U0000738

JIMMY LU
優游藝術路

陸潔民的鑑賞心，收藏情

陸潔民 著

周士涵 採訪撰文

臺灣商務印書館

目錄

我兒潔民的藝術路

陸寶蓀（中將外交官）

大約二十年以前，當我奉調外交部於派駐荷蘭四年半之後，正要繼續轉任印尼的時候，長子潔民決心放棄加州電子工程師的職位，改行進入藝術領域，當時對於我和我妻蔡淑坤女士來說，確實是一大震撼。但經我倆細加考量之後，認為這只是他在人生途上，為了追尋心靈滿足的一次更換跑道，不必為他擔憂，我倆決定繼續給予支持和鼓勵。

潔民決心投身藝術之後，在著名工筆畫家趙秀煥女士悉心教導和協助之下，加上他有過目不忘的記憶能力，持續增長有關學識，配合他的天賦旨趣和靈感，進度十分快速。他在回到臺北之後，大量購閱藝術書刊，當我倆任滿回臺時，家中增添讀物已經填滿書架，可以看出他在追求藝術內涵的求知方向。

潔民返臺定居不久，選定擔任臺灣畫廊協會秘書長為他進入藝術殿堂的著力點。在這項工作中間，他不僅有更多機會吸取藝術精髓，同時以他穩重而風趣的品格，結識了許多國內外藝術界的知名人士。在完成這一系列的「充電」工作之後，他開始展現對社會貢獻心得的熱忱，先後接受北京大學等學府、荷蘭銀行等社團，以及相關電台的邀聘，擔任客座教授與藝術專題的主講人。這一持續擴大的社會服務讓他如今已成為擁有眾多粉絲、名符其實的陸老師。近年來又經數次主持藝術品拍賣會成功，贏得了國內拍賣官的頭銜。

在這裡我要特別提出一個多年來留存在我內心深處的歉憾，在潔民六歲那年，我在左營海軍專科學院擔任電子工程學系系主任的時候，為了追求完成我的深造教育，有幸申請到美國芝加哥西北大學電機研究所的全額獎學金，以五年三個月的時間獲得碩士及博士學位。這五年多期間，隻身負笈留美，無法兼顧潔民和他兩個弟弟的早期教育，幸賴我妻堅強能幹，勇敢擔起一家責任，讓我專心完成學業，甚感寬慰。

今日，慶賀潔民的新書出版，特以此為序。

趙秀煥（工筆畫大師）

與小鹿的美好淵源

回想起和小鹿的相遇已是很遙遠的事。一九八九年，我來到美國的時候已是四十三歲，根本沒有做好在國外生活的任何準備，到了美國才發現在這兒不會英文、不會駕車該怎麼生存？還有環境改變所引起的挫折感、陌生感、孤獨感，以及深刻的寂寞，那心情真是拔涼拔涼的，而就在這時候遇上了小鹿。

這是我有生以來第一次遇上的臺灣同胞，居然沒有生疏感、疏離感，這是小鹿的特質，還是我們的緣分？那時的小鹿更年輕帥氣，還記得他用英文向我問候，我一臉的茫然，而

他馬上就意識到我的處境，主動提出帶我去三藩市看看的建議，當時真是心頭一熱，因為我住到這裡快一個星期了，孤零零的沒有人帶我出這個門。從此，小鹿像是背負什麼使命似的幫助我駕車、英文翻譯、辦綠卡，還有很多煩人的瑣事都依靠小鹿的幫助，一想起與小鹿在美國相處的日子，我就感到溫馨，尤其是小鹿的父母視我為家人，若沒有小鹿，我就無法在美國居留下來，更別說買房子了。

小鹿在與我相遇後人生有了極大的轉折，總是說是我改變他，我實在不能認同。因為早在我認識小鹿之前，他就在思考自己的人生如何走下去，那時他已像大多數人一樣完成在美國生存的能力，有碩士學歷，是大公司的工程師，還擁有一大棟房子。他在焊電路板的時候，想著我就這麼幹一輩子？在餐館吃飯的時候，看到年輕的工程師牽著妻子、抱著孩子到餐館吃一頓，想著難道我也這麼生活下去？不安分的小鹿開始嘗試著各種各樣的活法，到跳蚤市場賣過貨，還想租個店鋪賣炸魚……。

冥冥之中，上天似乎已安排好每個人的命運，一切是那麼的巧，在那時候我放棄在北京畫院奮鬥了十六年的成就，來到美國這塊人生地不熟的國土，遇上小鹿，小鹿也好像上輩子欠我什麼似的，無怨無悔、不厭其煩地幫助我，小鹿才是我的貴人。

小鹿在幫助別人的同時，也選擇自己的人生。從工程師轉到走藝術之路，從一個實實在在、有形有據的領域轉到抽象的視覺藝術領域，就好像從地上拔到天上絕非易事，於是

小鹿隨時隨地學習，看畫展聽我分析畫中世界的千差萬別，還常常抱來一大摞畫冊讓我講解每一幅畫的構圖、色彩，每一位畫家的繪畫風格，小鹿本身就具有藝術的天賦，只要他聽過的看過的就不會忘記。就因為當年的努力，如今他到各個場合講梵谷，口若懸河地講藝術市場，與藝術院校的學生深入淺出的侃侃而談，誰都無法相信他原來是個工程師。

小鹿邀我為他的書寫序，千言萬語卻寫不盡我們這對忘年之交那亦師亦友、既平凡又波瀾壯闊的生活點滴，今天的成就和成功都不重要，重要的是我們在選擇所走的人生時，是快樂的。

張逸群（畫廊協會理事長）

藝術生涯中幸福的有緣人

初識潔民，應該是一九九四年前後的事了。當時，記得他那年輕、帥氣、很招人喜歡的氣質，有著陽光燦爛的外表，臉上總是堆滿笑意，穿梭於我們所共同熟悉熱愛的藝術圈子裡。那時我就在想，這小子將來肯定能在這藝術天地裡發熱發光。

到了一九九八年，他來到畫廊協會擔任秘書長一職，我們有了更多的接觸機會，一同為協會、為臺灣的藝術產業奮鬥打拼。在那段，受到亞洲國際金融風暴襲擊下的臺灣藝

術市場也是一蹶不振，但在畫廊協會的集體擘劃下，在陸秘書長鍥而不捨的努力下，我們仍首度迎來西方超現實主義大師瑪塔與日本前衛藝術家草間彌生的親臨現場，隔年更邀請秘魯抽象表現主義大師吉茲羅以及安排多年旅居日本的翁倩玉於展覽會中舉辦個展造成轟動。

二○○○年，更籌辦了一次有十五家十年以上年資的畫廊前往瑞士巴塞爾的朝聖之旅，大夥兒暫時擺下身旁繁雜事務，集體造訪西方最資深的藝術博覽會，一起觀摩學習別人的長處，做為將來回台後，能有所思索與改進的動力。那是第一次畫廊界的同業人員，如此近距離與長時間的相處溝通和交換意見，每個人都相互交心、坦誠的將自己深藏頭腦裡的完美總結全盤托出，供在座的其他同業參考、改進，那是一次意義重大的藝術改造之旅，我至今難忘，也給了我更多層次的思惟和動力，去琢磨如何打造一個更健康、更美好的未來藝術藍圖。

那次的活動，陸秘書長付出了極大的心力，去構思與安排。我們更藉那次的機會，拜訪了巴黎藝術界的朋友，一起座談、一塊交流。之後，更深入法國南部，敞佯於蔚藍海岸與摩洛哥，那真是一場集休閒旅遊與藝術觀摩和同業交心的絕佳安排。畫廊協會內部同業的向心力，在那一次打下了堅實基礎，陸秘書長居間的提議、安排、穿梭、連橫，功不可沒，的向心力，在那一次打下了堅實基礎，陸秘書長居間的提議、安排、穿梭、連橫，功不可沒，也正因為這三年的秘書長生涯，串起了與每位畫廊負責人的深厚感情與信任，這與他那彬

彬有禮、進退有據與良好的教養，有著密不可分的關係。

二〇〇一年他卸下秘書長職務之後，他的身影於藝術圈裡，深度更深廣度更廣，他因被臺灣畫廊協會聘為顧問，所以負責與兩岸、日、韓畫廊協會間做聯繫，來為亞洲藝術圈的整合穿梭努力。二〇〇三年六月協會組團參加韓國國際藝術博覽會，這是畫廊協會成立以來，出國參展規模最大的一次，共有十四家畫廊參展，作品裝箱更高達八千公斤。在這次的展覽期間，臺灣、大陸、日本、韓國也首次達成為亞洲藝術共創平台的概念，一起努力為亞洲藝術發聲，時至今日，這個當初共同推動的理念，仍深深的影響著亞洲的藝術生態，這其中也有著陸顧問的居中牽引。

二〇〇四年以後，潔民兄更加的忙碌了，除了是協會的資深顧問、更是客座教授、專欄作家、骨董收藏家、藝術經紀人、博覽會籌辦策展人、拍賣官、主持人等等；所有與藝術有關的行為事項全找上了他，他儼然成了藝術產業的代言人，這跟他的專業、博學、知識、口才與好人緣是攏在一起的。因同在藝術的圈子裡，我們有更多的機會接觸，或一同前往，甚至同居一室，夜裡聊起過往更是讓人興奮不已，我們常秉燭夜談，也總有說不完的話題，談不完的往事，更是無話不說，也就成了圈裡的密友了。

曾記得他說過，能選擇與藝術過一生，那是三輩子修來的福氣，今日你我都是藝術的有緣人，所以理應是個在睡夢中都會笑的人。最後更盼望他的藝術志業能更上層樓，我也

以有潔民兄為榮，也為我們這個藝術圈子裡，有這麼一位熱心推動藝術教育的他為傲。

潔民，加油！

專業素養＋明星風采的陸老師

林珊旭（安德昇藝術拍賣負責人、作家）

猶記起三年前，回台正要籌備設立拍賣公司，當問起身旁收藏界友人們，誰是臺灣最專業的拍賣官，幾乎所有朋友的回答都是同樣的「陸潔民」。

當第一次和陸老師見面時，他就誠懇地告誡我，在臺灣拍賣公司經營的辛苦和難處，三年來，正如他所言，經營拍賣公司著實是一場長時間的耐力賽，也是體力的硬仗，而陸老師一路無藏私的指導，除了拍賣場專業技術外，也不定期給予我們藝術投資與藝術欣賞的教授課程。陸老師上課活潑生動，深入淺出，點燃不少學員們內在對藝術熱情！

據我所知，多年來，不少人對陸老師欣賞和崇拜之情，有如藝文界的李宗盛一般！也曾在上海、香港等國際藝術博覽會現場，親眼目睹陸氏旋風，總見陸老師前呼後擁景象，內心不禁讚嘆他獨特的明星風采。

安德昇藝術的每一場拍賣，只見陸老師一站上那拍賣台，即為鎂光燈的聚焦點，舉手

投足皆能掌控台下全場的腎上腺素起伏。三年來，安德昇藝術很榮幸與陸潔民拍賣官，經驗了一場又一場精彩絕倫的拍賣，創造了一次又一次刷新的拍賣記錄，內心十分感謝！

更難得的是，他維持一派的灑脫自然，不亢不卑，真誠待人，無論何時何地，總是笑地豪爽大聲，溫暖了身旁每個人。

欣見陸老師出書，詳讀了他轉折的人生，如何踏進藝術界，如何成為拍賣官……素樸的語言，如實緩緩，諄諄道來，卻內蘊藏著一強韌的力道，書如其人，也盼藉陸老師此書能間接蒙更廣大對藝術收藏有興趣的未來藏家。

<div align="right">陸潔民</div>

自序　完美並非行為，而是習慣

由受父親影響走上理工之路，到時值二十年的藝術生涯，人們或許會好奇我跳 Tone 式的人生轉變，於此首先感謝臺灣商務印書館給予我此次回顧的機會。

自小對父親的印象最為深刻的即在於他對古典音樂及電子工程的喜愛，甚至自己於家中組裝音響，引導我與兄弟們賞析古典音樂，我們也因此得以對之有所涉獵。經歷中山科學研究院所長與計畫處處長、中正理工學院院長，父親而後又因軍售跳 Tone 地被派駐至荷蘭及印尼擔

任外交官，現在回想起他對自己的影響確實是非常深刻的，既威嚴又開明的管教方式也使我擁有了更大的選擇空間。而於父親出國深造時，我跟隨著北方滿族出身的姥姥、老爺長大，喜歡邊聽故事邊發問，滿足好奇心的同時亦使我對中國的老件產生了情感，這或許也與自己日後的改行有所關聯吧！

一九八九年認識啟蒙老師——趙秀煥，我便開始在擔任電子工程師之餘向她學畫。

六四天安門事件爆發後，則開始兼任起輾轉留在美國的趙老師的學生、司機與翻譯等角色。隔年前往荷蘭海牙探望父母，母親為我準備了一張梵谷逝世一百週年大展的門票，於展覽中體會到梵谷與弟弟之間的情誼，以及幫助藝術家的使命感，此也促使我於一九九二年留職停薪，將老師的作品帶回臺灣與敦煌藝術中心合作。趙老師的作品於該次個展中全數售罄，我亦確定了於一九九三年離職專注於藝術市場之中，開始參加博覽會、拍賣會、兩岸交流，於畫廊協會擔任秘書長、中央美術學院任客座教授、拍賣官……，於分享藝術市場心得時亦一同學習，時至今日。

於此回首生命中的諸多巧合，實是種種造成生命不安定的因子，碰上無形當中來臨的機會，並在其中找到出路。但過程之中最為關鍵的因素仍是趙秀煥老師的誘導式教學，激發了我對藝術的興趣，她讓我從臨摹入手，並搭配上「潘天壽談藝錄」探討繪畫構圖，適性地使出身理工的我能夠更容易切入、理解。

此書的出版首先要感謝父母的開明與支持，再者無疑是趙秀煥老師的誘導與影響，使我得以學習並進入藝術市場；亦需感謝臺灣商務印書館及周士涵先生所給予的協助及對於藝術市場注入的興趣。

將接觸藝術視為興趣，進而養成習慣，此種保持高度興趣直至習慣造就的過程，是通往精神家園的路，淺自引發社交話題、增加樂趣，遠至享受其中並感受到生活的轉變；「完美並非行為，而是習慣」所指即在此。我並非出身專業科班，因此我認為自己在這個圈子最大的功能是使沒有機會接觸藝術的人得以入門，藉著書的出版與自身經歷幫助一般民眾踏入藝術之門，享受豐碩的生活。人生在世可以平淡地活著，亦可活得非常的豐富，且此並非以金錢能力作為衡量，而是在有限的範圍內接觸藝術而產生的最大享受；雖不一定有能力購藏藝術品，然觀賞展覽、閱讀藝術皆可是享受藝術的開端。

筆者序

縱觀藝術市場的第一手智慧

周士涵

初見陸潔民老師，是在二〇〇八年金融風暴來襲前夕，當代藝術市場仍呈現遍地開花的春拍會場，因為採訪工作，遂隨拍賣團隊布展到深夜。在拍賣預展前置作業將屆下，於

午夜時分見到了與拍賣公司負責人商談拍品背景、底價的陸拍賣官。

隨後筆者也沉醉於拍賣場的熱烈氣氛，陸拍賣官一貫流暢的詼諧姿態頗能帶動氣氛，

因此舉下了自己第一件拍賣作品。由於當時並無多人競標，陸老師那句「恭喜你以合理價

格標下一件好作品」的落槌聲，迄今仍在耳邊迴響。內心也不禁感嘆他態度的氣定神閒，

與掌控全場的寬宏氣度，滿場的掌聲，也代表該場拍賣的好評與佳績。

隨訪談的次數日益漸增，陸老師總是會在結束後，走上前來與我重握一下手，說句

「士涵，謝謝你來」作為當日的總結。並同時認為一項成功的藝術投資，應是擺脫了市場

以及慾望的影響之後，建立在專屬於自我喜好的主觀意識上。「藝術收藏是主觀，源自真

心喜歡的」在藝術領域侃侃而談的他，像是儒雅博學的文人般，從不吝分享一路走來的心

得與看法，始終抱持著傾囊相授的態度，對我，或他人均是如此。

除了懷抱尊崇之心外，筆者也對陸潔民於藝術圈的超然地位感到佩服。雖然臺灣的藝

術市場歷史並不長久，但淺碟市場效應卻帶來了百家爭鳴，各家畫廊（畫廊協會成員超過

百家）、拍賣會（羅芙奧為首的五大拍賣行）競爭日益激烈。在資本主義的帶動下，也出

現大者恆大、第二代紛紛接班畫廊掌舵者與拍賣官局勢。

在這樣的現實下，非科班出身、公司股東、老闆或承繼家業者，實難成為藝術業界重

要人物。但陸潔民卻打破上述論點，異軍突起，僅憑藉著藝術的熱忱，以一個全方位的「個人藝術工作者」角色，持續於藝術市場上發光發熱，其超然的立場實在值得所有欲進入藝術投資領域者借鏡。

藝術經紀人、畫廊經營者、古董收藏家、臺灣畫廊協會前秘書長與資深顧問、三屆臺北藝博會籌辦策展人、中央美院的客座教授、多家拍賣公司的拍賣官、藝術節目主持人、專欄作家等，陸潔民過去二十年的藝術歲月中包辦了近乎藝術圈的所有工作，兩岸三地的藝術盛事也必然看到他的身影，不但顯赫的實蹟令人欽佩，透過藝術，陸潔民也活出了他的精彩人生。

筆者十分榮幸能與陸老師合作，希望藉由本書，帶讀者縱觀陸潔民對於藝術市場的第一手經驗與智慧，並與讀者於未來的藝術欣賞與收藏路途上相互砥礪。

前言

編輯部

每年的 Art Taipei（臺北國際藝術博覽會），是藝術與收藏界的盛會，在其中都可見到由兩岸三地知名的拍賣官的身影。連續籌辦三屆的 Art Taipei，身為臺灣畫廊協會資深顧問的陸潔民先生，在主持拍賣會、廣播節目、各雜誌開專欄、勤跑畫廊與國際藝展之餘，也應邀在中央美院開堂授課。穿梭於兩岸三地間，空中飛人的生涯讓他幾乎無法抽空寫這一本書。陸潔民自詡，自己的定位就是為促進藝術市場穩健發展的目標而努力。

陸老師生為將門之後，經過軍校、留美，順利成為眾人稱羨的矽谷工程師，卻還是抗拒不了內心藝術的召喚，毅然轉進藝術業。在工筆畫家趙秀煥老師的指導下，由經紀人、策展人開始入行，並漸漸結識各方資源和人脈。而飲水思源的他，也在此書中充分表達了對恩師的感念，與分享趙秀煥大師工筆的精髓。

每年積極地參加世界各地的藝術博覽會和藝術活動，長年累月積累了廣闊的視野與深入的觀察力，凡是國際化的藝術投資、亞洲藝術市場的剖析、拍賣市場觀察、藝術博覽會的發展現況、畫廊的經營模式、藝術家與市場供需等，都是他研究的面向，因此各界邀約

不斷。

　　經過歲月沉澱，對於藝術與人生都有相當獨到見解的陸潔民先生，在此書中將帶給所有藝術愛好者許多重要的觀念，並為藝術領域留下一本珍貴的參考書。

陸潔民的大事記

一九五七　　　　出生於臺灣高雄左營。

一九八二～一九九二　任職美國北加州矽谷 EM System 及 Dalmo Victor 國防電子公司。

一九九〇　　　　取得美國加州西北理工電機工程碩士學位。

一九八九～一九九二　師從中國北京畫院工筆花鳥畫家趙秀煥學畫，並籌辦多次畫展。

一九九三～一九九七　成立墨源軒工作室，經營畫廊，參加洛杉磯及紐約的藝術博覽會從事顧問與經紀人工作。

一九九八～二〇〇〇　返臺擔任臺灣畫廊協會秘書長乙職，負責藝術行政工作並籌辦一九九八、一九九九、二〇〇〇年三屆臺北國際藝術博覽會。

二〇〇一～二〇〇五　從事藝術教育、諮商及網路交易工作。受邀擔任臺灣畫廊協會顧

問，曾應邀赴北京中央美院藝術經營管理學院與北京大學藝術研究所經營管理班演講，也曾應邀赴富邦銀行荷蘭銀行及瑞士銀行演講，二○○四年擔任中國上海及北京國際畫廊博覽會藝術委員會委員，並於同年十二月被正式聘為中央美院客座教授。荷蘭銀行「貴賓級古堡之旅」導覽。

二○○六～二○○八　臺灣畫廊協會資深顧問，上海泓盛拍賣公司顧問及臺灣中誠、金仕發藝術品拍賣公司拍賣官。

二○○八～迄　今　現為臺灣畫廊協會資深顧問，擔任上海泓盛拍賣公司顧問；上海藝術博覽會顧問；新竹IC之音廣播電臺（FM97.5）「藝術ABC」節目主持人www.IC975.com（每週五早上八點十五分～八點四十五分）。並出版「藝術ABC」有聲書。也曾受邀擔任新加坡33拍賣公司首拍拍賣官。在臺灣拍賣市場熱絡與古董拍賣興起後，也受邀擔任國內如安德昇、世家、正德、門德揚、漢思藝術品拍賣公司拍賣官。

第一章
回顧童年
南北合下的人格養成

我深覺自己的內心裡，住著一個八旗子弟的老靈魂。……就在「尊老敬上」的中心傳統、相互尊稱的八旗遺風中，奶奶老家廳堂中明朝朝海瑞大老爺氣勢非凡的書法映照下，全家上下力行「布衣暖，菜根香，詩書滋味長」的祖訓，使得我源自祖上血脈，潛藏於內心深處的文人氣息日益增長，並同時養成了南北合一：兼具北方爽朗、不拘小節與南方細膩度的獨特個性。

今天，在藝術領域的成就之外，一生嚴守奉行的陸家家訓所帶給我的影響，是不變的文人風骨，與承襲自父親對事不疾不徐、待人如親，溫文儒雅的君子性格。對此，我最要感謝的是家父陸寶蓀先生和家母蔡淑坤女士間結縭的緣分，那段動盪年代中，橫越浙江台洲灣臨海古城有為青年與哈爾濱出生的滿族東北姑娘，千里終來相會的紅塵姻緣。

而我、二弟愷民和三弟琬民，就是在這樣相知相惜下的「南北合」結晶，也在豪爽不羈的天性下，集開朗樂觀卻又不失細膩的個性於一身。父母親幸福美滿的婚姻生活，迄今長達半個世紀，他們相知相惜，共同攜手見證了大時代的變遷，其言行如一、同甘共苦的身教，也給了我們一個很好的榜樣。

擁有圓滿的婚姻、加上頭上同時頂著電機博士、海軍中將及駐外大使，三項一般人擇一均難以企及的頭銜與光環，父親像個完人般影響著我。記憶中，他的東西總是充滿著章法規矩，整整齊齊，並會隨身帶個小筆記本，以記下每天發生的重要事件，在逐漸長大了之後，我的行為舉止也不時仿傚著父親，將身上與周遭的一切打理得有條不

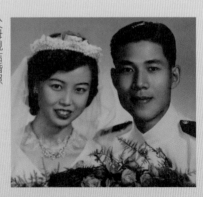

父母親結婚照。

母親與幼年陸濴民的合影。

吳瑞琴夫人相處，十分令人懷念的寶貴時光。

幼年陸潔民。陸潔民最喜歡這一張，
因為站的高高儼然有陸老師和拍賣官
的架式。

滿族教養下的八旗老靈魂

我深覺自己的內心裡，住著一個八旗子弟的老靈魂。

由於老爺的正藍旗、姥姥鑲黃旗[1]的身分均為滿清皇族後裔，在兩老寵愛帶大的過程

素，源自兒時的潛移默化影響我極深。

若要談到實際人格的養成，除了父親虛懷若谷，猶如謙謙君子的待人處事與行事風格外。也不得不談到我的童年，那段自小和老爺（外公）蔡正中先生、姥姥（外婆）

1 滿族八旗制度，為清朝特有的一種以滿洲人為主導的軍事社會組織，也是統治者能夠占領中原的基石。
此乃指清末八旗，共分正黃旗、正藍旗、正紅旗、正白旗、鑲黃旗、鑲藍旗、鑲紅旗、鑲白旗。

中，童年的時光裡無時無刻不受到家中「往來無白丁」的氣氛薰染，

每日耳濡目染著滿族八旗男打千兒禮、女行蹲安禮[2]，重禮尚義的習性。

就在「尊老敬上」的中心傳統、相互尊稱的八族遺風中，奶奶老家廳堂中明朝海瑞大老爺氣勢非凡的書法映照下，全家上下力行「布衣暖，菜根香，詩書滋味長」的祖訓，使得我源自祖上血脈，潛藏於內心深處的文人氣息日益增長，並同時養成了南北合一：兼具北方爽朗、不拘小節與南方細膩度的獨特個性。此影響也擴及到我的兩位弟弟，均傳承了陸家「知書達禮」的家訓和家風，個性都和父親、老爺一樣勤謹有禮，能收能放。

南北合的孩子，是最有口福的。

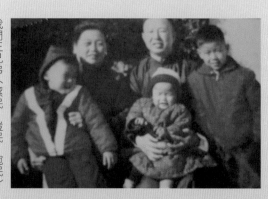

我們三兄弟（潔民、愷民、婉民）依偎在姥姥老爺懷中

2

打千兒禮是滿族男子常用的請安大禮。亦稱單腿跪。凡穿箭服或袍褂的，施禮時要先彈放下袖頭，然後左腳前屈，右腿後退呈半蹲狀，左手扶在左膝，右手自然下垂，頭頸上身微向前傾，口稱「請阿瑪（父親）安」。「請額娘（母親）安」；蹲安禮也叫半蹲禮，為滿族女子對長輩的請安禮。在受禮者面前，雙腳平行，雙手扶膝，隨即一弓腰，膝蓋略彎曲如半蹲狀，口稱請「某某大安」。

至今，我仍懷念著包括紅燒肉燉土豆加寬粉條、燒鵝、粉腸、春餅、酸菜白肉火鍋……等美食，和姥姥燒的一手東北好菜。也從小便享受匯聚南方上海菜、浙江菜穿插其中的餐桌宴席。

若問到對於小時候最深刻的印象，便是老爺手指上扳著扳著的翠玉戒指，他拍拍摸摸腦袋瓜、搓揉我頭時的痛覺，到現在仍記憶猶新。最特別的是，老爺這滿族八旗的把玩習慣，還會因季節而改變。

除了常見到的翠玉戒指，尚有白玉小雕（鎦子），與每到冬天便會出現的一對核桃。到大我才明白，那常被我借來玩的戒指，原是滿族騎射時特有的扳指，隨著年代進步不拉弓後，就這樣跟著既有的習慣留在手上了。而那兩顆看似平凡無奇的核桃，尚要經過「揉亮、揉紅、揉滑、揉透」四大步驟，加上時間的積累，才能成為老爺手中玲瓏剔透

陸潔民因老爺回憶的情感，自己也收藏了幾對老核桃和各種材質的扳指。

的古玩。每到天冷時，他總是會說，寒冷的冬天裡把玩核桃（又叫作「揉手」），其舒筋活血的功效，勝過許多靈丹妙藥。

現在回頭想想，嚮往老爺那把玩古玩的姿態、對他一人獨享的箇中樂趣想一探究竟的好奇，正是我最早的古玩啟蒙……。

每當夜闌人靜時，獨坐於「飛雲齋」（我自封的堂號）中，靜靜地看著牆上的字畫、滿室的老硯台、木雕神像，手中把玩著一兩件古玉，聞著老木頭的味道，我的人與思緒就這樣飄飄然的，彷彿回到了兒時人來人往的滿族廳堂。

小時候的印象，便成為我對古董文物的收藏緣起。

悠揚音樂、聽故事下的藝術鍛鍊

雖然今天似乎我對於人生、藝術皆能侃侃而談，但自小個性內向的我，卻不是一出生就那麼愛說話的。

印象中，有時在每天傍晚姥姥叫我回家吃飯前，我人都在眷村鄰居的爺爺奶奶家中，聽著他們說故事。雖然當時「說話」的藝術尚未純熟，但天生「喜愛聽故事」的我，也最

愛纏著非常熟稔、像是親人般的老人們，聽著橫跨海峽兩岸，大時代下的人生回憶。

我好奇的問著：「接下來又怎麼樣了呢？那您為什麼又嫁給了王爺爺了？」

「嫁給他真是倒了八輩子的楣了！」但這麼說的王奶奶，總是嘴裡一邊嘀咕，一邊卻不忘抓起熱毛巾給身旁正揉著麵團的王爺爺，擦了擦臉上因發力而生的豆大汗珠。

為讓故事越發精彩，細節更加鉅細靡遺，我時常以小孩子專屬的撒嬌特權，加上打破砂鍋問到底的「善問」、「追問」、「逼問」、「詰問」，與聽故事的渴望，在老人們說到高興處，進而忘情的喃喃自語中，進而聽到最寶貴，他們曾經一度遺忘，與甚至對自家兒子、孫子乃至親人們都未曾講過，隱藏在內心最深處的人生回憶。

我愛發問的個性，不但反映在人生各種的濃厚興趣上，也藉此學到了「發問」的技巧——於話語尾端緊接著發問，在被追問者直覺的反應當中，便能得到比原先更多、且更有意思的內容，重點是得專心聽。

在屢試不爽的情形下，致使當年的「小鹿」，這是東北姥姥為我取的小名，成為村內長者們最忠實的聽眾。雖然尚屬年幼，表達與說話的藝術未如今日的「陸老師」般純熟，但善問、聆聽，好學，與能進一步引發話題的社交能力，就這樣在幼年時期的我身上，種下了即將萌發的種子。

此外，父親的音樂興趣也給我帶來不小的影響。家父陸寶蓀因是電子工程出身，喜歡以電烙鐵拆裝、自製音響，甚至不論是他自求學時期、高中、海軍機械學校的論文，乃至赴美進修前的口試，主題都是「真空管」，因此研究組裝真空管音響主機更是駕輕就熟。

結合上百張古典黑膠唱片與CD的收藏，尤其喜歡貝多芬命運交響曲的父親，經常讓陸家飄揚著弦樂不輟。在當時的環境背景中，能有一套真空管音響，天天受到古典樂薰陶，可說是眷村中相當罕有的享受。

同時，父親也會傳達主題音樂蘊藏的意涵，跟我們兄弟三人解釋樂理與旋律的真義，雖然乍聽時仍懵懵懂懂，但只要聽到熟悉的音階，《彼得與狼》、《一八一二序曲》，以及蕭邦《波蘭圓舞曲》的旋律隨即便會出現腦中。就這樣，在每天每天音樂奏鳴曲的耳濡目染下，我在音樂層面的感知力，無形中與日俱增。

陸家牆上高掛了尊鑲嵌老鹿角的鹿頭木雕，它的眼睛是老琉璃珠。

因為姥姥取的小名叫「小鹿」，所以對鹿情有獨鍾。

陸戰隊的命運環繞

如同父親受真空管所圍繞的不解之緣般，「海軍陸戰隊」這五字也跟青年的我形影不離。

一九五七年七月十三日，我出生在左營海軍總醫院、第一所學校進的是海軍陸戰隊幼稚園，姥姥的弟弟（舅公）為海軍陸戰隊學校四屆校長，從軍的兵科抽籤時又回頭抽中了海軍陸戰隊。雖然當下得到了群眾滿堂喝彩（籤王又少了一個），但能再度重回左營老家，我內心的喜悅也是藏不住的。

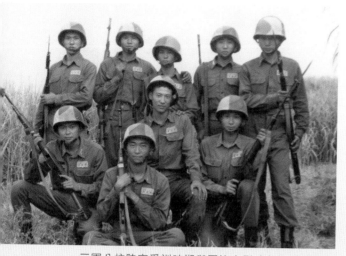

三軍八校陸官受訓時期與同袍合影（九條好漢在一班）。前蹲的左排第一位就是我。

其實在從軍前，我也出現了一段猶如父親少年時的命運翻版──因求學之路失利，人生出現轉折的小插曲。當年，家父陸寶蓀於國中升二年級時，因會考不及格而留級。延後了一年的求學時光雖使他碰上了海軍機械學校創辦的機緣，但到現在這個年紀，父親仍會想起當年「塞翁失馬，焉知非福」的命運安排。

無獨有偶，在沒考好大學進了中正理工學院（現國防大學），由於家人爭取到美國留學的機會，致使我決定從念了半年的學校退校，計畫於入伍服完兵役後，便隻身前往國外。但由於當時的中正理工學院仍屬於所謂的三軍八校，新生除了在開學前要在鳳山的陸軍官校統一受軍官養成教育的訓練外，因私人或外在因素需退校時，不但要賠上一筆軍隊日用品費用，先前三個月的軍官養成教育，也不能折抵之後的當兵役期。

於事後看來，這個小插曲也如同父親當年的際遇一般，得到了個圓滿的結果。在被免除了軍官的階級後，雖然只能乖乖的從部隊的基層入伍，由零開始陸戰隊為期三年的役期。但我自幼因時常搬家，不容易受到外在環境變遷影響，隨遇而安的獨特個性，也於此時表露無遺。從龍泉訓練基地的第二天一早起，一床具有軍校水準的被子即在我的床上呈現（標準到還被當時輔導長笑稱怎會有人天生就會疊被子，是不是其他單位的逃兵）。

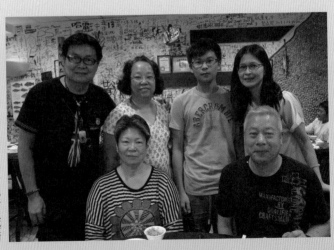

軍中的連長楊宏博夫婦（前坐者）也跨入藝術產業，經營琢璞藝術中心，巧遇之後，成了陸潔民兒子的乾爹、乾媽。後排由右至左分別為陸潔民妻子林瑤華、陸潔民兒子陸怡強、琢璞藝術中心經理王色瓊和陸潔民。

「來，你來示範摺被子！」當時陸戰隊中的連、排長各等長官，也是我於先前軍官養成教育訓練中便認識的同梯，有著深刻的同袍之誼，在被當作「豆腐乾」摺被法與一些基本動作的示範兵的先天優勢下，於新訓初期便因此得到不少方便與照顧。而當年入伍生第九連的老連長楊宏博先生及夫人，後來也因古董收藏、經營高雄琢璞藝術中心的緣故，使得我們再次在藝術的領域中相遇。此人生中難得的緣分，也致使他們成為了我兒子怡強的乾爹乾媽，結下一段良緣。

講電影，講出一個名導演

陸戰隊的日子雖然看來艱苦，但志向遠在海外的我絲毫沒閒工夫浪費時間，遂運用了三年的閒暇時光苦讀英文，語言能力也成為我日後赴美求學及工作的最佳後盾。

另外一項好康，就是我掌握了全軍的娛樂大權──每逢假日，全軍上下都等著我手中的電影票！

海軍陸戰隊時期俊秀的樣貌。（攝影：吳家駘）

就因為被派任至政五組（承辦隊上福利、軍樂團藝工隊等業務）擔任文書傳令，在掌管分發兩年由救國團贊助的陸戰隊全軍電影票之因緣下，每逢周末假期的高雄三多大戲院，便成為我軍旅生涯「不順心」生活下的夢想避風港；更讓我首度發現，原來「樂於工作」，能於辛勤工作中挖掘出而得到的樂趣，令人高興的程度將遠大過於其他樂趣數倍以上。

因為兒時聽故事的鍛鍊，加上正值青年的優良記憶能力，我特別能說得一口好電影。雖然尚未能有豐富的人生歷練，但在一部部電影的鍛鍊下，甚至練就於電影播畢後，即能以過目不忘的本事，於將要入睡前從頭開始播放，閉上眼睛後隨即重新於腦海內上映。晚上站夜哨時，更能鉅細靡遺地，從頭至尾講上一遍。

當時的同梯袍澤吳家駘，正是一位影視攝影師，常聽我講電影上了癮。於是每回在一包乾麵、滷蛋的賄賂、殷殷期盼熱切詢問下，我也絲毫不敢遺漏任何一個精彩的鏡頭、重要劇情的轉折。而吳家駘也會和我討論攝影技巧、拍攝角度及鏡頭運用，到最後聊了一整年的電影。今日，吳家駘也已經從原來的攝影師，躍升為兩岸著名的影視導演。

於美國求學初期，我也年年參與舊金山電影節、曾經有過幾回從早到晚，看了三到四部的電影時光，隨心所欲地穿梭在每個電影場景，並藉由電影，展開場場驚心動魄的奇幻旅程。當時，電影自然成為我閒暇時怡情及紓解壓力的最佳憑藉，如同家中滿室悠揚的古

典交響樂一般，不時刺激著我內心中深深埋藏的藝術因子。

誠實地表現你自己：陸潔民和偶像李小龍

今年我特別帶著家人到香港沙田參觀香港文化博物館「武・藝・人生」李小龍逝世四十周年紀念回顧展，看了許多他未曾公開的影片、書信、記錄片和照片等，我深切感覺到，李小龍和現代藝術的精神是相通的。

我從十五歲，高中時就迷李小龍。那時每天就在家裡拉筋、踢腿，反覆練習「小龍問路」（側踢）「李三腳」、「大龍擺尾」（迴旋踢），還畫了一幅李小龍飛踢的海報以研究他的正確姿勢。

我覺得他很厲害的是把中國功夫的套路化為直接反應的拳法。事實上李小龍的截拳道結合了空手道、跆拳道、詠春拳（一九五六年，李小龍十六歲時便在香港拜葉問為師），甚至恰恰、A Go Go 等舞蹈，他的舞也跳的很好，非常有韻律感，使他對打時很有節奏感。

詠春拳原本是設計給女子練的拳法，因此不是站大馬步「四平八馬」，

而是「二字鉗羊馬」。練詠春十分重視下盤功夫，原因是除了增強下盤穩固根基外，就能提升大腿和腰力，同時利用馬步配合轉馬步法去迴避、進攻和發力。那時候我在圓山後山碰到兩位年輕人在練拳，情報局的一位師傅是葉問的師兄弟，那位師傅則教了這兩位年輕人，我便在圓山後山跟他們一起練詠春的「扎馬、轉馬、站樁」「小念頭」（詠春的基礎拳法）和「黐手」（對練）。

李小龍的截拳道特色還有詠春拳法中近身作戰的「寸進鐵拳」，要結合身體的肌肉，加上六合力，才能在很短的距離間發出很大的力道，六合力就是身體的六個關節：腳踝關節、膝關節、腰關節、肩關節、肘關節、手關節。六個關節一起動，發出鐵拳的力道，還結合了自己理解的哲理。

李小龍認為，武術就是「誠實地表現你自己。」（Martial art is honestly express yourself.）藝術不也是這樣嗎？藝術家難道不是誠實地表現自己嗎？畫廊老闆不也是應該如此嗎？藏家也是一樣，光是為投資而投資，便不能成為好藏家，要收藏自己所愛。

2013 年 7 月 20 日是李小龍逝世 40 周年紀念日，攝於香港文化博物館「武藝・人生 — 李小龍」展覽前。

以前傳統中國武術常看到各式拳法套路，如龍、虎、豹、鶴、蛇五形拳等等，但李小龍不要這些花招，他講究「不加思考的反應」，完全隨意自在、隨機應變的實戰精神，也不擺架勢，在這方面來看，李小龍根本就是當代精神的武術家。

他常說「Be water, my friend!」結合各家拳法之大成，以無招勝有招，像水一般發揮極簡的精神。他所創立的截拳道也很簡單，你打來的時候我截你的拳，你收回去的時候我跟上去攻擊。（電影《追殺比爾》中女主角在吋尺內的棺材內打穿木蓋就是截拳道的表現。）「等待、觀察和預測對手出招！」等對手一抬腳他就把人家的腳踩下去了，完全臨場即時反應，不重形式而重誠實，也符合我的性格。

我願意去接受藝術市場各種挑戰，改行、擔任畫協秘書長、主持廣播、上台擔任拍

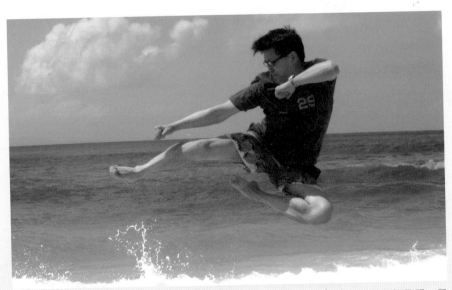

2013 年陸潔民與家人同遊峇里島，一時興起在沙灘上表演了李小龍的側踢及兩招飛踢，兒子怡強抓到了他精彩的瞬間。陸潔民將這些照片放上 Facebook 向偶像李小龍致敬，沒想到引起很多人的迴響和讚嘆。（攝影：陸怡強）

賣官、寫雜誌專欄、開藝術講座，其實也是盡量誠實的表現自己對藝術的興趣。

沒有生涯規畫，「昨夜西風凋碧樹，獨上高樓、望盡天涯路」，只有勇敢的跟隨心中的 GPS 隨緣接招，如 Steve Jobs 所說「Stay hungry, stay foolish.」要有好奇心，求知若渴，也要有一股傻勁去投入，沉浸在興趣之中「衣帶漸寬終不悔、為伊消得人憔悴」。到最後，「驀然回首，那人卻在燈火闌珊處」，又如何？重要的是過程，我們只是在向大師致敬而已。

轉進藝壇二十年後的今天，藉由這本書，我也是向我的老師工筆花鳥畫大師趙秀煥致敬，如果沒有趙老師的啟蒙與影響，就沒有今天的我。

第二章

追尋父親背影的理工之路

我坦承，以我的個性，實在不適合一成不變的生活。也從不認為當時那個從事「循環式作息」的自己，有著任何可以稱得上是快樂的回憶。……當時我時刻不斷在心中審問自己，這一切，究竟是不是自己想要的人生。……於是，我重新開始畫畫了。

「孩子一生追尋的，總是父親那偉大的背影。」

家父陸寶蓀從美國芝加哥西北大學電機博士、中山科學研究院電子研究所所長，到中正理工學院中將院長的顯赫學歷與實蹟，天生對電機與科學的才華，父親一生對理工的貢獻與熱愛，著實影響了我與兩個弟弟的求學志向。

今天，二弟陸愷民，是高科技跨國企業的管理階層；三弟陸琬民則從電子工程成為美國電子業的行銷經理，從陸家子弟的發展，能看見對父親巨大背影的追尋與嚮往。於赴美發展後，我一如既往般的選讀了當時最熱門的「電機工程」（EE）。

在大三那年參與的一場電子作戰博覽會上，因為一個機緣，使得我能夠以助理技師的角色，加入矽谷工業區每周兩個半天的工讀機會，也成為日後六年工程師生涯的開端。在得到美國加州西北理工電機工程的碩士學位後，具有實習經驗的我得以順利任職於矽谷工業區中一家從事 RWR System（預警雷達接收系統）起家的 EM System。而後該公司受到 Dalmo Victor 國防電子公司合併。就是這樣的因緣際

大三時在美國參加電子作戰博覽會（WESCON），一次就找到電子公司的工作。

會之下，我成為了一位反雷達電子系統的研發工程師。

而我到底喜不喜歡作反雷達電子研究呢？

一九八六～一九九二年間，電機工程碩士畢業，擔任國防系統的工程師的際遇雖然受到一般人羨慕，但在看似一帆風順的背後，其實多數人有著說不出的苦衷。就像是生活在僅僅表面為資本主義的社會，實際上卻是過著遵奉社會主義的日子。

在美國，每個人為了追求心中的大蘋果夢，實現真正的「經濟自由」，均以相當高的比例去貸款買了一棟擁有游泳池、草地與花園的美式洋房，好作高額所得稅上的抵扣。順從群眾意識與期待，毫不意外也不成為例外，身為一個外來客的我也主動背負起了花園洋房的大筆房貸負債。

「美國夢」資本主義下的貸款疲憊

人只要一再處於房貸與工作丟不掉的現實中，就會落入被社會綑綁、奴役的惡性循環，金錢變成最重要的事，既有的大房子成了轉職與改行上最大的阻礙，而未來也就失去了各種可能性。

十分弔詭的是，原本以我剛進公司的微薄薪水與財務條件，照理說是沒有任何一家銀行願意出借貸款的，但房屋仲介與資本市場總有辦法找到願意貸款的金融機構，讓願意承擔的人「滿心歡喜」地加入這個以資本主義名義運作的遊戲圈子。

一個辛勤工作的矽谷工程師，作息是十分一致的。平日就是焊電路板、做研究，每到周末，就必須洗游泳池、割草、到商場買東西；或全家人一起出去活動。

我坦承，以我的個性，實在不適合一成不變的生活。也從不認為當時那個從事「循環式作息」的自己，有著任何可以稱得上是快樂的回憶。回想當時的工程師生活，整個人就像是被壓抑住，或是被教導成一個機器人似的，僅日復一日，為了度過明天而活，卻赫然發現過了明天之後，還有著另一個明天。回想當時能稱得上最快樂的回憶，也僅有約出公司漂亮的德國籍女秘書上上館子，看看電影，藉著聊天，練練自己的英語會話。

由於社交上無法徹底融入，一個外來客永遠沒辦法了解棒球、籃球或美式足球的歷史，與當年貝比魯斯（Babe Ruth，MLB 傳奇球星）或是天勾賈霸（Kareem Abdul-Jabbar，NBA 傳奇球星）有多麼的偉大，在沒有共通的球類話題下，轉型從事業務之路就此堵塞。

若回頭專注本業，自身的研發能力也不如同事──柏克萊電機碩士 Jeff Tindell（素有雷達小神童美譽的他，當年還差點加入賈伯斯團隊，成為 Apple 的草創大將）。加上沒有足夠

的財力，創業路程也看似前景渺茫。

在逐漸陷入孤立與不斷自我懷疑的情況下，雖然我真的知道仍有許許多多的美國工程師，像是 Jeff，相當「enjoy」在這樣的工程師職涯中，能看著家裡的孩子成長而得到快樂與富足。但，這真的是我所想要的嗎？

當時在實驗室的我看著眼前雷達試波器的訊號，卻無時無刻不斷在心中審問自己，這一切，究竟是不是自己想要的人生。

追尋生命出口，重新畫畫的命運旅程

於是，我重新開始畫畫了。

對於工作與前景覺得枯燥的我漸漸回想起那個水彩畫與工藝製品皆受到師長肯定的童年，與感嘆當年那個能夠享受生活、徜徉在藝術天地裡的少年。又是曾幾何時因為工程師的理性鍛鍊，就此失去純真的快樂，與熱愛藝術的靈魂。

為了在煩悶的工作中得到救贖，我重新拾起了畫筆，開始從頭學起了畫畫。也因畫結緣，使我得以在朋友相聚的話題當中，因球友 Frank 的介紹，認識全盤影響我改變人生際

遇的啟蒙恩師——趙秀煥老師。

中國北京畫院的工筆畫家趙秀煥當年因為參加美國八大博物館《現代中國畫展：來自中國大陸的現代畫展》巡迴展而旅居美國，時值一九八九年，我一生鍾情藝術的命運之輪，也自此轉動了起來。

至此，我也不禁感嘆人生際遇的奇妙。要不是當年父親為了趕考大學，在到上海的輪船上，看到《寧紹台日報》刊載著海軍創辦機械學校的招生廣告，也沒有之後的際遇；片刻的思考，改變了父親的一生，也才有日後我們所景仰的中將外交官。幾十年之後，這樣轉念間即改變一生的經歷，也同樣的重現在他的長子身上。

放棄學業前往美國、參與矽谷工讀、電機碩士畢業、進到 EM System、被 Dalmo Victor 合併、加入網球隊、重拾畫筆，進而認識了趙秀煥老師，就此走上藝術之路。一切就是那麼樣的自然，順理成章。

當中只要有一個環節漏失掉，或時間點銜接不上，就如父親沒有看到那份改變命運的報紙，失去進入海軍的機會，當然，也就沒有今天的我了。

跟隨心靈，有「捨」更有「得」

幸好進的是 EM System，而不是 Apple。對於工作，我慶幸著自己沒像多數學校的同學一樣，進到矽谷的大公司中，要是工作太忙，或是股票漲了，或許也不會離職了。我並不認為自己在接受上述公司優渥的獎勵配股制度，與股票高成長、高報酬的馴化過程後，能就此抵擋金錢的誘惑，就此反社會化，毅然拋棄掉一切跳脫到前景不明的當代藝術市場。

除了理性上的因子，會做出改變人生狀態的決定，也與一份刻骨銘心的失戀有關——那是一份始於求學時期、前後交往八年，卻無疾而終的感情因子。

畢業後，求職不順利的她回到臺灣，也使這段分隔兩地的遠距離感情產生質變。失戀時的萬念俱灰也順理成章地成了命運的推手，將急欲撇開從前、一頭鑽進自己興趣的我，往藝術市場推了那麼一把。

「撐死膽大的，餓死膽小的。」這是一句長者說過的諺語。由歷史經驗看來，成功者都是勇於創新、置之死地而後生的。我深信，人生是在「捨」與「得」之間建立的，並沒有絕對的對與錯。鍛鍊複雜的頭腦、和無常打交道、保持一顆單純的心，在作出選擇之前，我也只是隔絕了世人言語的紛擾，那些會擾亂心神的「關心」，僅聽從自己的心聲，做出

最後的決定，端看自己願不願意為了改變跨出那一步。

在此，我也要對一路上支持我，永遠給予孩子們充分選擇權的父母親表達敬意。在一次荷蘭外交聚會上，父親向朋友介紹我跟他都是出身電機工程學系，卻各自揮別本業，投身外交與藝術。家父亦父亦友的角色，總是無條件舉雙手贊成，並時時像個朋友一樣接納著我，如果沒有他們的無條件支持，此時的我可能還坐在雷達試波器前面，焊著電路板。

我要感謝父母、公司同事 Frank，以及那位有緣無分的情人。

就這樣，一切像是命中注定般，我放棄了令人欣羨的七萬美金年薪，在沒有固定工作與生活的形態下，反倒尋覓出一種自在的忙碌。雖然沒了每月撥入戶頭的薪水、沒了隨市場起落的股票，卻得到了人生中真正最值得追尋的財富——心靈上的富足與自由。

第三章

命運轉折　初識趙秀煥

因看出我感情與事業不順心的鬱悶，老師於教學初期，就提點了宗白華《美學散步》與王國維《人間詞話》兩本堪稱改變了我人生的書……宗白華闡述，由於人生中有很多的挫折、經驗，成長機會與悲苦的事，在遇到不如意的事情時，人們會「以悲劇的態度透入人生」。但人生並不會因個人的悲劇而就此終結，仍必須持續向前，在經歷人生中的不如意過後，也將會獲得成長。

趙秀煥不但是我的藝術啟蒙恩師，更是中國近代藝術史上重要的工筆花鳥畫家。

我很少這麼直接誇讚一個藝術家，但趙秀煥的藝術才華與嫻熟技巧，也不僅僅受到圍繞她身邊的我與其他師弟妹們肯定，將來更一定會受到藝術史所肯定，在工筆花鳥的領域，擁有獨特風格的一席之地。

趙秀煥在三十多到四十歲的創作初期，其獨樹一格的工筆花鳥作品即獲得全中國的重要美展獎項，包括一九八一年「疏雨」一作得到全國第二屆青年美展第三獎、一九八五年「森林之歌」獲得中國三十五週年紀念全國美展第二獎，隔年的「雨意」作品，更被評為北京市八〇年代作品展的優秀作品獎。

除作品受到美展大獎肯定，趙秀煥也以「稀有木蘭」一作，參加了郵票設計類別，並獲得中國第七屆全國最佳郵票評選第二名佳績、日本郵趣雜誌評為世界傑出郵票之一的雙重肯定，進而由中國文化局發行為成套的郵票，與吳作人、程十髮這些德高望重的畫家齊名。

藝術家的影響力也不僅侷限於中國境內，隨著一場場海外的展覽，趙秀煥的知名度和藝術聲望也逐漸地擴展到了國際。

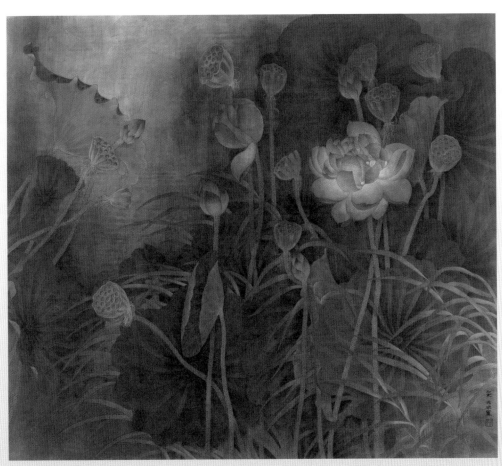

《粉光晴暉》（荷花）。趙秀煥老師藝術微噴，尺寸 92×102cm，畫面尺寸 83.5×93.5cm。

一九八三～一九八五年間，受舊金山文化中心主任林露斯（Lucy Lim）[3] 博士之邀，並由兩大藝評家高居翰（James Cahill）[4] 教授及蘇利文（Michael Sullivan）[5] 教授（後成為大英博物館藝術顧問）共同策展的《現代中國畫：來自中國大陸的現代畫展》，提供了趙秀煥的旅美契機。該展覽挑選的藝術家不但均為當時中國一線畫家，更為中國文化大革命後首次於美國八大博物館巡迴展出[6]，同時為趙秀煥揚名海外的一項大展。

除趙秀煥畫作被放在聯展畫冊封面裡的版位，可藉此窺見其重要性外，藝術家吳冠

3 林露斯博士（Lucy Lim），美國著名藝評家，美國紐約大學藝術學院畢。是二十世紀八〇年代以來最早開始研究中國繪畫的西方學者之一，曾向西方介紹許多中國當代藝術家。

4 高居翰教授（James Cahill），一九二六年生於美國加州，自一九六五年至今在柏克萊加州大學藝術史系任教，是當今中國藝術史研究的權威。

5 蘇利文教授（Michael Sullivan），一九一六年生，藝術史學家，是最早向西方介紹中國現代美術的西方學者之一，為西方研究中國現代美術史與藝評方面的先驅。

6 美國八大博物館包括舊金山中華文化中心、紐約亞裔社會畫廊、阿拉巴馬州伯明罕博物館、印第安那州印第安那波里斯博物館、科羅拉多州丹佛博物館、密蘇里州堪薩斯 Nelson-Atkins 博物館，明尼蘇達州明尼亞波里斯大學博物館，在內的八座展覽館。

林露斯博士與趙秀煥的珍貴合影。

巡迴美國八大博物館展出《現代中國畫展》，有李可染、關良、謝稚柳、陸儼少、吳作人、吳冠中、程十髮等，其中也介紹趙秀煥及其畫作。

中一九八九年以一八七萬港幣成交，創下當年中國油畫新高價的作品——《高昌遺址》也於此大展中作海外巡迴。而此次展覽範圍不但擴及美國重要藝術城市與文化中心，趙秀煥更是唯一雀屏中選的工筆花鳥畫家。

在展覽過後沒多久，中國爆發出舉世震驚的六四天安門事件。在美國國會參議員南西·波洛西（Nancy Pelosi）的運作下，來自中國的專家、學者們能透過「一九八九年緊急中國移民救濟法案」，在美國獲得臨時工作證與居留權，當時我也幫趙秀煥申請了一張綠卡，因而發展出日後趙秀煥旅居美國，我與老師結識一生的難

得緣分。

首先認識：何謂「美學」與「人生」

在正式帶領我進入藝術殿堂、傳授構圖與技法前，除了繪畫老師，趙秀煥首先是以一位伯樂的導師角色，發掘出我從小嚮往藝術的心性。

因看出我感情與事業不順心的鬱悶，老師於教學初期，就提點了宗白華《美學散步》與王國維《人間詞話》兩本堪稱改變了我人生的書，以美學傳遞與人生所處境界的暗喻，作為藝術入門習作。藉此讓當時處於對職涯感到困惑的我，從「心」開始出現轉變。

《美學散步》一書，為一代美學宗師——宗白華生前唯一的美學著作，書中載明「以悲劇的態度透入人生」和「以幽默的態度超越人生」為人一生中可能經歷的兩個階段。

宗白華闡述，由於人生中有很多的挫折、經驗、成長機會與悲苦的事，在遇到不如意的事情時，人們會「以悲劇的態度透入人生」。但人生並不會因個人的悲劇而就此終結，仍必須持續向前，在經歷人生中的不如意過後，也將會獲得成長，而以這樣的悲劇態度成長過後，心靈上成熟豁達的人，便會到達宗白華所說的第二階段「以幽默的態度超越人

趙秀煥為安慰當時失戀的陸潔民，還為他戲畫了一張仕女圖：「無可奈何花落去，似曾相識燕歸來。」（晏殊〈浣溪沙〉），提款「小鹿囑玩」，可見師傅對弟子的疼愛。

生」。

宗白華僅以兩句話，便道盡了人生，更讓我進而明白「現今的苦惱，不過是因內心尚未做好準備，仍處於在二個階段間的轉換過程罷了。」

由前人經驗窺探到人生一事，著實帶給自己很大的震撼，也讓未來的我更持續鑽研歷史與加深閱讀強度。對於宗白華想表達的更深一層涵義，我理解出以下的解釋：由於人出生之際，並無法選擇原生家庭與時空背景，唯有藉由專屬於個人的生辰八字，打造出眾人間不同的鮮明個性，在個性影響判斷力的情況下，人生也便在樂天知命或怨天尤人的個性中逐漸構築，進而造就了每個人迥然不同的命運。這也符合了美國知名主持人歐普拉（Oprah Winfrey）於哈佛大學對應屆畢業生演講的名句：「跟隨你心中的GPS。」

「簡而言之，便是照顧好你的身體，使其健全，同時呵護好你的靈魂，讓其完整。」

老天爺是十分公平的，塑造個性的同時也賦予了人們智慧，因為智慧是可以調整及平衡人的個性的。同樣的，人的智慧會隨著遭遇成長、或者衰退，遇到苦難之際，人也必須倚賴僅有的智慧試圖前進，終其一生汲汲營營，為的就是追尋一個解放的豁達人生——獲得心靈上的自由。

「多少人吃飽肚子都不容易了，更遑論心靈上的自由！」至此，我對自己工科出身，

卻在有生之年能夠接觸藝術，其後跟隨心之所向一頭栽入藝術市場，產生了豐富的命運與人生體驗，感到十分幸運。

現今藝術圈形形色色，宛若一個社會的微形縮影，我常在藝術與人生的路途上接觸到許多的人，其中有富有、但不滿足的收藏家；貧窮但卻充滿理想的藝術家；於夾縫中掙扎求生的畫廊老闆……種種太多因為人生之「苦」而不斷與命運拉鋸的人。

宗白華輕描淡寫的兩句話，我用了二十年方能體會，在藝術生涯持續增長的同時，也看盡了市場。至今，我也才真正明白，要以幽默的態度超越人生，是十分困難的事。在持續的反思之餘，我也由衷感謝藝術，讓我在焊電路板的工程師職涯與一間大房子的貸款之外，找到了另一種人生的可能性。

王國維的人生三段境界

除了宗白華，趙秀煥也提出在王國維《人間詞話》一書中，古今之成大事業、大學問者，必定歷經的三種境界，來點醒我對於當下，以及面對未來人生應該具備的態度。

第一境界：「昨夜西風凋碧樹，獨上高樓，望盡天涯路。」

趙秀煥《春之協奏曲》，1993 年。

在王國維的人生第一境界中，呈現人們在面對人生時，旁人皆束手無策，只有自己能給予協助的孤獨與悽涼之景。我曾在面對當時人生的十字路口時，也如同詞中「西風凋碧樹」一般地孤獨無助，僅心中對藝術有著單純的嚮往。

我們往往面臨選擇時，人心便會受到貪念的干擾，心情複雜，腦子卻變得簡單，錯誤決定也隨之而來。因此，世人應時刻鍛鍊複雜的頭腦以對待人生的無常，但仍必須常保一顆單純的心與純粹靈魂以便作出對的選擇。

無論在人生道路，或藝術品的選擇上都是如此，我始終認為，藝術收藏最精華的關鍵，都是建立在「不貪」的信念上，因為收藏家存在著一顆單純的心，並擁有複雜而充滿智慧的頭腦，面對自己真心喜愛的作品，才能做出完美、正確的選擇，甚至因為喜愛而「忘了賣」，而後獲得了更大的利潤。

「因愛而選，因愛而留，因愛而忘。」好的藝術品也才能就此經過時間、空間的考驗，進而完整留存，最終證明它的價值。

第二境界：「衣帶漸寬終不悔，為伊消得人憔悴。」

在選擇了一生的志業、確立了人生的道路之後，若要成為該行業中，最具備專業知識的人，除了努力不懈外，能否投注興趣，將成為決定實力的關鍵。

無論何事，在成為興趣之後，將會變成一種習慣，一天不做，人都會覺得難過，而當工作進一步成為興趣與習慣之後，人也就不覺得苦了，自然日久經營成為專家。

「完美不是行為而是習慣」，行為被迫調整，習慣卻成為自然。藝術市場也是如此，我觀察到，一個成功收藏家的藝術知識積累，均是不斷的在畫廊、美術館、博覽會間穿梭，經年累月所得來的；不是為了賺錢，完全是由習慣引領、牽動著日常生活，一切水到渠成，就此到達人生第二境界，而藝術的眼力也在衣帶漸寬、人漸憔悴的無形當中得到提升。

第三境界：「眾裡尋他千百度，驀然回首，那人卻在燈火闌珊處。」

在歷經了上面兩種境界後，在興趣的帶領下終生學習後，人也將進到最後，也是最為高明的境界。

浸淫在藝術市場中久了，有一天突然看得懂張大千畫的真假了；在無意中李可染、林風眠的作品像會對自己說話般，能不受價格的干擾而挑出精品了；藝術市場的知識、收藏的關鍵，也都這樣了然於心，驀然回首，那人卻在燈火闌珊處。

從事藝術的二十年來，雖然並沒有收藏到什麼天價飆漲的現當代藝術品，卻藉由藝術，我理解了王國維的人生三境，除將此奉為挑選藝術品必須做足的功課，時刻與眾人分享外，更換來了二十年乃至一生的心靈富足，可說是人生至此，夫復何求。

師者若水，寬容博愛，因材施教。趙秀煥巧妙的以典雅優美的詞句與充滿詩意的句子，喚醒了我久因理工的規範而久未甦醒的美學因子，同時，宗白華大師美學的深刻經驗，也重新淨化自己對於藝術層面的感知力，進而昇華為審美的態度。

趙秀煥在將我過去龍游淺水般的審美觀重新整備完畢後，更透過王國維《人間詞話》三境，按部就班勾勒出我的藝術人格，成就了我一生致力於藝術不懈的座右銘。老師下足功夫，就是為了琢磨我這塊璞玉，而過程猶如她所擅長的工筆之慢，一筆一畫，每一個步驟皆是那麼靈巧且細緻。在二位大師的神往意境，恩師的循循善誘下，外加投注畢生興趣的孜孜不倦，我也就這樣，逐步的在藝術領域綻放遨遊。

構圖入手　邏輯性誘導理工璞玉

一畫畫後發現自己手在抖，發抖要怎麼勾線呢？索性我網球

趙秀煥作畫時的專注神情。工筆畫家作畫時得同時使用兩隻筆，一隻塗色，一隻渲染，這是基本功。

也不打了！

當年在球友 Frank 家中初見趙秀煥後，我就被她筆下精緻的工筆花鳥寫生深深吸引，遂以一小時美金二十元的學費，由最古老的中國傳統工筆畫技法——高古游絲描學起[7]，專心向老師習畫，進到唐宋工筆畫的意境之中，那時被拋下的網球搭檔 Frank 對此還頗有怨言。

老師的誘導方式也影響我極深。若當初趙秀煥一開始就落個「先練個三年素描功夫再來」的狠話，來個下馬威，套用一貫藝術傳承，土法煉鋼的模式，想必我一頭熱的興趣一定很快就熄滅了。如何誘發學生的興趣，卻又不過於枯燥；以說得出道理的邏輯性，不時誘導我這顆愛追求真理的理工腦袋；以構圖入手，讓我能看懂了畫後，進而對藝術產生極大的興趣。

為琢磨這顆出自矽谷文化沙漠的璞玉，趙秀煥除傳授自己於北京畫院——總結八本研究畫論的筆記、科班走過的經驗外，想到我酷愛追尋本質的理工背景，更撇除了艱澀的色彩與風格，以講解潘天壽的《潘天壽談藝錄》，來總結所有的構圖章法，並由不收學費的

7 高古游絲描為最古老的工筆畫描法、東晉時代畫家顧愷之創造之風格，原稱為「春蠶吐絲」，因為線條描法像是游絲般細緻，所以此種筆法也被稱做「高古游絲描」，為中國工筆畫傳統十八描技法中之一。

要求我帶她去看畫展開始，逐步地養成我經年累月看遍各個畫展的習慣，我們的足跡也就此逛遍舊金山美術館、博物館乃至畫廊的各大展覽。

「看畫竟可以說道理，用現代邏輯學加以解釋的！」記憶中印象最深刻的一次，是與趙秀煥老師共同參觀金門公園的亞洲博物館中——八大山人的收藏展。在參觀之前，我連八大山人是誰、畫過些什麼，都還相當陌生。

老師從很遠的地方，就對我講起了構圖，兩人都還沒走到近處，趙秀煥便開始講解，為什麼石頭上要有隻鳥、魚為什麼是三隻。剖析八大山人畫筆下，起承轉合的 S 型、「之」字型的構圖心法，進而帶到以虛

右　1989年初識趙秀煥老師，擔任車伕帶老師四處寫生、看畫展，此為舊金山金門公園海狗島前之餐廳。

左　趙秀煥為陸潔民畫的唯一一幅人物肖像畫，可見老師中西合璧的功力。

代實、虛無縹渺的抽象意境與筆法精義，八大筆下藉畫鳥表達當下心中感受的擬人化眼神，那種對於畫面不斷深究、探尋構圖真理過程的精彩，雖然過了那麼久，但一回想起來，仍叫人大呼過癮！

在假日的午後，老師總會放上動聽的曲子、古琴、古箏、悠揚的二胡，舊金山盛產的濃霧隨風飄來，瀰漫花園與整個畫室，手中揮毫臨摹的是宋徽宗的畫，那種生活真是愜意！

我一有空便成天往老師家裡跑，真正過起屬於自己的日子。

回憶學畫的日子，在緩慢臨摹工筆畫的過程中，便慢慢學到了宋朝文人「懂得生活」的優雅哲學，同時藉此遺忘美國沉悶緊湊的生活步調。越畫，就越對藝術產生濃厚的興趣；越學，就越發現藝術川海的博大精深。

《紫霧簇朝霞》（嬰粟）。趙秀煥限量簽名藝術微噴，尺寸 81.5×92cm，畫面尺寸 71×82cm。

右上　陸潔民撫臨宋人畫冊。

右下　陸潔民臨趙老師畫稿《紅葉小鳥》。

左上　陸潔民臨明戴進《寒江獨釣》。陸從
　　　師趙秀煥後，於工筆畫也曾下了一番
　　　功夫。

第四章
藝術經紀的初試啼聲

在真正進入市場，成為一個畫廊經營者後，我才認知到藝術經紀人的工作，並不如自己所想的那麼天真。不光只是把展出的畫賣掉而已，還要抓住收藏家的心，讓未來藝術家的發展，再度讓藏家驚豔，也才願意再度的掏出腰包購買下一次的作品。畫廊的路子，就是在賣不好苦惱，賣得好也要擔憂，心態還不甚成熟的我，不時的在患得患失的心情中度過每一天。

寫生，對於工筆畫家而言，是每日必須持之以恆的訓練。當時我周末假日的生活就是：

一早五點趁天剛亮，載趙秀煥老師至舊金山金門公園植物園，裡面有著遍及各大洲的植物，無論哪個季節前往，均呈現繁花盛開的榮景。除了金門公園，還有一個位於舊金山東邊郊區小城 Modesto 的一家「蓮園」餐廳，都是趙秀煥愛好的寫生地點。

值得一提的是，蓮園餐廳的華人老闆為紀念他的母親，在後院挖了一個很大的荷花池塘，並請到中國武漢植物科學研究所的荷花專家黃教授，在這個池子裡種滿他母親生前最鍾愛的荷花，從最小的碗蓮（文人蓮花）、從含苞待放到開花有著淡黃、粉紅、大紅三種顏色變化的嬌容三變，到令人為之驚豔，開得像朵牡丹的牡丹蓮，據黃教授所說，整個蓮園的荷花種類，共有一百八十餘種。要知道，為了讓寫生功力增加，藝術家必須不停的找尋新的物種、發現它們新的姿態，由此可見，能找到這個具有多樣性種類蓮花的蓮園，是多麼令趙秀煥興奮的一件事情，趙秀煥今天的荷花系列能夠這麼膾炙人口，也有賴於這段時間在蓮園寫生的全心投入。

而我則在旁側以攝影器材，透過拍照揣摩構圖章法，之後老師也會就我的拍照畫面，給予身為藝術家的看法。雖不若攝影書上鑽研的深且專業，但只要照著老師指點的方向去改善，就會成為一幅耐看、且構圖完整的攝影作品。

上　左／從師趙秀煥時期，於舊金山東部 Modesto 蓮園寫生。
　　右／透過拍照揣摩構圖章法。
下　在舊金山時載恩師到處去寫生，趙秀煥堅持不輟，幾乎每日寫生。春寒料峭的公園趙
　　坐下就畫起來，一畫就兩三個小時不停筆，畫完手都僵了。因此陸潔民還為她做了一
　　個寫生畫板。（攝影：陸潔民）

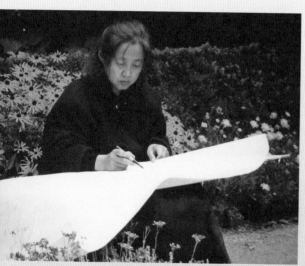

過中午後，我倆便會將自己丟入美術展館中，藉由大師的作品、我自小「善問」的性格，相互談論作品與訓練美感。透過開車帶老師寫生、看展覽學東西來折抵學費。

由此，我體悟到：風格的定義是藝術成熟的標誌，大師的定義是必須具備一個能夠改變一代人欣賞觀念的風格，其中需要擁有「專家點頭、同儕認可、觀眾鼓掌、市場接受」四個條件，而大師的要素是「大天才、笨功夫、修養深、壽命長」。

以師為傲，甘任司機兼翻譯

「我的老師是 Somebody，而不是 Nobody。能在她的身邊，實是我的幸運。」在看到林露斯教授、高居翰及蘇利文教授這些美國大藝評家、海外收藏家對於趙秀煥的重視與尊敬，我也漸漸明白趙秀煥的藝術史定位，與作品價值。從徒弟、司機到貼身翻譯，打點畫作鞍前馬後的數年間，心情也由原先對老師學畫的尊敬，漸漸轉為對藝術家的感動與推崇。

「之後就幫我賣畫作我的經紀人，你提成吧！」趙秀煥看到我如此幫助她的藝術事業，也心生提攜後進之意，願意將賣畫的佣金分享給眼前這位認真的年輕人，支持我對於藝術興趣的熱愛。在一次的討論中，觸動了我內心中從事藝術經紀的念頭。

上　趙秀煥《殘冬》，1987 年。
下　趙秀煥《空寂》，1990 年。

趙秀煥《清流》，1991 年。

在向公司遞出辭呈後，老闆還怕我餓死，遂先以留職停薪辦理。我藝術經紀的第一步：「墨源軒工作室」也就此成立，以出版趙秀煥的限量海報及版畫，賺取銷售二十％的利潤作為業務主軸，在洛杉磯、紐約博覽會、加州藝術大展，乃至與臺灣藝術市場的接軌——一九九二、九四年於敦煌畫廊的個展，都是「墨源軒」和我於藝術市場的初試啼聲，在趙秀煥臺灣個展受到熱烈迴響後，一九九三年，我便回頭將工程師工作辭了，全心全意的走入了藝術市場。

為了了解當時全球的藝術現況，只要一有時間我便飛往世界各地，透過當時工程師工作留下來的儲蓄，拜訪外交官父母所在的荷蘭、之後的印尼，並年年回臺灣參加臺北藝博會，為的就是將趙秀煥的工筆花鳥，推向每一個欣賞中國畫的收藏家中。雖然勤奮、初期做出了點成績，但現實的市場卻不時給予我無情的打擊。

當時的我，就在經紀人、學生、畫商的混亂角色中糾葛，在種種的商業行為進行下，存在著對老師深深的抱歉！

一九九三年在國際藝術博覽會，擔任趙的經紀人，與夏威夷海洋畫家合影。

在真正進入市場，成為一個畫廊經營者後，我才認知到藝術經紀人的工作，並不如自己所想的那麼天真。不光只是把展出的畫賣掉而已，還要抓住收藏家的心，讓未來藝術家的發展，再度讓藏家驚豔，也才願意再度的掏出腰包購買下一次的作品。畫廊的路子，就是在賣不好苦惱，賣得好也要擔憂中擺盪，心態還不甚成熟的我，不時的在患得患失的心情中度過每一天。

曾有收藏家跟我說過，老師的畫過於黯淡，不適合他們家裝潢的明亮風格。聽到這樣的意見，身為畫商的我也走上大多畫廊老闆都走過的路，開始回頭質疑藝術家的風格：「並不是我不會賣，而是你的畫太暗、不受歡迎。」當歧見出現時，無計可施的經紀人便一味地要求藝術家迎合市場。

在藝術市場中，追求投資獲利的投機客多，但真正看懂好畫的藏家太少，因此，總是「平均美戰勝個性美」。至今，我才慢慢悟通老師「不求第一，只求唯一」的藝術創作性格。想到當時以學生的身分，竟自我膨脹到要求老師畫些具市場性的東西，當趙秀煥真的依自己所言妥協地畫出幾幅明亮作品，卻失去從前耐看的長處。在了解老師表明自己不喜歡，不願再度畫出此類作品的心境後，充斥在我體內的，大概只有名為「痛心」的情緒吧。

梵谷展下　體會藝術經紀的責任與重擔

如同梵谷與西奧的兄弟情般，我與趙秀煥師徒情感的糾纏、產生的深深羈絆，又怎能單純的用畫商與藝術家間的關係解釋。

一九九〇年七月，因為父親於荷蘭任職外交官緣故，母親知道我喜愛藝術，特地為我買好了荷蘭阿姆斯特丹梵谷美術館《梵谷逝世一〇〇週年大展》門票，在集結來自全世界梵谷展品均回到故鄉的展覽中，我遂跟著全球集結荷蘭的梵谷迷，一同進行一場藝術殿堂的朝聖之旅。

梵谷終其一生，只賣了一張《紅葡萄園》，並不是畫得不好，是因為他生不逢時，生在市場一面倒向印象派主流畫風的時代，在那樣的年代中，梵谷僅為寥寥無幾的表現主義存在。

畫的張力越夠，代表梵谷陰鬱的情緒越發強烈。「誰要買一張具有令人害怕眼神的自畫像，為什麼你不能畫些優美的風景畫，甚至日本畫也行！」連親弟弟西奧都曾說過這樣傷人的

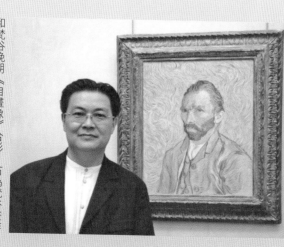

和梵谷晚期《自畫像》合影，右為梵谷畫作《嘉舍醫生》。

話。梵谷是天生的藝術家，但他的苦、畫面表達的情緒，就連為他賣畫的親兄弟——西奧都無法諒解，這不也值得作為我與趙秀煥間師徒兼畫商關係的借鏡？

但最珍貴的是畫如其人，情感藉由畫筆，不斷積累在畫作上。如同梵谷的好，來自於他炙熱靈魂與濃郁憂傷下呈現的表現主義，趙秀煥的作品也呈現令人驚訝的幽暗，層次分明的灰階，如同月下觀花般，擁有文人畫的濃厚情緒、藝術家本身情感變化的反映，這不也是經紀人該去推廣，並不時教育收藏家的嗎？

一個好的藝術經紀人在控制好藝術家作品的流通速率外，更應用心關切到藝術家的實際感受，很多時候非關合約，要由發自內心的付出，維繫之間的感情與信任。

看完梵谷展後，因心中的強烈情緒，快到海牙時，我便捨棄了火車，沿著運河，一路走回仍在一段距離外的父母親官邸。在回家的過程中，夕陽夾雜著雲彩，映照出自己的長長黑影，我看著飛翔中的水鳥、運河裡的魚群，搭配四周的景物、空氣與靜謐的氛圍，同時透過靈魂的共鳴，兀自感受著一個偉大藝術家養成的環境因子，回想著梵谷曾經在此生活過的種種。以梵谷對比趙秀煥，再以西奧對照自己，我才真正對藝術經紀的「責任」發出感同身受的體會。也才就此體認到，一個成功的藝術經紀人，在回應市場與藝術家期待下，所背負的擔子的重量。

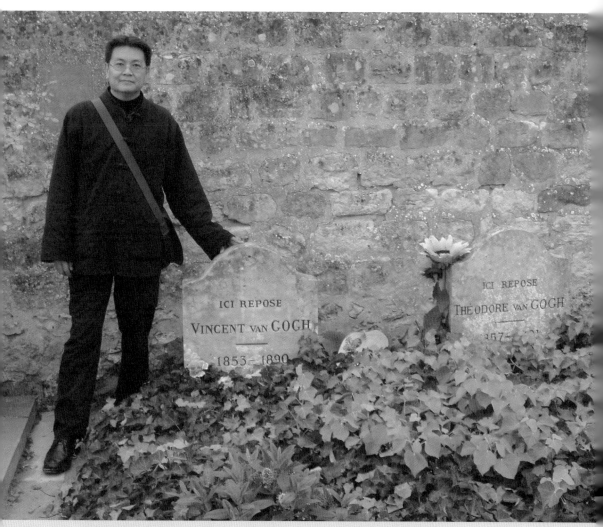

攝於奧維歐（Auvers-sur-Oise）梵谷墓前，左為梵谷，右為梵谷的弟弟西奧之墓。

帶著惆悵，束裝回臺

「明暗不是問題，問題是美或不美！」在從事藝術工作多年後，我常以此段過往自省，在一個藝術家風格成熟後，藝術經紀人或畫廊老闆怎能因市場喜好，而妄自菲薄的左右藝術家創作的主題與風格；而每天沉浸於創作世界的藝術家，又怎能在三言兩語中，明白市場中的商業行為。

藝術家在激動的情緒下，發現身旁向來最幫助他的人棄他於不顧，這是比畫賣不出去令藝術家更加傷心的事！當時的我，真的逾越了藝術經紀與師徒間的那條界線，如今仍因此耿耿於懷。

一九九七年的亞洲金融危機，更是藝術市場每況愈下的一個引子，於是，我就帶著這樣複雜的情緒，結束一九九三～一九九八年間於美國六年間的全職藝術經紀人生涯，回到了故鄉臺灣。如今，我與西奧當時的心情是一致的，趙老師的繪畫藝術，也終將受到世人的熟知與肯定。

趙秀煥《春雨》，1990年。為趙老師最喜愛的畫作之一。趙為此畫配詩：「有情芍藥含春淚，無力薔薇臥小枝」。

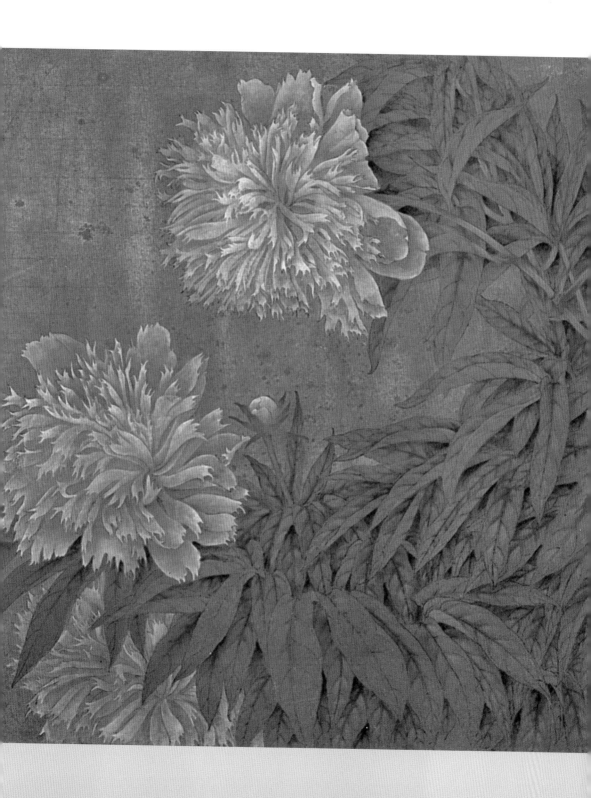

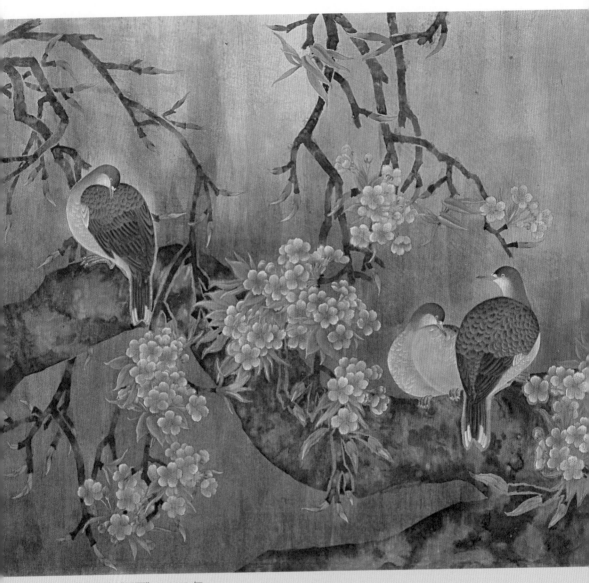

趙秀煥《細雨》，1992 年。

第五章

從趙秀煥作品看工筆畫之美

「工筆畫與寫意畫最大的不同，在於其創作的過程。」寫意畫除了靠「練」之外，還要倚重「背」的功夫。一個好的水墨畫家必須對藤蔓、鳥、蜻蜓、竹子……等表現方式以及如何「皴法」全背誦記憶下來；再將《芥子園畫譜》中所刊載的技法全部鍛鍊純熟後，在同中求異的畫面中，進而發展出自己的皴法、風格與構圖。

《現代中國畫：來自中國大陸的現代畫展》，為林露斯博士、高居翰教授及蘇利文教授，三位中國現代藝術研究權威，集文革後中國優秀藝術家於大成的一場展覽。同時為當時美國最重要的中國畫展。身為其中唯一的工筆畫家，趙秀煥以「融合中西，畫面呈現了永恆，帶領當代工筆花鳥畫，走入新的紀元。」自成一格的工筆畫風，得到了上述三位藝評家的一致讚嘆，[8] 而後接續的一九九二年美國舊金山中華文化中心舉辦《六位當代中國女畫家展》、一九九五～九七年巡迴五個國家的《二十世紀中國繪畫：傳統與創新》大展，更為趙秀煥的工筆風格泛起不小的連漪，在一九八〇年代中，得到中外學術界的廣泛認同。

「中國傳統工筆畫在才華洋溢的畫家趙秀煥手中，步入了一個新紀元，她的畫作不但顯示出精美的技藝，同時透露出難以描繪，近乎靈妙的幽雅氣質。」取自林露斯博士《現代中國畫》。

「趙秀煥的畫作是當今中國最富原創意的花鳥畫，她探索出色彩濃重、極具裝飾性，略帶浪漫的風格，大膽的脫離了近代傳統的範疇。」取自高居翰博士《中國當代花鳥人物畫》。

「趙秀煥的花、葉及植物卷鬚在暗色調背景的襯托下，加上如同英國十九世紀名家——約翰‧拉斯金（John Ruskin）在細觀下畫出的精確與細緻，傳達出非但華麗並且微感神秘的意境。」取自蘇利文博士《當代中國畫：傳統的風格，現代的感覺》一書。

「畫家趙秀煥以多層的色彩製造出濃厚朦朧的色壓感，有時再以金色描繪出輪廓，並用點描的手法創造出岩石的質地，使她的作品永遠透露出華貴的裝飾氣質。她非凡的技藝非常精確，同時流露出微妙的浪漫氣氛，使她成為神秘的寫實主義者。」取自美國藝評家柯珠恩女士《新中國畫一九四九—一九八六》。

北宋至當代的工筆發展歷程

身為她的門生，我又是如何看待老師質樸暗灰調子下的工筆風格？

說來慚愧，自己也是到近年來才慢慢了解老師工筆繪畫的價值。即使經歷了數年趙秀煥畫作的經紀，也在海內外辦了幾場成功的展覽，但當年的我越是貼近老師的作品，就越是近鄉情怯。如同自己在未收藏紅山古玉，跟隨古董琢磨其中韻味與歲月痕跡前，也未曾到達與美國藝評家相同的眼界。僅與芸芸眾生一般，覺得老師的顏色與畫面過於偏暗，雖總是對於老師的寫生功力、構圖修養、繪畫精神，以及與宋瓷般的優雅色調深感佩服，但始終不能理解她工筆繪畫的真正價值。

若不了解中國工筆畫的演進史，也就永遠別想明白趙秀煥劃時代的工筆風格定位。

二〇一二年一場慶祝上海博物館六十週年的《美國藏中國古代書畫珍品展》展覽，匯聚了海外五大博物館[9]藝術能量，得以讓六十件流散海外的丹青遺珍重回故土。在重新感受公認宋代工筆人物畫的代表作——北宋宋徽宗《搗練圖》的高頻正向能量，所產生的同

9　美國紐約大都會藝術博物館、波士頓藝術博物館、納爾遜－阿特金斯藝術博物館、克利夫蘭藝術博物館共同出借展品。

頻共振關係後，我深信，在談論趙秀煥的風格前，收藏家們必須先了解中國工筆畫的歷史背景，與其不同於一般寫意畫的創作過程。

始於魏晉朝代的工筆畫，其講究技法工整細緻，以天然礦物質顏色為主的工筆重彩，到了宋徽宗「藝術治國」筆下集其大成。但也如同他貴為皇帝，卻被金人擄走，死於北方邊夷的乖舛命運，北宋亡國後，南宋遷都臨安（今杭州）偏安、在文人畫逐漸興起的時代背景中，工筆畫也就此式微。

自北宋後，工筆花鳥畫似乎成為了小姐們後花園中刺繡、書房裡繪畫一類的才藝。

翻開宋朝之後的中國繪畫史，從元四家[10]、明四家[11]乃至清朝石濤[12]、八大山人[13]，揚州八怪[14]等，只見清一色的文人畫派，工筆畫似乎從未在歷史上興盛過，也就此斷絕似的，在背景中，工筆畫也就此式微。

10 為元代山水畫的四個代表畫家，泛指趙孟頫、吳鎮、黃公望、王蒙；另一説為黃公望、王蒙、倪瓚、吳鎮。

11 又稱吳門四家，繼承元代繪畫傳統，為明代文人畫家代表人物，為沈周、文徵明、唐寅和仇英。

12 石濤（一六四二年～一七〇七年），清初重要畫家，與弘仁、髡殘、朱耷合稱「清初四僧」，著有《畫語錄》十八章。

13 八大山人（約一六二六年～約一七〇五年），名朱耷，清初畫壇四僧之一，著名書畫家。

14 即「揚州畫派」泛指活躍在江蘇揚州畫壇的革新派畫家總稱，一般而言為金農、鄭燮、黃慎、李鱓、李方膺、汪士慎、羅聘、高翔等八人。

《細雨夢回》（鶴望蘭和牽牛花）。趙秀煥老師藝術微噴，紙張尺寸 90×92cm，畫面尺寸 80.5×82.5cm，2003。

史料上銷聲匿跡。

而一個雷達系統的工程師，卻在美國矽谷邊夷的藝術沙漠中，與中國最具代表性的工筆畫家有了一場邂逅，最妙的雖然是位女畫家，但與北宋徽宗同樣姓趙。倘若有上輩子的輪迴因緣，說不定當時的我還是個皇帝身邊的佞臣。雖然這只是相對照著宋徽宗飽受磨難際遇下的玩笑話，但我不時深感著自己與中國工筆畫、老師趙秀煥之間，有著命中注定的連結。

前所未有構圖，造就前所未有繪畫風格

「工筆畫與寫意畫最大的不同，在於其創作的過程。」寫意畫除了靠「練」之外，還要倚重「背」的功夫。一個好的水墨畫家必須對藤蔓、鳥、蜻蜓、竹子……等表現方式以及如何「皴法」[15]全背誦記憶下來；再將《芥子園畫譜》[16]中所刊載技法全鍛鍊純熟後，在同中求異的畫面中，進而發展出自己的皴法、風格與構圖。

15　皴法為中國畫技法名。以側筆枯墨刷色，用以表現山石、山峰和樹皮的脈絡紋理的畫法。

16　《芥子園畫譜》共分為四集，分別是山水、蘭竹梅菊、花卉翎毛、人物。是中國畫技法的入門書籍，水墨畫的重要參考。

趙秀煥《海棠綻放》，1994 年。是趙秀煥的
心愛之作，一直存放到陸潔民兒子怡強出生，
才送給陸潔民，作為慶賀之禮。

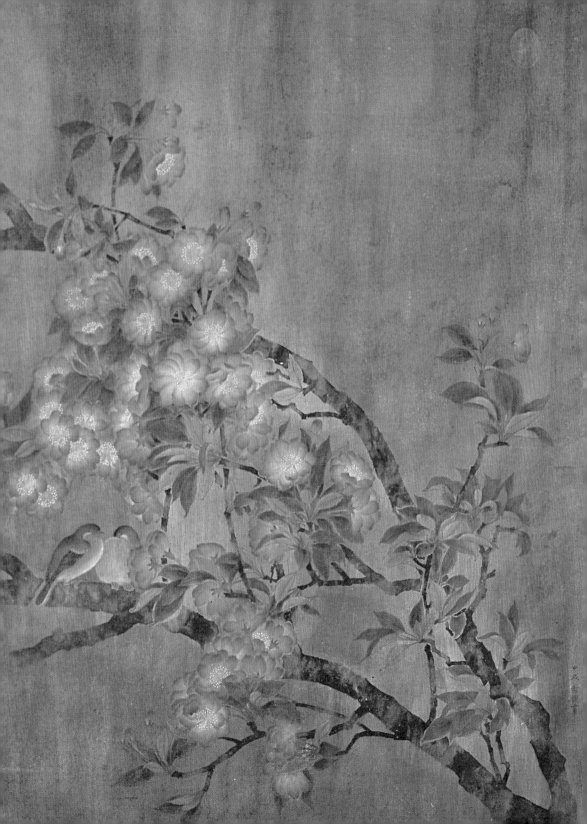

反觀工筆畫的創作是條漫漫長路，要經過嚴謹的製作過程方能成形。在構圖、修正定稿過後，尚要先覆上有膠礬的宣紙或絹，並用狼毫小筆勾勒（勾線），經過分染、統染、「三礬九染」[17]，隨類敷色，層層渲染。

在經過多項步驟精製，通過「取神得形，以線立形，以形達意」的階段，達到盡其精微的宗旨後，才能完成一幅工筆畫，進一步到達工筆花鳥畫家所追求──神態、形體、調子均完美統一的境界。

倘若一開始的定稿出現問題，待經過複雜製作手法後，赫然發現這端枝椏上少了一片葉子，另處少了個花頭將氣收回來，畫家要再彌補缺失就十分困難了。這也是工筆畫為何必須非常注重構圖的原因。

因此，我體認到，要成為一個出類拔萃的工筆花鳥畫家，必須具備以下兩個關鍵要素：分別為「出自寫生，前所未有的構圖創作能力」，以及「最後駕馭畫面的收拾統整能力」。

構圖來自於寫生的鍛鍊，寫生則來自於對大自然的體會，一張好的工筆畫絕對不是去

工筆畫為精確表現物象形體結構，取得明朗、潤麗、厚重的藝術效果，紙絹在數遍分染後，以薄膠礬水輕塗一遍，以求固底，並待乾後再染，保持其鮮潤。每染數次礬一次。可反覆染八、九次，古稱「三礬九染」。

抄、模仿，或出自想像的。藝術家不但要秉持兢兢業業的態度，尚必須與發明家一般，時刻向歷史提出挑戰，推翻過往既定成規，以藝術之眼，在平凡大自然中發現不平凡。同時透過前所未有的構圖概念及富有感情的色調，打造出從古至今從未有過的工筆風格。而這一切並不會憑空而來，大量的寫生就是藝術家鍛鍊自我，奠定構圖基礎的基本功。

雖然在寫生的初期，仍會出現所謂構圖上的缺點，整體而言並不入畫。畫家忠實的將大自然複雜景色描繪下來的寫生稿，不見得完全符合工筆花鳥畫所需的構圖。但在以毛筆勾線、進行定稿前，藝術家還可以對於場景作出調整與篩選，運用個人特有的天賦，把不入畫的去掉，保持入畫的部分，進一步將寫生的景物重新排列組合。

用簽字筆寫生的畫法

趙秀煥當年為讓寫生底子更加紮實，寫生所用的是油性的簽字筆，一旦畫下去，便不像炭筆或鉛筆可以用橡皮擦塗改，這種特殊的日本筆是連水都洗不掉的。因此，趙秀煥在下筆之初，即想定她要如何從眼前二十個花頭中，挑出八個入畫的，作為基本構圖。再隨著氣韻走勢，順勢增加上一至二個，可以讓構圖更加完整的花頭。

這樣高超的技法與對構圖的深刻領悟是包含我自己在內，有數不清、想要與趙老師習畫的學生無法明白的，都是因為敗在這一步，而無法將工筆花鳥畫的創作更上一層樓。

「其中要精準的把每個花頭的大小固定不說，花莖的走向、花苞的朝向，倒下來的姿態，多一分、少一毫都差之千里。」在趙秀煥的眼睛能看得過去後，整張畫將耐看得不得了。試問，要以何等的天分加上多年的訓練，對構圖有深刻的理解與修養後，才能到達和趙秀煥、歷代大家一樣的境界。

一個藝術家的修養，與重新排列組合的概念是需要歲月的累積且不間斷的訓練。深知此道理的趙秀煥，也時刻追尋著石濤「搜盡奇峰打草稿」的構圖鍛鍊理念，在她的繪圖生涯中持續創造出不計其數的寫生稿件。

這幾年趙秀煥的寫生稿，已經不需要修整，以貼近完稿的水準，達到一定的高度。我們常說十年一小成、三十年一大成，趙秀煥用她四十年的畫家生涯，成就了「師造化」的功力，眼、腦、心與手的完美配合，換來初稿即完稿，多數藝術家一生追求不來的精準度。

如今，雖然趙秀煥已經擁有了一輩子也畫不完的寫生稿，但她仍持續進行著寫生的過程，享受寫生，熱愛寫生，畫畫走到今天，已經不求目的，不求回報。我想，這也是藝術家之所以平凡又偉大的原因。

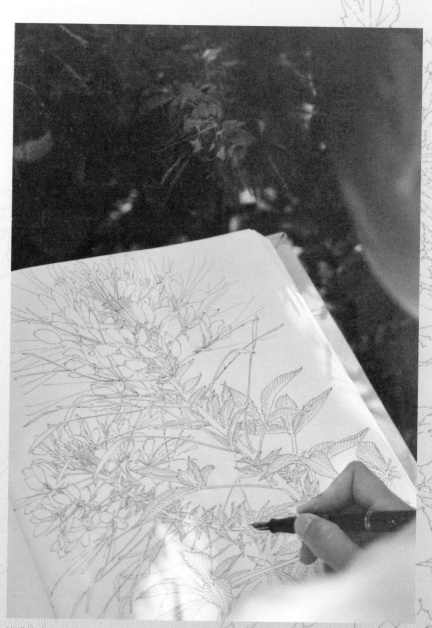

趙秀煥老師於聖荷西公園寫生。（攝影：陸潔民）

趙秀煥為作品的藝術微噴簽名。

畫如其人

出自靈魂深處的藝術能量

藝術家一旦認真起來，便會忘了時間，整個畫畫的過程像是在練氣功。

在習畫的路途中，我本身也有過那種專注到忘我，像是日本人口中「入魂」般的體驗，當回神過後，便會詫異於時間的飛逝。但相較於趙秀煥經常性出現畫到忘我的狀態，可說是小巫見大巫。

她像是深怕花就此凋謝般，掌握一分一秒能夠作畫的時間。記得有一次在史丹佛購物中心，老師無意間見

到一叢秋牡丹，甚為喜愛牡丹綻放且適合入畫的姿態，遂不顧周遭往來的人群，坐在單椅上，一連畫了三天，而我也在那三天裡帶著她往返著家中與購物中心。趙秀煥對於創作的莫名執著，感動了那段時間陪伴她身旁的我，也十分榮幸的，能與趙老師共同度過那樣美好的創作時光。

太接近完美，過於人工雕琢的美麗造景，向來不吸引趙秀煥的目光。會讓她感到入畫的，往往是隱藏在長滿青苔大石頭，蒲公英或蔥蘭般的小草，點綴出的生命力量。雖然乍看下畫面很碎，並不怎麼起眼，卻時常是趙秀煥喜好的主題。

趙秀煥似乎藉由畫畫，反映自己身為一個生活能力薄弱的女藝術家的現實，對於畫面中的一草一木都賦予了自己的真情。忍耐至兒子十四歲後才離開的坎坷婚姻、隻身赴美發展，在偶然的事件下滯留美國，遠離了自己長年工作的北京畫院，從趙秀煥偏愛兀自在陰暗角落努力的小花，不難看出藝術家的單打獨鬥、一切從零開始的意念與堅毅。

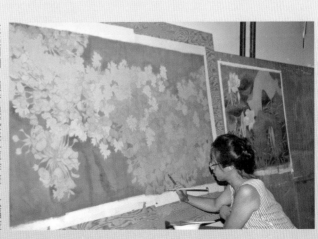

在美期間，趙秀煥就在車庫作畫，大幅畫作必須歷經數月才能完成，非常刻苦。

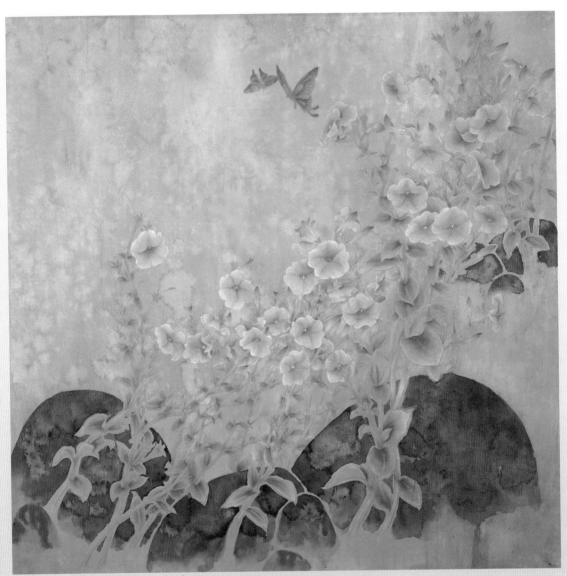

趙秀煥《薰風》，1982 年。

「趙秀煥畫的不是花,而是花的肖像。」林露斯博士同樣看出藝術家筆下,花所展現的無力姿態、瀕臨凋謝,卻又展現經過一番生命考驗的輝煌力量。「那似乎不像是人世間會有的花,周遭空間也不像是人世間會有的空間,僅是呈現她內心中灰暗而神秘的環境。」在觀賞趙秀煥的畫作時,我也會有短暫跳脫出人世,到了另一個神秘而陌生空間中的感受。跟學生描述時,我不得不說,有幾張老師的精品所自然流露的優雅與質感,實在太像「宋瓷」了。語畢,眾人均不禁發出不由自主的讚嘆。

自北宋「斷氣」後,工筆花鳥畫式微,一直沒落到民國,畫家們才開始發起恢復宋代工筆風格的振興運動。北方以于非闇、俞致貞,南方以陳之佛為主,趙秀煥影響了這一代的工筆畫風,而其中出自南京藝術學院的江宏偉,早期還深受趙秀煥繪畫風格的影響。而我們可以說,經由振興過後的工筆畫,完整的呈現在趙秀煥的畫作之中。

趙秀煥的工筆花鳥結合了唐代的精神、宋代的傳承、西洋印象派的色彩,在吸收了日本膠彩繪畫的材料與技法,左以自古流傳的三礬九染,最後加諸了畫家本身柔弱卻又不失

趙秀煥與畫家江宏偉合影。

氣魄的創作能量，跳脫了工筆畫一貫的豔俗，在偏暗的畫面中刻劃出優雅。

她表現出的神秘意境，達到了畫如其人的境界。趙秀煥以工筆花鳥畫，體現了自己如同大石頭邊小草掙扎生存的力量。她曾說：「美國的寧靜祥和治癒了我心靈的創傷，對我而言，中國和美國都是祖國，中國給了我靈魂和血液，美國卻給了我第二次生命。」的確，身為觀者的我們，可由灰暗的畫面中，窺見畫家將痛苦轉變成作畫能量，所衍生抒發的濃烈情感。

不知不覺中，我也深受老師的影響，在辨別畫作好壞時，除了剖析構圖、了解色彩、掌握線條表現的力度，與觀察造型能力是否唯美外，最重要的是否真正「畫如其人」能清楚由畫面感受到藝術家的個性與反映其上的澎湃情感，此點成為日後我在藝術家與作品上的觀察重點。

工筆花鳥發展至趙秀煥，可說是幾百年來，一次難得的傳承，她尋著歷史的根，創新卻沒離開傳統，循著當代的表現手法，帶領工筆畫往前跨了一大步。也難怪林露斯博士會以「走進新的紀元」來形容趙秀煥工筆花鳥下，所擁有的時代價值。

「懂的人自然就會懂了。」我並不期望在三言兩語中，一般大眾們能即刻理解趙秀煥的工筆畫，因為就連我自己，也是歷經了二十年的時間，才達到能夠瞭解的高度，從歷史

的宏觀角度，來看待恩師的作品。用同樣不能忍受豔俗色彩的眼睛，共同追尋月下觀花與感受昏暗畫面所帶來的超現實意境。

洗染技法　結尾的完美收拾

在成就一張工筆花鳥畫的過程中，趙秀煥結合西方繪畫技法和東方高古游絲線描，將定稿後的寫生線勾勒得非常細，使其更加靈活生動。並在長年鍛鍊的分染統染過程中，透過有意無意染色壓線，所謂空線平塗的技法下，使花瓣、葉片看起來均是若有若無、虛虛忽忽的，而後進入到她最拿手的洗染技法。

「這顏色太豔了！」為使得畫作不過於豔俗，趙秀煥總會執起蘸滿清水的刷子，將整個畫面，由上到下刷洗過一遍，將「飄」在畫面上的顏色洗掉，只留下已經咬入絹絲的顏色，如同留下了一堵色彩斑駁、參差不齊的牆面。並在畫作斑駁後，才又重新開始畫上一層新的色彩，若顯現的色澤仍舊豔麗，趙秀煥仍會將其洗去。

如此染色、刷洗動作重複兩三次，經過數個禮拜之後，畫面才漸漸呈現趙秀煥所想要的味道。此時她才起身停止先前作畫時一直聽的音樂，在極為寧靜的世界裡，進入到完全

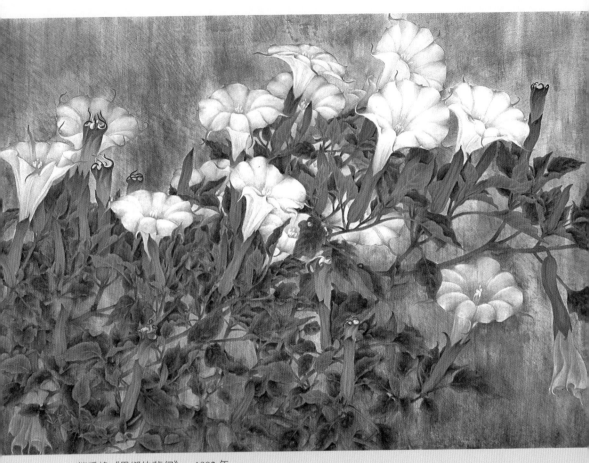

趙秀煥《異鄉的夢幻》，1992 年。

專注的狀態，開始整個畫面的調整與收拾，「畫面過亮壓下去，隱藏在其後看不清的便提出來，折騰的過程就像老玉在地底下的琢磨、受沁、一點一滴越顯其珍貴價值。」

要是她願意討好市場，就不會永遠畫這些不太討喜的灰暗色彩，要是她求快，又何必洗去幾近完稿的畫作顏料呢。

趙秀煥向來不是一個盲目追求市場肯定的藝術家，亮與討喜的色彩也不是她所選擇的工筆道路。「何必賣呢，留在身邊欣賞多好！」雖然老師的這種想法，導致今天畫作的市場價格不如自己的學生江宏偉，生活僅過得去，也曾因為訴訟官司的律師費與牙周病的治療費用屢遭困頓，在關鍵時刻總會碰到幾個欣賞她作品的貴人，願意讓她用畫作折抵費用，時刻反映著畫家人生際遇上的濃烈情緒，達到了極為難能可貴的藝術境界。

趙秀煥不屑市場的掌聲，四十年來的作畫生涯，也如同她堅毅的藝術家風骨，僅順從自己的想法持續琢磨，在寫生、構圖上的修養，與帶有感情的色彩上不斷追求，始終如一。

今天，綜觀趙秀煥的作品，每張畫均有著不同面貌，有著專屬於自己當下情感流露的調子，想想，這也是上天給予老師的福氣。

「如果缺少了趙秀煥的詮釋，我們將錯失多少大自然的奧妙！」偶爾我會碰到在一九九二、九四年兩次個展購買趙秀煥原作的收藏家，他們仍秉持當初購買的初衷，迄今

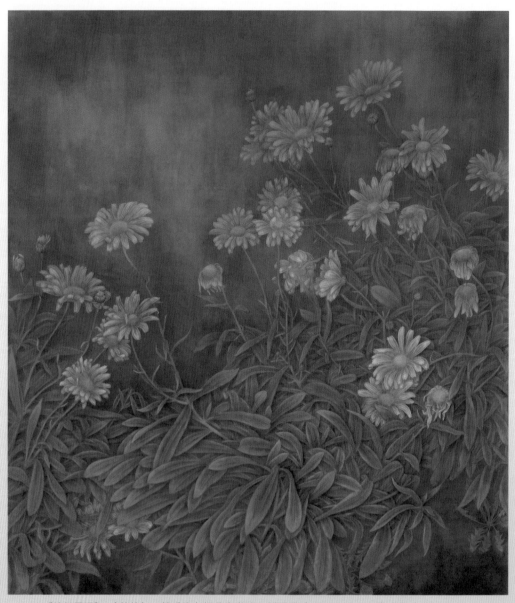

《繽紛霜妍》（菊花）。趙秀煥老師藝術微噴，紙張尺寸 91×81.5cm，畫面尺寸 83×73cm，2010。

仍十分喜愛，並且捨不得賣。

趙秀煥的工筆花鳥始終有著如宋代繪畫經過歲月痕跡沉穩的顏色，雖然整體色澤偏暗，但卻如同古董一樣耐看，越陳越香。

在月夜中觀賞曇花，雖不若大太陽下看得清楚，但在夜晚的氣氛營造之下，才能呈現出如曇花「月下美人」稱號般奇特的氣質與美麗。當你靜下心來，身歷其境地進入趙秀煥的畫作中，將能感受到藝術家來自生活、超越生活，充分表現自身情感的狀態。就如同古玉沉穩的色調、特有的沁色、淡淡憂愁的高古游絲，充斥著韻味十足的老舊熟韻。同時在歲月的旋律下，更顯珍貴，可說是昏暗中也帶有亙古不滅的華麗。

除了一九八三～八五年的《現代中國畫：來自中國大陸的現代畫展》，揚名海外的趙秀煥也持續受到國際展覽的肯定，包括一九九二年美國舊金山中華文化中心舉辦的「六位當代中國女畫家展」、一九九五～九七年巡迴香港藝術館，新加坡美術館，英國倫敦大英博物館，德國科隆東亞藝術館的「二十世紀中國繪畫：傳統與創新」大展中，都可見到趙秀煥不凡的脫俗工筆，喜愛其畫作的收藏家更是遍布全球。雖然長年來受到國際的肯定迴響不斷，但老師仍是反覆的進行寫生與創作，可見一個真正的藝術大家，擁有的是何等的氣度與風範。

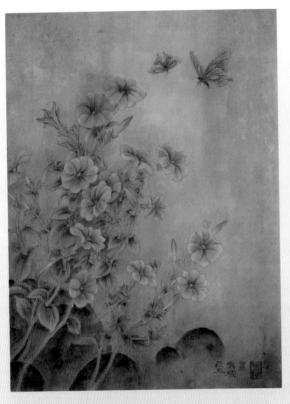

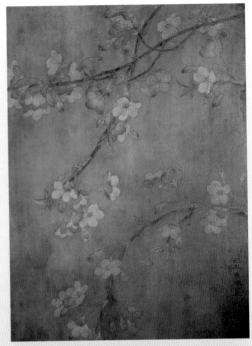

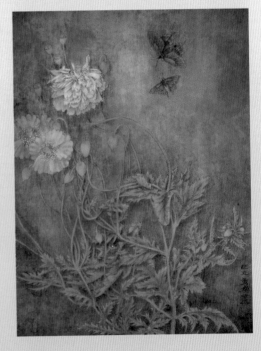

右上　趙秀煥《櫻花》。

右下　趙秀煥《罌粟》。

上　　趙秀煥《碧冬茄》。

左　　趙秀煥《蒲公英》。

趙秀煥花卉冊頁。陸潔民自己收藏的趙秀煥畫作，
整體光線雖然幽靜，但畫作中蒲公英、殘菊、牽牛
花，櫻花的姿態卻充滿生命力，在與背景搭配後，
給人一種月下觀花之感。

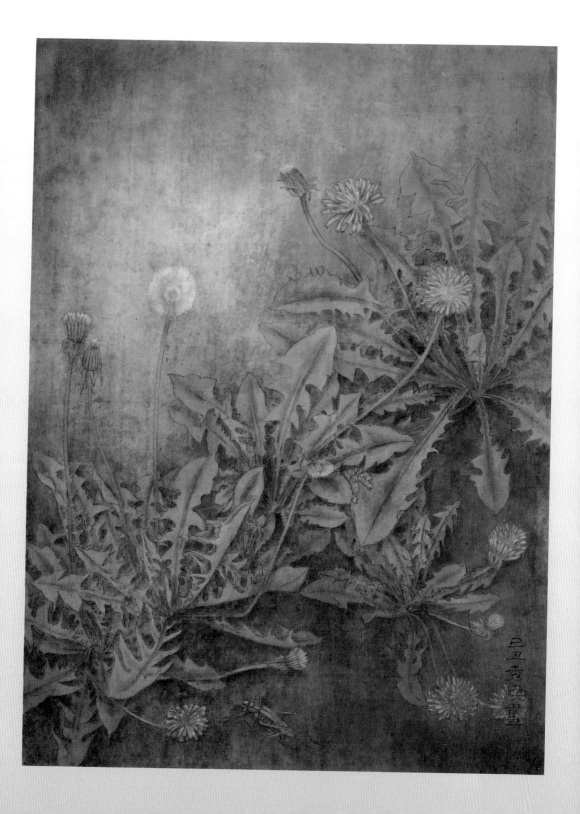

上　與趙秀煥老師合影，1992
　　年攝於舊金山中華文化中
　　心「六位當代中國女畫家
　　展」。
下　2012年陸潔民與趙秀煥合
　　影。

第六章

從米勒、梵谷、畢卡索名畫
看構圖與作品生命

「參差錯落、起伏轉折、疏密聚散，織黑布白」，構圖說穿了，可以這十六個字代表，精於水墨山水畫的潘天壽也按此，逐步總結出《潘天壽談藝錄》。若再進一步的深究，會發現構圖的章法其實挺科學的。「一個完美的構圖安排是完全依照、且吻合人眼觀賞畫作的路徑而制定的。」這就是構圖的精要，也是使畫面更加耐看的中心思想。

「看畫，能看得與別人不一樣，並且說出那麼點道理。」是一直以來，我能為藝術圈有些許貢獻之處。從當秘書長時期以來的藝博會導覽到米勒展上「國民大會」節目，或到現在每逢拍賣季的拍賣預展，大大小小的畫廊展覽、演講，似乎都是因為我對畫作構圖深入淺出的活潑解說，而邀請我與會的。

而今天我對構圖能有這樣的理解，其實是源自於之前當趙秀煥的司機，載著老師寫生、看展，因此經年累月得來的，舉凡潘天壽的構圖理論、八大山人的構圖心法、鄭板橋的畫面安排，都是那段時間趙老師邊作畫，邊教導給我的點點滴滴。

東西方的構圖精要

「東方的構圖接近文學，有著詩中有畫，畫中有詩的特性，而西方的構圖則接近建築，講求的是幾合構圖與定點透視。」順著趙秀煥的循循善誘，漸漸的，我能看得懂每幅畫的構圖理念，並且用既有的理工腦袋深度剖析，按部就班的透過邏輯概念，解析畫作的每一個細節，在看到畫的那一瞬間，能順著情緒自然發揮。

至此，我想起一位畫廊老闆對我的稱讚：「在我的導讀之中，一張畫能從平面變成立

體的。」好像我對於構圖理解，是有那麼一點特殊性的。

「參差錯落、起伏轉折、疏密聚散，織黑布白」，構圖說穿了，可以這十六個字代表。

若再進一步的深究，會發現構圖的章法其實挺科學的。「一個完美的構圖安排是完全依照、且吻合人眼觀賞畫作的路徑而制定的。」這就是構圖的精要，也是使畫面更加耐看的中心思想。

在人眼初次接收到畫作時，先是籠統感受整個畫面的結構，在那樣的情境下，會讓觀者察覺整個「氣」是聚集在畫面中央的。待稍微定神、眼睛焦距調整清晰後，目光將自然而然的落在畫作最重要的一點，也就是畫眼之上，再隨著畫家構圖的安排與修養，跟著氣在畫面運行，達到氣韻生動的直接感受。

論米勒《拾穗》、崔白《雙喜圖》的構圖

若以米勒[18]的《拾穗》（Des Glaneuses）為例，任何人接觸畫作的第一眼，主視覺一

尚—法蘭索瓦・米勒（Jean-François Millet）（一八一四年～一八七五年），法國巴比松畫派，為法國最偉大的田園畫家。

米勒《拾穗》，油彩畫布，1857，現藏於法國奧賽美術館。

定會落在那三個主角身上，在看完服裝與衣服的色調後，目光將由左邊兩個彎腰的人移到右邊的人，以呼應到二對一、俗稱攢三聚五中的攢三局面，不讓畫面過於單調的構圖章法。然後觀者視線也將藉由右邊的彎腰者移到地平線的左後方。而左後方的兩個麥堆外加一個馬車堆也同樣以二對一的構圖排列，不但構圖結構完全正確，也與前方的三個人產生前後呼應的效果。

在主要的圖像結束後，漸漸的，眼睛也越來越能適應米勒當時作畫的視角，並自然地沿著地平線順勢延伸，這才發現，原來遠方有這麼多人在收割麥子，雖然後頭的割麥人群相對前方三人小上非常多，但在這麼一路沿著畫家視野路徑走來，視覺也彷彿進到了拾穗的場景之中，使其顯得格外清晰。

然而，地平線的延伸也不是無窮無盡，由於當時的時空背景，拾穗所規定的時間僅從黃昏時分，到月亮初升為止。很快的，順勢的氣也將對應著時間，被右方監督割麥者，同時對一旁農婦拾穗的過程進行監督──一個騎在馬上的長工所收住，緊接著天上自由的飛鳥呼應地上無奈的人群，在落霞夕陽中感受米勒歌頌人道主義，宗教情感的特殊色調。這也才成就了這幅畫的名字──源於舊約聖經，指農民需讓貧苦人撿拾收割後遺留穗粒以求得一餐溫飽的「拾穗」。

米勒的拾穗，是藝術不滅的遺跡，同時也是最高明的構圖，使得觀賞者的視線，從最重要的景（前方三人），自然而然的呈現一個S型流動。如同我們剛剛形容的畫作觀看路線，就是一條由左至右的「氣」。畫家將在右邊彎腰者的線排定為指引的方向，觀者的視線也將被拉升至左上角，於前後相互呼應下，順著背景作延伸後，最後在右上方的畫面收住，因為S型構圖的完美，方能成就偉大藝術品的互古價值。

但對角線的S型構圖不僅產生於西方，凡長條型的東方山水、花鳥人物上也有S型的氣場不時流動著。例如北宋畫家崔白[19]《雙喜圖》，也是S型構圖的最佳體現。從右上角

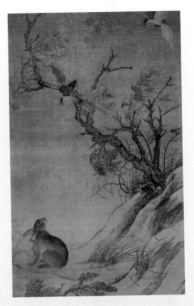

上　宋，崔白《雙喜圖》，絹本淡
　　設色，193.7×103.4 cm，臺北
　　故宮博物院藏。
左　《雙喜圖》局部。

受到驚嚇而飛起的鳥為起點，到隨風搖曳的樹枝，在視野放大到主樹枝後，目光也將被枝

椏上靈動的鳥兒所吸引。經過右方的樹幹、樹幹生長的土坡，進而轉到左下角的植物，並

運用植物「向上」生長的力道，將氣往上收至身體朝向畫作外側，像似一個縱躍，便要就

此走出畫面的兔子。

而若你繼續玩味畫面將會發現，兔子雖然看似要離開，但牠抬腳垂耳，回頭靈動的動

作，說明了牠當時經過小徑時，在不知覺中驚嚇到鳥兒，並反為聒噪的鳥叫聲所驚，回頭

露出無辜表情的情緒，而後順著兔子的視線對應右上角雙鳥的視線，將氣收回到畫面中央。

這一切的趣味，也被隱身於一旁，觀察了好一陣子的畫家崔白，忠實描繪了下來，並巧手

安排出這樣一幅具有 S 型構圖、富含森林野趣的雙喜圖，流傳於後世。

除了 S 型的氣場流動概念，潘天壽更總結了「以虛代實」的八大山人，與「以實代虛」

的吳昌碩[20]，並進一步整合出蘊含於虛實間的哲理與中國古代傳統構圖章法，讓後世的人

們都能受到《潘天壽談藝錄》啟發。

潘天壽不但使得後世藝術家均能依照他的構圖理論，編排出靈動耐看的作品外。也讓

吳昌碩（一八四四年～一九二七年），清末民初中國篆刻家，將篆刻的刀法融入書法中，並以「寫」的

風格進行繪畫創作。

觀者具備解析構圖章法的能力，在了解理論後，更可進而感受畫面的細心安排，逐步建立起屬於自己的審美觀。

造險、破險　成就畫作生命價值

構圖一旦出了毛病，失去了耐看的元素，便不可能永恆、成為一張傳世名作。但若藝術家全照潘天壽所說，按圖索驥，套公式般地依照理論一字不差「擺放上」四平八穩、完全符合構圖章法的畫面，作品又將顯得呆板、缺乏靈動的氣息。如同一張規定尺寸、尚要與室內裝潢顏色毫不衝突的「作品」般，失去了藝術之所以為藝術的價值。因此，偉大的藝術家除了掌握技法，更須具備構圖上「造險、破險」的胸襟與智慧。

若以人生經驗解釋，在企業經營上不冒任何風險，就沒有把事業做大的可能性，企業老闆膽大尚須心細，更要綜觀產業動態，且擁有宏觀的智慧與策略來因應可能碰到的危機、進而破除，藝術創作也是相同的道理。藝術家在構圖的過程中，除了打破既有章法，擁有「造險」的氣魄外，更要具備將畫面救回的「破險」功力，「藝術品往往就在造險、破險的過程中，出現了璀璨、值得千古流傳的生命價值。」一切的一切，均取決於藝術家是否

梵谷《鳶尾花》，油彩畫布，1889，美國加州蓋提美術館的鎮館之寶。

具有高超的駕馭畫面能力。

簡單來說，造險就是在畫面中製造構圖上的衝突與失衡，像是要「出事了」一般，時刻凸顯格格不入的突兀。另一方面，破險則是巧妙的利用畫面中的元素及走向使構圖再次取得平衡。

如同梵谷在一八八九年完成的《鳶尾花》（Irises），就是一個造險破險的最佳實例。乍看之下，這幅右邊一大堆藍鳶尾，

數量相較下過於偏頗的畫作，並無法與左邊僅一朵的白鳶尾，達到視覺上的平衡。但若繼續探究梵谷的生平，就會發現這張畫完成的時間點，是梵谷當年住進聖雷米（Saint-Rémy）

21 文森·梵谷（Vincent Willem van Gogh）（一八五三年～一八九○年），荷蘭印象派大師，同時為表現主義的先驅。

療養院完成的第一張畫。由於他割去自己的右耳，以至於當時的居住地——亞爾（位於法國南部）的居民都認為他是瘋子，紛紛拿起爛水果丟他、用不堪的言語攻擊，不斷干擾梵谷作畫，因此西奧遂幫他安排了聖雷米療養院，讓他得以安靜的畫畫。梵谷的鳶尾花，也畫如其人般地忠實反映了自己當時受人排斥的情境。右邊大量聚集的藍鳶尾，都是排斥梵谷的亞爾勒市民，而他只是一朵畫面左方的白鳶尾，無辜，且孤獨於世。

在深入了解梵谷當時作畫的時空背景後，比重不均的構圖似乎已輕如鴻毛，沒那麼明顯了，那朵獨自挺立的白鳶尾已在觀賞者的心裡綻開，產生出無比的能量。畫家化身的白鳶尾像是無辜的看著圍繞在身旁，對他指指點點的亞爾勒市民，「你們只是看我割掉了耳朵感到害怕，但你們什麼都不懂。」擬人化的手法可謂出神入化。

僅靠著一朵白花與紅色的泥土即「破險」，這就是梵谷畫作能夠傳世的功力，像是畫家不自覺的在畫作中產生了耐人尋味的伏筆，在觀賞者都能理解此點，並且心生不捨與憐憫後，因而產生的情緒就此平衡了視覺、平衡了衝突的畫面。

說穿了，這張構圖不均的鳶尾花，今天能高居梵谷拍賣紀錄的前五名，不也是因為這朵白花即為梵谷本人化身的關係嗎？

在藝術家的技巧中，包含了線的造型能力，構圖的修養與色彩的天分，三者不可偏廢。

雖然色彩能代表豐沛的感情，但構圖卻是決定作品耐不耐看的主要因素。唯有不滿足於四平八穩的構圖，畫作也才會展現藝術家的修養與才華。

傳世名作　暗藏不可抹滅的戲劇張力

先前提到的梵谷的《鳶尾花》作品，雖然屬於藝術家自身的隱喻，但從某種程度說來，也是畫家想要在作品中表現的「戲劇張力」。如同品酒、品茶一般，接觸藝術品久了，我往往也希望能跳脫既往的藝評、學術性的論述，對藝術品也有一套自己的理解。

以貼近民眾、更具故事性的解說，使得近年我的藝術講座、和藝博會的導覽，經常受到人們的喜愛。為讓藝術種子更能遠播，除了解析構圖，我喜歡就作品所呈現的觀念、哲理、技術、美學、材料及戲劇張力，結合畫家的生平，進而將艱澀的藝術品拉近距離，轉化成一套眾人皆能理解的詞彙。

在二〇〇九年的世外桃源——龐畢度中心收藏展來台作品中，畢卡索筆下就有多幅令

22 巴勃羅‧畢卡索（Pablo Ruiz Picasso）（一八八一年～一九七三年），西班牙藝術大師，立體主義的創始者，是二十世紀現代藝術的主要代表人物。

畢卡索《手持尖刀的女子》，油彩畫布，1931，現藏於巴黎國立畢加索藝術館。

人難以忘懷的作品。

在畢卡索與歐嘉結婚生子後，於一九二七年認識瑪莉・泰瑞莎[24]，那年畢卡索四十六歲，而瑪莉還只是個十七歲的少女。這張一九三一完成的《手持尖刀的女子》（Le Femme au Stylet），像是在與瑪莉發展了三、四年後，被歐嘉抓到兩人偷情的證據。

畫中歐嘉一腳從門外衝進來，我們還看得出代女性的胸部、屁股，並且拿著尖刀插上他胸膛。凌亂的筆跡代表藝術家驚恐的情緒尚未平復。

23 歐嘉・科克洛瓦（Olga Khokhlova），俄國首席舞者，畢卡索第一任妻子，兩人產下一子保羅（Paulo）。在得知畢卡索有情婦華特、並生下一女後，便攜子移居南法。畢卡索終身未與歐嘉離婚，因為不想讓財產被瓜分。

24 瑪莉・泰瑞莎・華特（Marie-Therese Walter），模特兒，畢卡索的情人，兩人產下一女瑪雅（Maia）。兩人的關係在畢卡索找到下一任情人、藝術家朵拉（Dora Maar）後終止，瑪莉攜女移居巴黎。畢卡索死後四年，瑪莉自殺身亡。瑪莉和朵拉曾為爭奪畢卡索而打了一架。

畢卡索《躺著的女人》，1932。

從男人的眼中看來，老婆發怒時就是這樣，「幾根頭髮飄著，什麼化妝、臉蛋都沒了，就剩兩個眼睛一堆牙齒，張大了口滿嘴利牙就像是要將他吃掉般。」

畫中顏色簡單，但卻相當強烈，觸目驚心。「縮得很小的頭，代表了男人被抓到偷腥的無奈，手裡拿著情書，藏在桌下的腳畫得十分大，表示企圖逃走不想面對，從被刀插入的地方流出的彎曲紅色全都是血。」圖像全然表達了第三者介入，在夫妻的衝突中給男人的一種感受，並經由大藝術家的畫筆形容得恰到好處。

你瞧，經由營造解說戲劇張力過後，整張畫是不是瞬間活靈活現了起來，且同時讓人過目難忘了呢？

此外一九三二年《躺著的女人》（Femme Couchée）也是該展覽中的封面、一張畢卡索的鉅作，此畫作中瑪莉・泰瑞莎躺著，仰起脖子讓畢卡索作畫。而這個仰起脖子的動作，也像極了兩隻狼在鬥爭過後，認輸的一方將要害

畢卡索《靜物：胸像、果盤與調
色盤》，1932。

顯露出來的舉動。當一個女人以此姿態躺下、呈現陷入忘情熟睡中的胴體時，也表現出她為了愛情，完全奉獻的精神，同時象徵旺盛繁殖力的花兒，從女性的裸體中竄出。

在展覽中，更有一張多數人不以為意，卻是張至關重要的作品，就是與《躺著的女人》

同年完成的作品《靜物：胸像、果盤與調色盤》（Nature Morte, Buste Coupe et Palette）。

在那個用水果暗喻女性性感象徵的年代，此畫若以既往「靜物」的觀點等閒待之，將會錯過畢卡索的風流一世，同時錯過了藝術家愛慾發展下的重要創作能量。

「愛慾」對於畢卡索而言，是藝術更上層樓，達到另一境界的踏腳石。而《靜物：胸像、果盤與調色盤》裡，盤子上橫陳的水果，正代表著嬌豔欲滴女體。雖然藝術家自喻為一尊僅注視著水果、刻意強調壓抑自我、不受誘惑，像是對於發生的事物一無所知的雕像，但他到底有沒有受到女體的誘惑呢？答案是肯定的，在畫面左上方的牆上，可以看到高高掛起的調色盤，當一個畫家將他吃飯的傢伙束之高閣時，就代表他的心思與時間均放在眼前的水果之上。這一切愛慾與意念，均在《靜物：胸像、果盤與調色盤》中赤裸裸的呈現。

與上述二畫同年（一九三二）完成的《裸體、綠葉和半身像》（Nude, Green Leaves and Bust），在二〇一〇年於紐約佳士得拍賣會上，賣出一·〇六四億美元（約三三·五億台幣）天價。

這張畢卡索最昂貴的畫中，仰起頭的女性裸體，呼應著性感象徵的水果，原先靜肅、一頭霧水的雕像化為兩道黑影，環抱著瑪麗的身體，而投射反映在簾子上的臉，則盡情親吻著女體身上長出的，象徵著青春無敵能量的植物。這一切的事情，皆發生在畫室中，專業模特兒換裝的簾子後發生的，不可告人，卻是畢卡索生活中最為興奮的一刻。

偷腥不為人知，雖是最令畫家興奮且歡愉的，一旦被抓到，就將讓人走入痛苦的深淵。

藝術家掌握了大局，將一切暗藏於隱喻人生的簾子之後，將一片葉子藏在森林中，天大的秘密隱藏於畫作之下，這難道不正是不斷造險破險的漫漫人生當中最激情的時刻嗎。

畫，是要得以耐人尋味而深入推敲的，而若沒有這樣的戲劇張力，這張畢卡索的《裸體、綠葉和半身像》何以能創下這樣的拍賣

畢卡索《裸體、綠葉和半身像》，1932。

天價？在此同時，也造就了造險、破險的最佳實例。

倘若不加以解釋，人們走馬看花似的走過這些展覽，作品高頻正向的能量也沒法子影響人們，也就錯過了藝術所帶來令人感動的情感體驗。人的一生之中，有多少的感動，就會隨之而來有著多大的幸福。而這樣的幸福感受，也是我樂意經常帶團解說的原動力所在。

我始終認為，藝術之美是不分國界的，只要有美的事物，便會有人加以欣賞。對於「如何挑選對的藝術品」，作為一個理工背景、雷達系統工程師出身的藝術工作者，我的定義是，除了充分掌握市場資訊，低買高賣外，也應持續「以高頻的正向能量，看懂同樣出自高頻正向能量的作品，與『對』的藝術品產生同頻共振的關係」後，再進而向自身腦海中「美」的資料庫進行比對。

「Aim the right target（慧眼），進而 Take the right Action（膽識）」，這句話就好像雷達系統掃描過後，尋找到正確目標進行處理的結果，也是我自己對 ART（或反過來的 TRA）這個字所下的注解。在慧眼與膽識兼備後，才能作到最好的藝術收藏與投資；也唯有能力的培養，收藏家才能掌握到「對」的時機出手。「買東西大膽，賣東西小心」的收藏真諦，也是相同的道理。

第七章

畫廊協會秘書長與 Art Taipei

每年畫廊協會的重頭戲，就是辦好一年一度的臺北國際藝術博覽會。從招商、場地、硬體設備，乃至活動的宣傳，都是當年（現在亦同）畫廊協會的重點工作。

當時畫廊協會成員約五十家（僅為今天的一半不到）政府單位如文建會，又僅有三十萬的補助，在東扣西減下，藝博會的零星文宣眼看就要面臨極大的困境。在經費有限、市況不佳，同時沒有足夠的各界人脈關係下，身為一個「海歸派」的我，又何以展示「空降」協會的表現，將藝博會辦好呢？

當初為促成趙秀煥臺灣個展的成功，我著實拜訪過許多臺灣的畫廊，最後在與敦煌畫廊老闆洪平濤的合作下打開序章，趕上了那段臺灣藝術市場發展最好年代的列車，創下一九九一、一九九二年趙秀煥在台的銷售佳績。而我為了老師奔走、所付出的努力，也都看在洪平濤的眼中，因此得到這位未來畫廊協會理事長的賞識，有了出任協會秘書長的機會。

回台前的一九九六年，也完成了終身大事，與親愛的太太（林瑤華）結婚，並在結婚典禮上請到前故宮院長秦孝儀為我們證婚。當初經由蒙藏委員會委員長吳化鵬先生認識了孝公，也承蒙孝公看得起，在數次於彭園（湖南菜）的飯局中，於孝公身邊學習修養、談論藝術。

當時由於孝公身分的緣故，經常有人請他分辨畫作、古董的真假，但孝公常以數次的「看不懂、看不懂」搪塞語氣帶過，雖然像個老頑童，也讓我從中學到了「拒絕」的藝術，在藝術的生涯歷程中，也不隨意的蹚入分辨真假的渾水之中。

孝公致贈的一幅「花長好，月長圓，人長壽」金文墨寶，仍掛在家中廳前，能與前輩譜出一段難得的忘年之交，迄今我深感榮幸與懷念。

婚後在台、美兩地無法兼顧下，我於一九九八年回到了故鄉臺灣。並在同年七月二十八日迎接兒子（陸怡強）出生後幾天，應畫廊協會新任理事長洪平濤之邀，於八月一

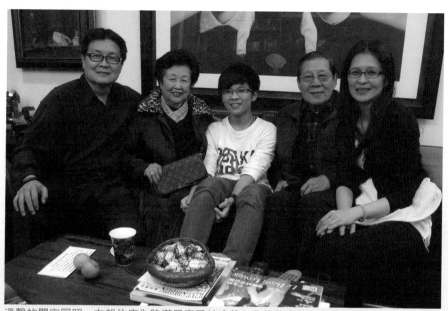

溫馨的闔家同照，右起依序為陸潔民妻子林瑤華、父親陸寶蓀、兒子陸怡強、陸媽媽蔡淑坤以及陸潔民。攝於家中客廳。

日正式擔任社團法人中華民國畫廊協會秘書長一職。

當時的生活，就像是從寂寞的天堂，一下子掉到了快樂的地獄。（就像是當時人們的一種「好山好水好無聊，好忙好累好快活」的玩笑俗諺。）

為了理想，我遠離了充滿陽光、綠地的美國加州，辭掉了工程師高薪穩定的工作，全職投注於藝術市場，因而回到了交通黑暗期擁擠、處於亞洲金融風暴不景氣下的臺灣。雖然與規律的加州生活相對照下恍若地獄，但藝術卻讓我的心靈感到充實、快樂，並且怡然自得。

面臨著中國經濟崛起的兩岸三地華人市場，未來似乎也不是全然無望，在瞬息萬變的市場中，時刻充斥著未知的挑戰。

美國經紀工作所帶來的國際觀，是我當初接任秘書長的主因，也是洪平濤對於我的期望，但面對從未接觸過的行政工作、在與協會眾畫廊成員們又無深交的情況下，初期的壓力可說是不言而喻。

友情邀約白嘉莉，藝博會空前盛況

每年畫廊協會的重頭戲，就是辦好一年一度的臺北國際藝術博覽會。從招商、場地、硬體設備，乃至活動的宣傳，都是當年（現在亦同）畫廊協會的重點工作。

當時畫廊協會成員約五十家（僅為今天的一半不到）政府單位如文建會，又僅有三十萬的補助，在東扣西減下，藝博會的零星文宣眼看就要面臨極大的困境。在經費有限、市況不佳，同時沒有足夠的各界人脈關係下，身為一個「海歸派」的我，又何以展示「空降」協會的表現，將藝博會辦好呢？

宣傳的力道有限，不但無法突破觀賞人數，得到既定的門票收入外，靠銷售為主體的

2008 年，與白嘉莉小姐合影。

愛好與投入，白嘉莉也十分大方應中華民國畫廊協會之邀，成為一九九八年，臺北國際藝術博覽會的座上嘉賓。

從下飛機、進到下榻飯店，一路到博覽會現場，身後擠滿了四、五十家電子媒體，相

畫廊們，也無法取得業績，導致往後參展的意願降低，經營上將形成惡性循環。為讓藝博會廣宣得以傳遍全台，於是想到了當時前往印尼探視外交官父親時，曾有過數面之緣，於婚後嫁到印尼，臺灣人六〇年代的共同回憶——白嘉莉[25]。

因為工筆、對藝術的共同喜好，我與白嘉莉小姐十分投緣，成為能在工筆畫技巧上相互切磋，一同遊逛雅加達的幾家畫廊看展覽，藝術上無話不談的朋友。由於對藝術的

25

白嘉莉，本名白沙，臺灣六〇年代影視紅星，有著「最美麗的節目主持人」美譽，曾主持《群星會》、《銀河璇宮》等綜藝節目，嫁給印尼僑商後淡出演藝圈。

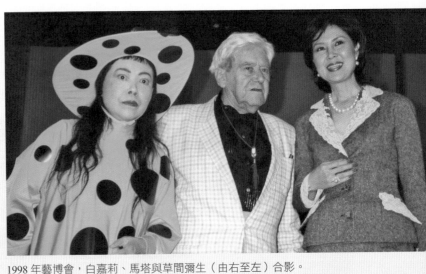

1998 年藝博會，白嘉莉、馬塔與草間彌生（由右至左）合影。

羅伯特‧馬塔（Roberto Matta，一九一一年—二〇〇二年）智利知名畫家，二十世紀的抽象表現主義和超現實主義藝術代表人物。

白嘉莉是藝博會的面子，一條引燃媒體追逐的引子，雖造成空前的媒體效應。但我仍

機、攝影機更是如影隨形，藝術大使——白嘉莉的所到之處，便成為鎂光燈的焦點所在。

她的到訪，為當年的藝博會帶來很大的文宣能量，當時的臺北市長陳水扁，也因為白小姐引起的媒體效應，特地排開市長選舉前滿檔的行程，於現場待上半個小時，由此可見臺北藝博記者會的空前盛況。

當時智利的超現實主義大師馬塔[26]看到記者會被擠爆，鎂光燈全圍繞著白嘉莉打轉的情況，驚呼出「Who is that lady?」像在驚訝藝術界竟有他不認識的人比他還吸引藝界媒體的注目。

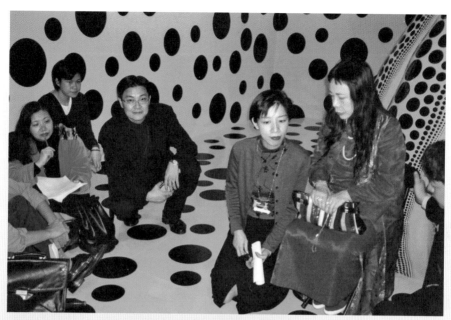

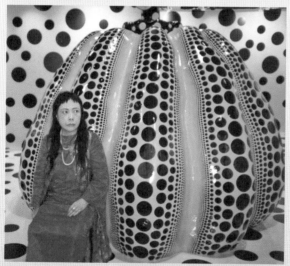

上　1998 年臺北國際藝術博
　　覽會，草間彌生記者會
　　現場。
下　草間彌生與大南瓜合影。

要感謝馬塔與草間彌生[27]的來訪，以及前任協會理事長劉煥獻先生，對於藝術大師邀約所做的努力，他們才是真正充實了藝博會的裡子。當年也因為白嘉莉小姐的情義相挺，估計為畫廊協會省下超過五百萬的媒體宣傳費用，也讓我回台的第一仗，就表現得十分精彩。

而一張畫於小西華飯店信紙上的隨筆畫，也讓我深深懷念。在藝博會舉辦當下因為兒子尿道感染住院，使得我在榮總與藝博會現場兩地奔波，不但要密切注意現場有無異狀，更時刻關注著小孩的病情。馬塔得知後，便向太太借了口紅，以簽字筆在信紙上塗鴉，以一個四肢開展、處於跳躍中的快樂小王子（肚子上的一抹紅正是肚子開刀的痕跡），藉此祝福兒子陸怡強早日康復。藝術家的真性情與氣度，使我如獲至寶，雖然現在馬塔已經辭世了，但我永遠會記得那段與他有過的交往。

此件信紙與當年購入，擁有草間彌生親簽的限量書香南瓜般，都是我寶貴的回憶，未來也將以此傳家、堪稱為無價的藝術收藏。

因為藝博會的成功，摒除了當年對於我非科班出身，一個工程師何以出任畫廊協會秘

27 草間彌生（Yayoi Kusama，一九二九年～），日本國寶級的藝術家和作家，作品特徵是大量的小圓點（polka dot）花紋和鏡面、南瓜、蕈類等圖騰。草間自幼即被幻覺所困，被英國《泰晤士報》選為二十世紀二百名最偉大的藝術家之一，現今居住於東京的心理治療所中。

上　馬塔送給陸潔民兒子之速寫。

下　1998 年馬塔應藝博會邀來台時，並協同畫廊經理與陸父、陸母一同合影。

書長職位的一些雜音，在受到畫廊、媒體各界的肯定之後，我也因此如釋重負，以臺灣作為立足點，持續向前開創著藝術生涯。

很快的，在藝博會結束過後沒幾個月，於一九九八年底，我陪同洪平濤理事長，帶領著國內資深畫廊業者參訪北京與上海，跨過海峽走進大陸，開啟了兩岸三地藝術市場的初次交流。

兩岸首度畫廊交流 埋下日後合作因子

包括中央電視台《美術星空》節目主持人武勁、中央美術學院系統的趙力[28]、北京最早的策展人皮力[29]、中國最早幾家畫廊之院系統的趙力、北京最早的策展人皮力、中國最早幾家畫廊之專家學者。

擔任畫廊協會秘書長時期，帶團前往北京參訪中國藝術博覽會。

28 趙力（一九六七年～）文學博士。現為中央美術學院副教授、中央美術學院人文學院副院長，為美術史、文化遺產保護與發展、藝術管理與推廣方面的專家學者。

29 皮力（一九七四年～）中央美術學院人文學院藝術管理系講師、知名策展人，藝評家，策劃過青島雕塑藝術博物館《希望之星》、並參與二〇〇二聖保羅雙年展、上海雙年展……等展覽。同時為《現代藝術》雜誌特約主編。

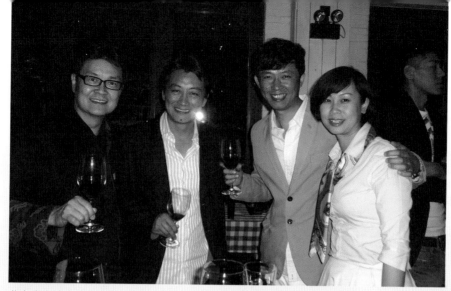
北京畫廊協會成立晚宴，與第一任會長程昕東、秘書長董夢陽及姚薇合影。

一的《四季翰墨》負責人林松、成功策劃多次「藝術北京」當代藝術博覽會的負責人董夢陽[30]……等，當年參訪團所見到藝術圈的人，都是對岸藝術界一時之選，現在更執整個藝術界之牛耳，引領著中國當代藝術前進之腳步。也是在那次的參訪中，與董夢陽敲定，臺灣畫廊協會來年帶團參加北京藝博會（一九九九年）相關事宜。

在參加了北京藝博會後，由於當時大陸尚未具備國際水平，會場上充斥著像是藝術家個人展售的攤子，雖然臺灣團以經過設計的展區吸引到藝博會的高人氣，但在不夠國際化、兩岸市場尚

30

董夢陽（一九六三年～）北京著名藝術策展人，二〇〇六年組建「藝術北京」策展公司，一九九三～二〇〇一成功舉辦第十屆中國藝術博覽會，二〇〇四年～二〇〇五年成功策劃了兩屆中國國際畫廊博覽會，有「當代中國藝術博覽會第一人」美譽。

未開展的情況下，成交相當有限。

在其後的藝博會論壇上，錢文雷先生（協民國際藝術負責人）也對展場表示出遺憾的語氣，認為要是這樣的規模持續，臺灣團可能於五年內不會再次到訪北京了。之後的藝術情勢更被他一語道中，在一九九九年的北京藝博會後，臺灣畫廊再次踏入對岸的時間點，正是五年後的二〇〇四年，同樣參加由董夢陽策展的中國國際畫廊博覽會。

由於大陸文化部市場司的官員也同時列席，在當年兩岸的藝博會論壇上，臺灣畫廊協會也提出北京能夠集結民間力量，成立畫廊協會的建議。但礙於民政部的規定，一直到十三年後的去年（二〇一二）春天，北京畫廊協會才正式成立，走過了十三個藝術發展年頭，北京畫廊們才真正擁有了屬於自己的協會，由程昕東擔任第一任會長。

了解藝術市場的結構，跨越海峽的交流，認識了中央美院系統與上海北京的私人畫廊，看到中國將要富起來的過程，都是我擔任秘書長時所獲得的收穫。這些經驗也間接成為我未來擔任客座教授、上海、北京博覽會藝術委員、拍賣公司顧問的契機。

秘書長每年的行政工作看來呆板而千篇一律，但那段時光對於我的藝術生涯而言，可說是非常重要的養分。

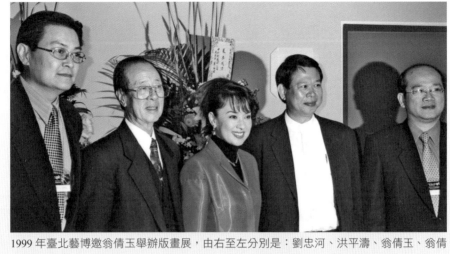

1999 年臺北藝博邀翁倩玉舉辦版畫展，由右至左分別是：劉忠河、洪平濤、翁倩玉、翁倩玉父親翁炳榮、陸潔民。

秘書長三年
鍛鍊口才、了解畫廊經營眉角

畫廊業是門十分巧妙且複雜的生意，在經營的哲學與管理上，也與一般產業大不相同。唯有你以一個秘書長的身分，與畫廊老闆們坐下來聊天時，就不會報喜而不報憂。

我常說，「一家好的畫廊要做到的是五子登科，點子、底子、裡子、場子、面子兼顧。」而畫廊本身既代表了個人的風格，也是畫廊老闆的品味，在管理、藝術、生意、財務、客戶，在隻手掌握的情況下，畫廊老闆就是這門生意的靈魂人物。

秘書長一個個的會議、活動接洽，使得我在三年內得到了十分密集的口才訓練。協

會會議多半為十幾個理監事列席，為了畫廊業的發展聚在一起商討的結果。其中能看到人與人的關係，畫廊老闆如同藝術家般，有著各種鮮明的個性，也依照議題的發展與結果，帶來不同的建議與想法。在創意想法結合實務、少數服從多數的投票總結下，由協會加以實踐，帶領著眾畫廊繼續向前。

當任何事變成一種集體行為時，在出自不同的看法與個性的情況下，將會發生許多意見分歧與衝突，但最後總會有資深畫廊的真知灼見，或者出自二代年輕的創意，將整個事情導向完美的結局。

能進到理監事名單的畫廊老闆，雖然大小規模不一，但均已建立了一套完整的獲利模式，在集結了各擁一片天地的成功企業家情況下，在未來的發展走向討論上，帶來的分歧、衝突必定難免。在與工程師日復一日「單純」迴然不同的環境中，我在那裡看到了種種因個性所引發的行為、情緒，秘書長三年不但鍛鍊了口才，也可說是徹底了解了藝術圈的習性與人性。

近年來，臺灣有超過二十五家的畫廊進行二代接班的動作，不諱言的，在商業機密的考量下，由身為自己人的第二代逐步接下這項重任，長遠來說對畫廊經營定會是件好事，但難免在成功的舊思想前，二代的新思維會遭挫、不受重視，仍需不斷努力，尋找更好的

藝術家、布展，或宣傳創意上的突破。所幸，由於藝術圈成功並無既定的定律，因此當代與傳統老輩發展方向相左時，在父子、母女的相互辯論中，無形的也帶來了更多的能量。

當然，業界也同樣有表現傑出的專業經理人。

拍賣官、講座、電台主持人　藝術路無限開展

熟識了畫廊老闆、一個個的藏家後，也成就了我後來被打鴨子上架，拱上拍賣台的因緣。相較於秘書長，拍賣官更訓練腦子與瞬間反應能力，想想後來能在電視上侃侃而談，也是這段時間日積月累下的打底，訓練而成的。

在完全沉浸在藝術市場的日子裡，漸漸的，需要我傳授經驗、商討細節的人日益漸增，而由於整個臺灣藝術圈大環境欠佳，協會當時急需政府的援助力量，在自認與政府機關淵源不深的前提、歷經金融危機及熬過大地震的衝擊後，我察覺到時間點已經到了需要求去的時候。二○○一年，在辦過三次藝博會後，遂向協會請辭，結束兩年七個月的秘書長任期，欲讓更有能力、能有新抱負的人來接棒，自己也換個角度，繼續為臺灣畫廊業界打拚。

而後接任的秘書長石隆盛也證明了我當時的諸多考量，他透過管道向文建會爭取到近千萬

的補助款，對畫廊協會的發展可說是至關重要，實質地幫助協會度過好長一段不景氣的低潮期。

將視野放寬後，我往來北京、上海乃至東南亞的藝術市場更加頻繁，在此期間，也回到了美國，賣了原先出租中的房子，算是向過去正式揮別，開始了人生的另一個階段。回頭一望一九九八～二○○一年回臺擔任秘書長的三年，不但對兩岸藝術市場的瞭解奠定了堅實的底子、開拓了兩岸三地的人脈與視野，之後更有一些商業性的活動慕名而來，秘書長的這段時光收穫可謂頗豐。

當時，RBS荷蘭銀行為拉近銀行與民眾的距離，特以荷蘭國寶級藝術家名號為號召，以梵谷畫作為主題形象，進行梵谷信用卡的推行，此舉也受到臺灣民眾熱烈迴響，導致後來梵谷卡的總發卡量突破百萬張之譜。但在推行梵谷卡之前，由於臺灣藝術教育的不足，全荷蘭銀行上下，對梵谷的生平、作品，以及藝術風格可說是相當的陌生。

為讓銀行全體同仁能做到「知行合一」，荷蘭銀行特地邀請了對梵谷研究、受梵谷一生影響極大的我，為銀行行員們開堂藝術入門、認識梵谷生平的課程。雖然只是短短一、兩個小時的時間，但演講內容意外的受到行員一致熱烈好評。其後，荷蘭銀行除了行員訓練外，更讓我為貴賓理財中心的VIP客戶們，上了好幾年的藝術欣賞課程。此舉也建立

與北京畫廊協會第一任會長程昕東（左），及臺灣畫廊協會理事長長張逸群（右）合照。

了我日後的演講行情，更因市場口碑好評不斷，引起其他同業、投信投顧公司仿傚。而藝術演講，也成為我不斷積累藝術知識、常識和鍛鍊見識的機會。

到今天，我仍為協會的資深顧問，身為畫廊協會大家庭的一員，對於藝術的熱情也依舊無法輕易割捨。其他如對岸相關單位及團體，如文化部市場司、北京畫廊博覽會藝委會委員的邀約幫忙也不在話下，自二〇〇四年起，我也擔任中央美術學院人文學院

藝術經營管理班的客座教授、北京、上海藝博會顧問、上海泓盛拍賣公司的顧問，韓國藝博會 KIAF 二〇〇二年成立迄今也是無會不與。

現今我談論的藝術理論，如藝術 ABC、收藏投資心得、藝術作品鑑賞，拍賣市場動

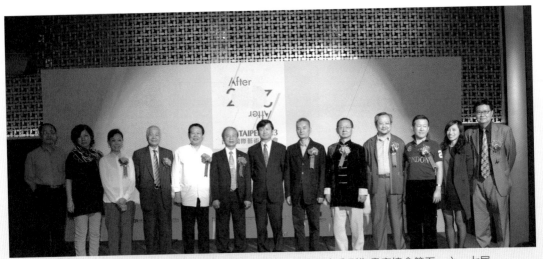

2013 年臺北國際藝術博覽會 20 周年展前記者會。由左至右分別為畫廊協會第五、六、七屆秘書長石隆盛，第八、九屆秘書長曾珮貞，第二屆理事長龍門畫廊李亞俐，第三、六屆理事長東之畫廊劉煥獻，第四屆理事長敦煌藝術中心洪平濤，第五屆理事長長流畫廊黃承志，文化部藝術發展司司長張書豹，第八屆理事長首都藝術事業有限公司蕭耀，第九屆理事長家畫廊王賜勇，第十屆理事長新苑藝術張學孔，第十一屆理事長傳承藝術中心張逸群，第十一屆秘書長林怡華，第四屆秘書長陸潔民。（畫廊協會提供）

態、在藝博會挑選作品，都是這幾年因演講、拍賣活動統整市場資訊而來的資料累積起來的。有趣的是，我從來沒有自行開課，都是依照市場的需求、在主辦單位出題目，依拍賣會徵集到的作品的情況下，「被動」的發展自己一套對藝術的理論，同時經由市場創造了「陸老師」的稱號。

就這樣，我的藝術之路無限開展，由於從事著自己最熱愛的藝術工作，也樂於沉浸在市場中，怡然自得地隨著市場需求走訪世界各地，在拍賣會、博覽會，逛畫廊的過程裡，過起倘佯於藝術世界的無憂生活。

第八章

轉進拍賣官生涯——認識拍賣市場

只要一個拍賣官能在台上拍出專屬於自己的風格，並能藉此讓到場的藏家們信服，就能走出自己的一片天。於是我就放下了先前非向蘇富比、佳士得取經不可的執念，準備以自己多年沉醉於藝術的嚴謹態度，外界對於「陸潔民」三個字一貫的印象與觀感，放鬆且非常自在的、面對人生中首度降臨的拍賣挑戰，並在一次次的拍賣過程中，逐漸累積出屬於自己的名聲。

距今二七二年前的一七四一年與一七六六年，世界上兩大拍賣巨擘蘇富比（Sotheby's）與佳士得（Christie's）分別於倫敦成立，開始建立起具公信力的拍賣法規與拍賣市場。雖然拍賣行的歷史可一直追溯到古羅馬時代，但一直要到工業革命過後、近一百五十年的十九世紀初，拍賣市場才開始於全球流行。

現今雖然不若中古歐洲時期，須由法院人員兼任此項職務（拍賣官手中用於落槌的槌子，便源自於法院系統），在國際一流拍賣會的組織中，對於拍賣官的要求仍十分嚴謹。拍賣官除了需擁有拍賣執照、受拍賣法規範外，本身尚需具備法律、藝術的淵博知識。

在大拍賣公司中，除了首席拍賣官外，下面也設有四席等待遞補的拍賣官副手。由於具備一定公信力，拍賣官於社會上也須具備身分地位，因此，能同時具備多項特質、真正成為國際知名的拍賣官的人可說是寥寥可數。

兩岸的拍賣市場

中國自一九九三年拍賣業迅速發展迄今，正好走過二十個年頭，為保障全中國參與拍

主持 Kingsley's 拍賣會。（攝影：陳明聰）

賣的民眾，中國政府於二〇〇四年制定了相關拍賣法律的施行。

其中第六十一條就有「拍賣不保真」的原則，也由於不保證真，[31]

可見在拍賣場上，每個人的眼力與做的功課就顯得十分重要。

臺灣因為並無拍賣的相關法律，多數拍賣公司如景薰樓、羅

芙奧皆為最熟知公司業務的老闆林振廷或公司負責人擔任拍賣官

角色（其中郭倩如為第一位華人地區獲得法國政府認定的鑑定拍

賣師）。

我既非拍賣公司負責人也不身兼股東職務，手中也並未握有

拍賣執照，承蒙幾位大老闆看得起我，遂於二〇〇六年秋天接下

幾家新成立的拍賣公司，如中誠、金仕發、藝流的拍賣官工作，

在看似趕鴨子上架的過程中，從此開始了「陸拍賣官」的拍賣生

涯，一路拍到今天。也萬萬沒想到，在步入藝術路途的人生裡頭，

竟還有這樣一步「官運」！

31　《中華人民共和國拍賣法》第六十一條中，部分全文為：拍賣人、委託人在拍賣前聲明不能保證拍賣標
的的真偽或者品質的，不承擔瑕疵擔保責任。

參加 StayReal 活動，與不二良合影。

拍賣市場的初學習

由於自己起初並沒有參加拍賣官考試，拍賣的工作之於我，就像扮演一個主持人的角色，於加諸言語、手勢穿插的過程中，試圖讓整個拍賣流程更加順暢。在接下此一重擔後，為了作足功課，我買了市面上兩岸三地關於拍賣的書籍、拍賣史，數本拍賣官的自傳，將自己丟進書堆裡，進行深度的研讀。

除了埋頭研究外，為了汲取拍賣場的實戰經驗，也進一步飛到了亞洲最大的拍賣市場——香港，親身感受國際一流拍場如蘇富比、佳士得的拍賣氣氛。所幸自己外文還算流利，能順利將英文主持的拍賣會轉為中文，不致呆坐在座位上鴨子聽雷。坐了好幾天下來，我僅透過一雙眼睛與戰戰兢兢的態度，觀察拍賣官不同的風格與他們在拍賣台上神態自若的氣度，並從各種手勢、掌握喊價階梯的控制法則中，去感受拍賣會群眾氣氛受拍賣官影響所產生抑揚頓挫的節奏，拍賣表達的方式、形態，幾天下來，著實在兩大國際拍場上學到許多。

但在流連於拍場之後，我深深察覺到，一名拍賣官風格的養成，就如同藝術家獨特的藝術風格一般，不是一蹴可幾的。由於每個人天生擁有自己的個性與習慣，要徹底將自己

變成另一個人，一舉一動均揣摩出拍賣會檯上神似的風格，並納為己用，幾乎是不可能的事。在有了這樣的體認之後，我也就此明白到，只要一個拍賣官能在台上拍出專屬於自己的風格，並能藉此讓到場的藏家們信服，就能走出自己的一片天。於是我就放下了先前非向蘇富比、佳士得取經不可的執念，準備以自己多年沉醉於藝術的嚴謹態度，外界對於「陸潔民」三個字一貫的印象與觀感，放鬆且非常自在的，面對人生中首度降臨的拍賣挑戰，並在一次次的拍賣過程中，逐漸累積出屬於自己的名聲。

拍賣成敗的決定因子

一路走來，我也體會出幾點關於藝術拍賣市場心得，在此可以與大家分享。首先，一場拍賣的成敗多數取決於拍賣公司的形象與徵集作品的能力，而不是拍賣官的魅力。像是你或許叫不出香港蘇富比、佳士得拍賣官的名字，但無論買家或賣家，均會對那樣的拍場心生崇敬一般。

換言之，拍賣公司的誠信與作品的好壞，將決定一場拍賣的命運。也唯獨在有了好作品之後，拍賣官才能恰如其分地扮演好他的角色，發揮一加一大於二、相互加乘的力量，

將作品價格推向高峰。

再者，如何安排作品的先後次序，將是次要的一環。為什麼呢？一場拍賣會上約莫一百五十件上下的作品，所以拍品的先後次序影響著，每件重要性、材質、價格、尺寸不一的作品前後的節奏是否緊密相連。

一家有誠信、具市場品牌與知名度的拍賣公司，在徵集完作品之後，對於此步驟的態度是非常慎重，一點都不馬虎的。通常在徵件時間截止後，拍賣行將會請到兩大領域的專家，對作品的鑑定、真假辨認，以及估價、依照作品目前及未來數個月內的市場價值進行深度剖析。等同是在拍賣畫冊問世前，先為藏家去蕪存菁，率先為徵集而來的拍品，做到把關的動作與責任。而後，為這些市場看好、藏家接受度高的作品，依其重要性與預估價格，做一個節奏性的編排，像是一場具多層次、精心安排的舞台劇般，拍品接續不斷的節奏，將會緊緊抓住拍賣現場每位群眾的心。

如同一齣戲劇的第一幕，或是馬戲團的開場表演，甫開場的幾件作品，雖然不需要拍

擔任拍賣官的英姿。

主持門德揚的拍賣。

出什麼樣的高價，但必須拍得流暢、得到不錯的落槌價格。這些以優異價格順利拍出的作品，也會順勢點燃全場的熱情，並讓原先還處於局外輕鬆氣氛的藏家們，個個回神，進入到備戰狀態。

在開出一個好彩頭後，整場拍賣中間，多數拍賣公司會以三件本次主打、最為精彩、價格最昂貴的作品（封

面作品即在其中），在一五〇件的作品間，個別立下三座山頭，同時透過三次藏家間的激烈攻防、相互不讓，爭搶作品的劍拔弩張，將整場拍賣氣氛拉至最高峰。

最後，就是拍賣會的尾聲，聰明的拍場會以大名家的素描，或是版畫作品，以低於市場行情價、回馬槍的態勢，留住拍場中即將燃燒殆盡的激情，在低價的名家作品出籠後，也將抓住藏家們撿便宜、帶個紀念品回家的心態，進而 Hold 住場上的人氣，為本次的拍賣，劃下個完美的句點。

一個用心的拍賣官，往往會在拍品徵集完成之初，即參與其中，加入與專家們共同討論的行列，並依照自己過往綜觀全場的經驗，總結出拍場上人們對於藝術作品喜好的程度，進而使得拍賣公司能依照多方意見，安排出更為妥當的拍賣節奏。

拍賣節奏是需要拍賣公司與拍賣官共同極力營造的，只要能讓全場群眾的激情狀態遲遲不退，保持住藏家們的興奮狀態，在接續不斷、順暢非常的出價過程中，每件作品拍出好的價錢可說是水到渠成。

我會把節奏比喻成一種「情緒」，因為情緒來得快去得也快，只要在拍賣過程中，出現了所謂的「意外」，如粗糙的作假行為被多數的藏家發現，或是十幾件作品連續流標了的情況。只要打斷了原先藏家 Ready 好、準備下手狠狠買幾件拍品的情緒，不但他們出價將趨於謹慎，情緒中斷的前後數件拍品也將遭受打擊，更有甚者會影響到整場拍賣的成交率與總成交金額。

徵件、次序、估價、圖錄

在有了拍品、有了貫穿全場的拍賣節奏後，當然一個拍賣會的重要環節中，拍品的預

估價格，也往往是拍場人氣是否成功凝聚的關鍵。預估價格，是由拍賣公司的專家依據現行的市場行情所制訂的。與拍品起拍價相同，通常估價將低於市場行情（約為藝術品市價六～八折）。

雖然低估作品、以低預估價起拍的作法，拍賣公司與賣方必須冒著拍低的風險。但根據歷史經驗顯示，凡是對的作品，只要有個合理或是偏低的預估價格，將會吸引到各界喜歡此作品、有購買能力的；加上市場中穿梭、不時想要「撿漏」的藏家群蜂擁而至，到場人氣的旺盛將會導致原先低預估價拍品反倒拍高的情況。

拍賣會中預估價格的道理反之亦然，也就是說，一件精品若是被賦予了偏高的起拍、預估價格，在幾口競標的來回後，在場的藏家們在價格上就已經買到喉嚨、無漏可撿了，此件拍品就不會引起過多的興趣，便會在眾人能預想到的價格區間內匆匆落槌結標，得到一個「合理」的結果，無法藉由群眾激情而創造出價格驚奇。抑或是出現一件稀世精品，再加上二位（或以上）失去理智的買家，那麼拍賣的「天價」便會就此降臨。

最終，一本精美拍賣圖錄同樣也是不可少的，一本好的拍賣目錄的重點就是「如實呈現」四個字。而舉凡目錄上拍品圖片的安排、拍照的角度、顏色，作品清晰程度，每件藝術品包含藝術家生平的導讀、研究、歷史來源、過去是否有過相關拍賣紀錄、能輔佐作品

真假的注錄，到曾經在此件作品上發生過的特殊故事……等有助於拍品在拍場上表現的資料佐證、搜集，拍賣封面、封底的選定，都將取決於拍賣公司的專業。

先前提過，拍賣官因很早便融入了拍賣團隊，所以對於此場拍賣的拍品水平、即將呈現的拍賣節奏瞭若指掌。在掌握了所有的細節、萬事俱全之後，剩下的就是拍賣官臨場表達能力的表現了。

雖然拍賣官要像是一個綜藝節目的主持人般，透過本身的專業去維持整場拍賣的熱度，但在言語的表達上，也必須謹慎小心。一個優秀的拍賣官在拍賣台上講出來的語言，會是與拍賣作品相關，同時具備藝術市場的專業知識的，倘若口中都是逗樂子的笑話，與作品、整場拍賣扯不上一點邊的話，反而會遭受底下藏家們的蔑視，而在負面的情緒中，他們自然也無法跟上拍賣官想要掌控的節奏了。

這同時說明了，為什麼拍賣官在先天資格上就必須具備專業藝術知識，就是冀望他在任何拍賣節奏不順暢下能「抖個包袱」，在穿插與作品相關的逸聞和軼事當中，將藏家的心重新抓回場中——為了順利做到這一點，在極短的時間內能夠隨機應變，拍賣官過於常人的行為表達能力是不可少的。

拍賣公司承受的壓力

如果說一場拍賣會上有一百五十件拍品，就代表著拍賣公司承接了來自藏家的一百五十個期待，同時給出了一百五十個將拍品拍高、拍好的承諾。但每場拍賣均存在著太多不可預期的變數，市場也並不是一家公司、一位拍賣官能夠輕易左右，因此每一場拍賣舉行之前，產生在拍賣公司老闆身上的沉重壓力，便可想而知了。要是拍品徵集的好，自然壓力就小了許多，但要是本次拍賣的質量參差不齊，在勉強出手的情況下，就會導致許多未知的因子產生。而除了拍品、經濟情勢等外在因素，有時也同樣成為拍好、拍壞的關鍵。

如同二○○八年的秋拍，由於金融海嘯的來襲，不但影響了國際金融市場，更進一步的影響到藝術品的買氣，無論是在作品的徵集，或現場稀稀落落的人氣，均讓拍賣公司在當年遭受到極大的挫折。在賣家惜售、買家追價意願不高下，不但許多作品起拍價格低，沒幾口價就紛紛以低於低預估價的金額成交，無人捧場的流標作品更是不

紫檀象牙拍賣槌。

計其數，拍賣公司不但受限於大環境出現虧損情況，成交率與總成交金額也創下新低的紀錄。在壓力使然下，只要拍賣當天的天氣出現一點颳風下雨，著實都會影響到拍賣公司老闆的心情。

由此可見，若撇開大環境的因素，作品徵集的確決定著拍賣的成敗，一家優秀的拍賣公司更會在作品徵集的當下，將自身的業務能力拓展到最大。正所謂賣家就是買家，買家也將成為未來的賣家。如果拍賣公司能在拍賣開始前，取得大多數作品的書面與電話競標委託單，那麼這次拍賣也就事半功倍了。因此，好的業務、文宣、公關、服務能力是拍賣公司基本能力，也進而決定在拍場上藏家們是否捧你的場、買你的單，當然，一個真正的大藏家不可能僅與一家拍賣公司往來，拍賣公司除了超越自己外，更要領先同業察覺市場與藏家的需求，才有可能做到盡善盡美。

拍賣前的準備：愛惜羽毛、做好功課

就我自己而言，由於從事拍賣官工作已經一段時日了，在臺灣有新的拍賣公司成立時，承蒙大家看得起，都會來詢問我是否能為他們擔綱拍賣官的角色。

由於近幾年兩岸三地拍賣市場逐漸加溫，除了當代藝術、其他如茶具、老酒，甚至今年剛起步的古董拍賣，都會是新成立的公司著墨之處。由於我個人並不是藝術科班出身，對於古董、老東西的知識也僅止於興趣，稱不上是專業，因此在他們第一時間找上我時，我都會客氣的回一句「我暫時不便答應，等看過本次的拍賣目錄，我再回覆你。」雖然眾所皆知，拍賣官有著超然立場，不須為拍品的真偽負責，但若是其中具爭議的物件太多，我又何必拋頭露面、為五斗米折腰，站在台上為其背書呢？

對於是否擔任一家新拍賣公司的拍賣官一職，我總是多加考慮。特別是在拍賣目錄出來後，會對本次拍賣的拍品進行研究，在研究告一段落後，也會豎起自己的耳朵，撥幾通電話給圈內研究甚深的資深藏家、古董商，自然就會得到許多關愛的眼神，與愛護的建議。當一翻完目錄，東西整不整齊，長年浸泡在市場裡的藏家們是會感覺得到的，對於本次

玉山高粱慈善拍賣會，陸潔民與董事長及藝術家們合影。

徵集作品優秀與否，自然心裡也就有了定見。此時，市場就決定了我能不能接受，該不該拍，這個錢能不能賺得心安理得了。

當然，在牽扯到古董領域時，實在有許多事情沒了個準，在真假難辨之時，如果只有一兩件作品有問題，身為一個準拍賣官的立場，我會建議拍賣公司撤拍，然後接下這個擔子，但如果有爭議的件數真的過多，也就恕我愛莫能助了。

當目錄出爐、聽完業界聲音，一旦決定要上場了之後，做好功課一事，對於身為拍賣官的我就非常重要了。此時就不單單只憑感覺，而是將一件件的拍品羅列出來，就藝術品的年份、藝術家的背景進行研究，預展時更會就作品實際的品項、狀態，加註上自己的心得與觀察，並詢問到場藏家、專家們的意見，就市場的行情，拍賣公司賦予拍品的預估價個別分析與了解，並在定神研究的同時，靜待著拍賣的到來。

起標價與可落槌價

在拍賣開始前，通常會先有一次的彩排，此時我也會得到拍賣公司老闆的正式授權，就此得知本次拍賣每件作品的「起拍價」與「可落槌價」。可落槌價顧名思義就是拍品委

託人所堅持的底價，只有競標的價格等於或高於此數字才可落槌拍出，反之，則拍品流標。

同樣的，拍賣公司是否具有信譽口碑也將反映在這兩個價格之上。倘若一件拍品的預估價格是八十～一百萬新台幣，起拍價低於八十是拍賣市場的常態，但可落槌價是否落在八十～一百就非常考驗拍賣公司的誠信了。

我曾碰過可落槌價在訂定高標以上的拍賣會場，那試問先前預估價格區間意義何在？

如果碰到此情形，我也會建議、善盡告知義務，並與拍賣公司老闆商討，請他於拍賣開始前，先行調整價格，當然也曾碰上釘子，遇過不願修正的例外情形。

當然，如果收藏家買得早，買的時候作品非常便宜，可落槌價在低標以下也是十分不錯的，那意味著在場藏家就有可能撿到便宜，對於拍賣官而言，也是件極為順手的拍品。

而對於其他落在合理預估價格區間的作品，拍賣官也要費點勁，雖然不一定收到成效，但也必須盡力使得拍賣成果合乎預期。

第九章

如何作一位稱職的拍賣官

拍賣官由於肩負拍賣公司的期望，最重要的任務，便是將每一件作品盡量拍高。要能夠正確的調動拍場氣氛、把握節奏、抓住藏家舉牌的情緒，除了姿態與表達能力外，還要善用拍場上常見的四大心理，透過心理學的角度，迫使藏家再向上追價，這樣一來，才算得上是位稱職、且具有一定水平的拍賣官。

拍賣官由於肩負拍賣公司的期望，最重要的任務，便是將每一件作品盡量拍高。要能夠正確的調動拍場氣氛、把握節奏、抓住藏家舉牌的情緒，除了姿態與表達能力外，還要善用拍場上常見的四大心理，透過心理學的角度，迫使藏家再向上追價，這樣一來，才算得上是位稱職、且具有一定水平的拍賣官。

拍場上的四大心理狀態

所謂拍場上的四大心理狀態，分別為：顯耀心理、競爭心理、恐嚇心理和從眾心理。

顯耀心理是人的天性，這也是人之所以進拍場的理由之一，得擊敗別人，彰顯自己。顯耀心理是一種輸贏的代表，經過競標後得到勝利的藏家，多少有種得意之感，臉上的笑容是藏不住的。拍賣官在發現此類型藏家時，只要適度的給予一個肯定的眼神、微笑，鼓一下掌，都會產生一種鼓勵，甚至是鼓吹的效果，藏家們多半會樂於接受這樣的肯定，進而在拍場上多買幾件作品，並興高采烈的向友人們說道，陸老師覺得我買得不錯。

競爭心理多半發生於拍場的兩端，以一左一右的情勢相互對峙，均為穿著入時的老闆或富太太們，在針對一件拍品爭搶不讓時，所會產生的競爭狀態。在誰都不願意輸的情況

下，價格向上攀升得相當迅速。當拍賣官掌握到此訊息時，必須把握喊價階梯的原則，無形間將喊價的速率提升，致使這件拍品瞬間多出幾十萬的價錢。若是有五、六個人同時間舉起牌子，更是可以一次連叫五個階梯，使拍品受到群眾的簇擁推升到高價。但在迅速喊價時拍賣官仍要謹記一點，就是一定要找到舉牌的人！

最後的藏家有可能因為一次被加了五口價錢，發生不要的情形，拍賣官此時就要記得上一口的藏家的穿著與方位，以避免出現「空喊」的情況。通常，我會透過手勢，在左手指向上一口、嘴巴喊出下一口價錢時，右手即指向舉標下一口的藏家，萬一他不要，仍可以將局勢轉回上一口的藏家，繼續向下喊價。

恐嚇心理可以分成兩種，分別為出價的速度，或是跳喊。在拍賣場上若是價錢停在一個地方，譬如是八十二萬，身為拍賣官的我會說：八十二萬還有人要繼續加價嗎？但若是具有拍賣經驗的藏家，並不會等到這句話出現，反倒是在我八十……當二這個字都還沒出口時，便先行舉標，於是我的口吻就會轉為八十二、八十五，瞬間向上添加一口增加至八十五萬，當下一個人想要舉八十八時，這位藏家也會同時舉牌，將價格提升到九十。這樣一來，上一口得到八十八萬的人，連想都沒來得及想，價格又往上加了，這樣迅速的加價將會形成一種形同恐嚇的作法，向還想向上追價的藏家表明，對於這件作品，我可是勢

在必得的。或是有些較為心急的藏家，在八十八萬出現時，隨即會舉牌喊出一百萬的價格，這樣跳過拍賣官階梯、直接向上加價的作法，將會引起現場的一陣驚呼，同時也會震懾住想要與他競標的人。

最後，就是冷靜成熟的藏家作法，他們會坐在拍場的一角，以一種不動聲色、不疾不徐的態度，穩定舉牌競標，展現出來的寬宏氣度，也將對其他競標藏家們形成一種強大的無形壓力。

面對這種狀況出現時，拍賣官便要善用喊價階梯，順勢將價格不斷加上，像如果價格跳喊到一百，雖然氣氛頓時凝結，但拍賣官仍要掃視全場，看有無要打破訝異氛圍，繼續向上加價的藏家。或者以眼神回頭凝視上一口出價的藏家一兩秒，加上指向他的手勢：「價格是一百萬，你還繼續加價嗎？」在拍賣官釘住、以及全場關注的眼神下，上一口的藏家要是「不舉」，面子不就掃地了嗎。此時，只要是好面子，或是帶有女伴的藏家被拍賣官加上這麼一口，都會被迫繼續追價。這就是拍賣官活用藏家恐嚇心理的實例。

最後是從眾心理，拍場上由於有著來自四面八方的人們，其中懂與不懂的人比例不一，有時幾個行家對於一件作品在進行攻防戰，在價格即將塵埃落定時，便有新面孔突然跟隨

衛視中文台《真相 Hold 得住》訪問拍賣官陸潔民。

加入了，雖然新進藏家可能不確定這件作品的質量，但有這麼多看似內行的人在搶，本質應該差不到哪去，於是，他也興想要買到這件作品的念頭。我通常在看到這種新加入的拍賣力量，會用較大的手勢指向他，提醒在場藏家們，有新人加入了，並有效運用他們之間消長的競爭心理，持續的將拍品價格向上推升。

因此，善用「起叫、追叫、逼叫，終叫」的階梯喊價技巧，是拍賣官必須長期鍛鍊的表演能力。

拍賣場的注意事項

拍賣場所發放的舉標牌，有可能是製作精美的壓克力牌子，或者是一張有號碼的厚紙板輸出，由於多數拍賣官認牌不認人，在拍賣場上，藏家要作到牌子盡量不離身，以免被有心人士運用。我看過很多藏家用牌子來占位置，人卻離開去上廁所，或是揮舞著牌子當扇子、打招呼、吸引朋友目光，這些都是拍賣場上不適當的舉動，建議藏家們能免則免，以免造成不必要的誤會。

拍賣開始前十分鐘，我會開始搜尋低調藏家的暗號，有些想買東西，又不願意曝光，

或不願遭受別人頂價的藏家，往往會坐在拍場的前幾排，身為拍賣官的我也會與他們確認出價的暗號。這些暗號多半不明顯，有可能是眨個眼、動一下指頭，或是將牌子放在肚子上小動作地翻一下，都是他們出價的訊息，對於這類藏家，我也會盡到配合的義務。

電話端的隱性藏家不可輕忽

由於與多家拍賣公司配合過，在此要提醒業者，拍賣公司絕對不能輕忽電話檯的細節，電話檯也永遠是拍場上最大的變數之一。在正式上台前，我總是會去向電話檯的工作人員耳提面命，再度提醒在短時間內作好電話競標業務的訣竅。

在拍到藏家委託的作品前三件，拍賣公司人員就要與電話委託的藏家接上線，確認線路通暢沒有干擾，別撥手機、要以室內電話號碼作為主要連繫工具。因為此時尚未拍到藏家競標的作品，為避免藏家久待，工作人員也要善盡告知現場情況的任務：例如現在是三九〇號作品，現場藏家以多少錢成交、三九一號作品被電話檯上的藏家標走，三九二號現在是……，要注意了，下一件三九三號是您的，以八十萬起拍，八十萬現場有人應價、八十二、八十五、八十八萬在現場，下一口價是九十萬，請問您要出價嗎？「是的」九十

萬是您的！

熟記價格階梯是工作人員必備的技巧，以便適度給予電話線上藏家精確的階梯報價。

並不斷以業務般的催促口吻，詢問電話上藏家的出價意願，在營造出如同親臨現場的緊張氣氛後，才有敲下來的可能性。因為拍賣官會知道每件作品有無電話出價的客戶，所以在處理有電話加入的拍品上，我也會留意到電話檯的工作情況，在盡量不影響到現場出價節奏的情況下，以眼神督促工作人員的業務進度，並在電話檯上的藏家加入後，進一步製造出現場與電話檯藏家間的競價關係。要是此時電話斷了，等同於拍賣節奏斷掉般，是令拍賣官十分鬱悶的事。

之前我曾有一次在中誠拍賣的拍場中，碰過競標電話斷了的情況，還是件三百多萬的作品，當然電話檯上的工作人員急得如熱鍋上的螞蟻，我估計到他重新與藏家接上線至少也要十五到三十秒的時間，為彌補現場的拍賣空檔，我就轉換成陸老師的身分，向全場民眾抖了個包袱：「哎唷，電話斷了，不過沒事，大家稍微等待一下，有件事可以給大家參考。我覺得，收藏與投資都暗藏在「藝術」的英文，也就是「ART」這個字的密碼裡，ART代表慧眼，全文是 Aim the right target，瞄準正確的目標，反過來的 TRA 為 Take the right Action，在對的時間買、對的時間賣是出手的魄力與膽識，所以慧眼、膽識這些藝

術收藏與投資最重要的字眼均藏在ＡＲＴ這三個字母當中……好，電話接上線了，我們繼續往下拍，三百八十萬，還有人繼續加價嗎？」語畢，全場鼓掌。

拍賣官必須透過具有藝術知識的「梗」，在拍場出現空檔時掌握住在場藏家的興奮狀態，這也就是身為拍賣官的工作與責任。

大家都知道，由於我自己喜歡拍品、深入拍品的緣故，在每件拍品上拍時，我大多會準備一些關於拍品的引言與介紹。在拍品流標時，也多半會加諸自己的一點意見如：「喜歡的人沒來」、「這麼便宜怎麼沒人要」的趣味話，讓拍賣的節奏不致中斷。但我也曾在金融風暴來襲時上過拍場，在碰到連續十件拍品流標、那種講到沒話可講，全場群眾卻又一片死寂的狀態下，真的會讓台上的我覺得非常鬱悶，當然最為注重的拍賣節奏，也已經全被打亂了。但先前說過，拍賣官只是代表一場拍賣成敗中的一小部分因子罷了，大環境如此、現場沒人舉牌，身為拍賣官的我也無計可施，這也是沒有辦法的事情。拍賣的結果終需回到作品、與當時的經濟情況。

担任拍賣官的小趣事

總的來說，拍賣官雖不了解拍賣公司與委託者間的內部結構，但卻十分清楚所謂的業績成果。

若以一百五十件拍品作為一個基準，拍賣會將會平均進行約三到四個小時，但若估價過低，吸引大群搶標的民眾，往往時間會拉長到五個小時以上。在拍賣官的準備工作上，我會在前一天晚上多喝水，早上起來便僅是用水潤潤喉，且因為拍賣的節奏不便中斷，在拍賣開始前我也會多跑兩趟廁所，讓生理狀態不會干擾我拍賣的情緒。

記得有一年，金仕發拍賣請我拍約莫超過兩百多件作品，由於先前並未嘗試過超過五個小時的站台，在對自己生理狀況沒把握下，我便買了成人紙尿褲，預先在家裡對著鏡子練習尿尿，不但笑翻了剛下班返家的內人，在拍賣當天兩、三百人眾目睽睽之下，我還是尿不出來，就此成了一個拍賣過程的回憶與笑談。

現在的拍賣系統，為讓拍賣官能表現得淋漓盡致，修正得較為人性化了，不但盡量控制拍品總數在一百到一百五十件，到了後期的拍賣，也會有副手接替，在輪番上陣下，就可避免台上的尷尬情形發生。

拍賣格蘭菲迪五十年老威士忌。Glenfiddich 的原意是流過鹿谷的小溪，而它的 logo 上也有一個鹿頭，由於鹿是陸潔民的小名象徵，而它一九五七年設計的三角瓶又恰巧是陸潔民的出生年，因此陸潔民對它情有獨鍾。

以上是拍賣曾有過的趣聞，雖然近幾年越拍越順、越拍越不怕、不緊張了，但我仍會在上台前，喝上一小杯格蘭菲迪（Glenfiddich）威士忌，或玉山高粱，以能放鬆又不至於醉後失態的情緒，來面對上台前因龐大壓力而來的焦慮，並藉此以自在從容的態度，氣定神閒地一件一件，以穩定的節奏將拍賣的工作完成。

每個拍賣官都會有自我調整的習慣，威士忌之於我，會讓我在有點興奮的情況下，達到極為放鬆的狀態，讓喊價階梯、和應對反應上更加自如，同時在與底下藏家一來一往的眼神中，傳達、獲得一些拍賣間的訊息，與現場群眾達到一定的交流。這是除了多年的拍賣經驗外，與大家能夠分享的。

未來的拍賣之路與建言

對於拍賣官未來的路，坦白說我沒有太大的野心，爭取更高、更國際化的拍賣公司（如蘇富比、佳士得）的拍賣官職位，實在不符合自己隨遇而安的個性。對於目前臺灣拍場，均為老闆，或接班的第二代主持拍賣一事，我也能夠理解。因為一場拍賣會的產生，其中關係太多買賣雙方業務上的秘密，因此，我認為拍賣官也需認清自己本分，保持並扮演好

第一次拍賣金門老高粱酒，和陳斐娟一起主持。拍完這場之後老高粱的價格飛漲。

一個絕對中立的角色，除了拍賣會的主持，拍賣官對於公司的業務就不便涉入太多。

君子愛財，取之有道，鍛鍊複雜的頭腦，讓自己將拍賣工作做好，保持一顆單純的心面對市場，這也是一直以來，我不主動去爭取拍賣機會的主因。

在接受安德昇拍賣公司委託、進行國內第一場老酒拍賣之前，我想也沒想過金門高粱會有那麼多的藏家擁戴，很多拍品都是以高於預估價的價格拍出，更有甚者超出低預估價的一‧五～二倍，以九十二%的高成交率，遠超出原先預估的六百萬，總成交金額達到近千萬之譜。除了當代藝術外，似乎臺灣其他領域的收藏力量的活水也很足。

今年承蒙幾位朋友看得起，有幸主持到第一屆臺灣古董拍賣會的開拍，實感榮幸，以

臺灣的藏家結構，是有足夠實力在臺灣進行連年的古董拍賣會的。除了多年拍賣古董文物

的唯一選擇——宇珍拍賣公司外，藏家們也將受惠於此，不用冒著過去要將拍品千里迢迢

送到中國或其他國家的送拍風險，在自己的土地上，就能進行古董的買賣。在此也期望臺

灣新成立的六家古董拍賣公司（安德昇、正德、沐春堂、世家、門德揚、漢思）能夠良性

競爭，做好徵件把關、業務、公關服務的動作，在做好每次拍賣的工作後，才能形成一種

正向循環的拍賣力量。

　　當然，身為一個收藏家的你，也必須把握每次預展，面對面看東西的能力。今年新開

拍的古董預展更是要去，因為平常在故宮裡看宋瓷，都是隔著一扇櫥窗霧裡看花似懂非懂

的狀態，但到了拍賣預展上，你總算可以將宋瓷等古物「上手」了，除了透過撫摸感受年

代風霜所造成的皮殼紋路，更可惦惦手感受其重量，對於未來挑東西，都是難得的寶貴經

驗。在累積拍場經驗，一旦花錢、出手得標之後，才能明白「花錢花在刀口上」的重要，

和正式開啟第二階段，到拍場上進階學習的開始。

第十章

限量藝術品　小兵立大功

在全球藝術品輪番飛漲的今天，藝術原作對一般民眾來講，可謂是高不可攀。為了滿足全球各階層市場，藝術家也與畫廊、出版商合作，推出原作以外的限量藝術品（以下泛指各種主流的版畫、雕塑、各種藝術限量品）。雖然一開始乏人問津，但在持續的推廣，市場漸開了之後，使得一些新進藏家也能用「小錢」進行藝術收藏。

當藝術原作一再攀升上價格的高點，便會有限量作品的衍生，其價格也將跟隨原作的飆漲，出現穩定的漲幅與投資空間。

一直以來，我常提醒自己的學生，在收藏的漫長路程上，能適時的透過版畫、雕塑、等限量藝術品，賺取一些隨之而來的零花錢、感受專屬於藝術市場的額外驚喜。

我認為，與其去股票、房地產……等資本市場「賭」上那麼一番，倒不如活用因為長久浸泡市場，得到的關於藝術收藏的知識、常識與見識，適當的運用在名家原作衍生出的藝術商品上（包含版畫、雕塑、攝影、ART TOY）。透過「限量」的魅力，賺取眾人爭搶下的藝術品「紅包」增值行情。

在全球藝術品輪番飛漲的今天，藝術原作對一般民眾來講，可謂是高不可攀。為了滿足全球各階層市場，藝術家也與畫廊、出版商合作，推出原作以外的限量藝術品（以下泛指各種主流的版畫、雕塑、各種藝術限量品）。雖然一開始乏人問津，但在持續的推廣、市場漸開了之後，使得一些新進藏家也能用「小錢」進行藝術收藏。一旦限量版數銷罄，在後進者都還想要「擁有」、詢問者眾的情況下，二手市場也因「限量」而越趨尊貴，進而不斷推升限量藝術品的價格。

陳澄波《淡江夕暮》毛筆寫生，可説
是陸潔民收藏中最難得的一件。初在
古董店看到此件速寫時，即刻確定為
陳澄波真跡，因在畫家的簽名筆法中，
看出作者是懂得使用毛筆的人，因為
陳澄波書法學得不錯。仔細研究過後發
現符合藝術家畫房子理性、畫樹感性的
風格，及紙張的老態，陳澄波之孫陳立
柏先生已將此作品收羅到《陳澄波全
集》之中。此作為陳澄波拍賣天價《淡
水夕照》的速寫，十分具有收藏價值，
因此《淡水夕照》應該更名為《淡江
夕暮》。

簽名球概念 收藏族群遍及一般大眾

就像簽名球一樣，只要有了王建民、曾雅妮的簽名加持，在總量非常稀有下，價值自然就水漲船高。

接觸藝術之後，我養成了收藏字畫的興趣與習慣，在經歷了趙秀煥的經紀人、畫廊協會秘書長、多家拍賣官、專業講師等身分後，也等於是用了二十年的時間，深度浸淫於藝術市場。雖然個人今天仍舊買不起當代一線藝術大師的原作，但凡經手過、家中收藏的名家版畫，價格翻倍者可說是常態，更有甚者，加一個零，或是呈現數十倍翻漲，在在都是我二十年內觀察到的現象，與當代限量藝術品投資經驗。

與藝術品原作收藏客群相同，這些限量藝術品、版畫的藏家，也如同一個金字塔，由頂端到底部均區分為很多階層。相較於原作，由於版畫的價格要來得平易近人（目前一流名家的版畫價格約在一萬美金上下），是故也更加適合一般民眾作為藝術收藏之用。而過去一些不買版畫的收藏家，漸漸地也因為家中布置、裝潢配色需要，進而衍生出對於版畫的需求。在限量藝術品逐漸受到歡迎、供不應求下，市場也就因此而被造就，應運而生。進而我們在全球各大拍場上，都不難看到名家版畫上拍的足跡。

因此，名家簽名的限量版畫也就成為入門收藏家的重要選項。

質精量少、具代表性與否，為首要增值重點

版畫收藏的重點，除了選擇好的製作工坊、具品牌誠信的出版商，如能挑到限量版數少、藝術家創作能力最好的年代、最具代表性的精品，仍將成為版畫價格經年累月上漲，投資上力保不失的不二法門。

近年來在拍賣會上，除藝術家原作外，村上隆[32]、草間彌生、趙無極[33]、朱德群[34]……等名家的版畫更經常於拍場列席，雖然僅是版畫，

32 村上隆（Murakami Takashi，一九六二年〜），日本當代藝術大師，超扁平（Superflat）運動創始人，作品中多數帶有日本動漫，與御宅族文化的影響，二〇一〇年成為全亞洲第一位在凡爾賽宮舉辦個展的當代藝術家。

33 趙無極，法國華裔抽象藝術大師，融合西方抽象繪畫與中國畫寫意而成的抽象畫風，在全球引起轟動，作品多次創下當時華人油畫拍賣世界紀錄。

34 朱德群（一九二〇年〜）法國華裔抽象藝術大師，一九九七年首度獲頒法蘭西藝術院中藝術院士，為華裔第一人，抽象作品明暗對比極其強烈，擁有獨特的藝術風格。

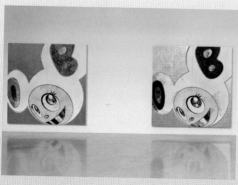

村上隆的藝術作品，色彩鮮明、富有童趣，深獲市場喜愛。

但在趙無極原作價格高不可攀的今天，有時，創作於一九五〇～六〇年代全盛時期、質精

量少的版畫仍會引起藏家的激烈爭搶，成為整場拍賣上吸睛的一個話題。

其他如極限寫實藝術家冷軍[35]的寫生油畫，一張要價二〇〇萬人民幣、其與拍照幾無

差異的藝術油畫原作「小羅」，曾拍出三千萬人民幣，約一億五千萬元台幣，在冷軍輩分

下的藝術家，如王沂東[36]、楊飛雲[37]等人，版畫也要價三萬八人民幣情況下，今天畫廊以六

萬人民幣，折合三十萬台幣賣你一張「蒙娜麗莎關於微笑的設計」冷軍簽名，限量一六六

張的版畫，讓你家中能掛著中國一線寫實畫家的藝術品，會說不過去嗎？果然，在推出之

際，光武漢一個城市，就去化了冷軍大半數的限量版畫作品。

35 冷軍（一九六三～）中國當代極限寫實藝術家，以油畫創作出的人物、靜物與攝影照片幾無二致，擁有精緻入微的形象與技巧，為大陸當代寫實油畫指標性人物。

36 王沂東（一九五五～）中國當代寫實油畫家，由於對家鄉沂蒙山有著濃厚的感情，山村的人物和景色成為繪畫的主題。代表作為帶有殷紅色的「新娘系列」。

37 楊飛雲（一九五五～）中國當代寫實油畫家，二〇〇五年和陳逸飛、艾軒、王沂東等人共同成立「中國寫實畫派」，同為中國寫實油畫代表性人物。

右 冷軍原創限量簽名版畫《蒙
　娜麗莎關於微笑的設計》，
　2008 年
左 《蒙娜麗莎關於微笑的設
　計》局部。

左 冷軍原創限量簽名版
　畫《聖賢書》，2009
　年。

藝術 X 品牌　文創限量品正夯

但版畫數量一旦過多了，就像文化創意產品般，只剩下創意與欣賞的價值。

近期由於品牌跨界合作熱潮，藝術文創力量蓬勃發展，在藝術限量商品的選擇上，也比既往多上許多，當選擇一多，藏家也要更加小心。如同村上隆三〇〇版的版畫，要是未來價格一張跳升到三千美金，在數量甚多的情況下，相信整個市場就會開始吃力了。（當然，市場的承受力仍要看村上隆的原作表現而定。）

近期日本藝術家奈良美智與 YAMAHA 合作的「Project Doggy Radio」，雖然作品很美、富有童趣，也十分適合居家空間擺設，但全球三千隻的限量數量，對藝術收藏而言，可謂是有點過多了。若是真心喜歡，有意收藏此作品的藏家，還是要收此波合作的三千件中，有與知名旅行箱 RIMOWA 合作

奈良美智（Yoshitomo Nara，一九五九～），日本當代藝術大師，特色在於塑造各種帶有情感的眼神，斜視的大眼睛的兒童頭像，是他主要的繪畫語言。

日本奈良美智與 YAMAHA 合作的「Project Doggy Radio」。

奈良美智《失眠夜坐著》，玻璃纖維，2007，限量 300 件，15×19×28 cm。

的兩百件，採特別編號發行、專屬 Doggy Radio 防刮彩印機長箱上，還印有奈良美智的狗狗收音機圖樣。雖然要價是收音機的三倍，但未來也才能在奈良美智限量藝術商品陪伴、作品僅二○○版的「保障」下，享受藝術投資上漲的樂趣。

奈良美智的限量藝術品也不是全不值得收藏，該藝術家在二○○七年推出的，限量三○○版的玻璃纖維「失眠夜坐著」，在當時以十萬元新台幣的「親民」價格問世，在搶購一空後，現在拍賣場的價格一隻也要五、六十萬元，六年的時間，即開出了近六倍的漲幅。

講到這裡，你一定會開始出現疑惑，到底限量商品的版數落在多少，才是值得收藏，未來具有漲價空間的藝術作品？

美國八○年代末期 丁紹光的 Limite Edition 版畫傳奇[39]

[39] 丁紹光（一九三九年～）國際畫壇巨匠，八○年末以限量絲網版畫風靡全美，被譽為「聯合國憲章理想象徵，現代東方藝術的真正傳播者」是亞洲唯一連續多次被聯合國選為代表畫家的第一人。

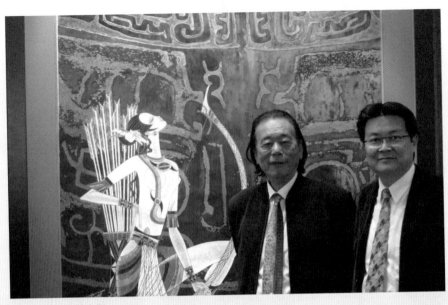

與丁紹光於畫前合影。

亞洲不像歐美人士，家家都有著買畫的習慣，舉凡火爐爐上、客廳沙發上，主牆面，一定要有張能夠美化家居的畫作。這些人在購買之初，也僅為滿足裝飾性的用途，不曾抱持著要靠著畫作，達到投資獲利的目的。也因為如此，美國符合室內裝潢設計品味的 Limite Edition（限量簽名絲網版畫）市場，才會如此蓬勃發展，進而演變成另一波能夠藉此增值的限量簽名市場商機。

一九八〇年代末期的丁紹光，即以少數民族斑爛華麗的色彩，工藝美校鍛造出來的東方白描、勾金線功力，神秘、金碧輝煌的印象，一張張纖瘦、姿態優美女孩的深具雲南重彩風格的作

品，征服了美國限量簽名絲網版畫印刷市場，與現在的草間彌生熱潮席捲全美民眾的心一比，可說是有過之而無不及了。

在一九八〇末、九〇年代初期，可說是鋪天蓋地，全美同時有一千多家的畫廊、室內設計空間在販售丁紹光的版畫作品，盛況空前。這波風潮除了要歸功於西方人士對於東方神秘文化神往的心態之外，藝術家的造型能力也功不可沒。

丁紹光筆下伸長了脖子，呈現優雅體態的女孩，均造就出了一種東方的纖細之美，並呼應了當時美國社會群眾個個皆想擺脫「肥胖」的想法，在畫作進到美國人家中的同時，也進到了他們嚮往「瘦與美」的潛意識當中。

上述種種原因，為丁紹光當年紅極一時的時空背景，也讓他的限量版畫價格，從一千八百元美金，一路上漲到一萬八千元美金，達到十倍漲幅之譜。

「限量」與「漲價」掌握群眾心理的版畫行銷策略

當丁紹光的版畫首度推出時，一千八美金是他該張版畫定價（所有作品都依此價格起價），此時 Dealer Price（批發價）為九百元美金，而無論當年的時空背景或現今的美國市

場，若銷售利潤無法超過五〇％，這種生意是沒人要做的。換言之，在每家畫廊只要順利銷出丁紹光的作品，均能獲得一倍的利潤。

不但如此，限量版畫的售價更隨著作品的銷售數量而浮動，當每賣出作品總量的二〇％，價格就向上調漲，更搭配 **Price change without notice**（價格變動，恕不另行通知）行銷策略。在畫價隨銷售量一路上漲的過程中，凡是有買丁紹光作品的人，都能嘗到價格上漲的甜頭。在獲得藏家與近萬家通路支持的情況下，就算藏家錯過了去年發行的那張作品，在看到上一張版畫已從一千八漲到三、四千美金的實例後，他們也會樂於排隊，參與下一張版畫發行的機會。

而家中已有丁紹光版畫的人，不但不會想賣，反倒還會繼續投入資本，加入這場限量版畫的金錢遊戲。在價格變動，恕不另行通知的策略下，丁紹光的經紀人更進一步全面接管二手市場，作品 **Sold out** 從代表結束的句點變成階段性的逗點，市面上從事二手市場的畫廊也接受各階段購買作品的藏家回頭賣畫，讓更多藏家得到實質的回饋。就這樣，丁紹光的限量版畫就有如有價證券一般，不斷在市場中流通、轉手，創造越來越多的現金流，與風靡更多的族群。

就丁紹光的例子，我們得知其經紀人的行銷手法絕對是不可或缺的一環，也等同是藝

術家版畫價格推波助瀾的重要推手。而當年美國的 DECO 居家裝潢市場就鎖定一千八百美元到五千美金的市場，因為這正是一般民眾消費得起，人數又最多、社會上消費能量最強的一群。

如以丁紹光每張版畫均限量三九五版的數量來計算，近百種的不同畫作題材使得同時有將近四萬張在市場上流通，其中，初步估算藝術家約銷出了總量三萬多張的版畫作品。

一個中國藝術家在美國藝術市場一路發展到這個地步，也是華人藝術界裡前無古人，一個不可抹滅的奇蹟。

當時正值我進入市場，當起藝術經紀人的初期，正好碰上丁紹光和蔣鐵峰等雲南重彩限量絲網版畫發展的全盛時期，藉由丁紹光的奇蹟了解「限量」的道理。但好景不常，因美國龐大的限量版畫網絡的喜新厭舊，加上丁紹光裝飾性風格太強，影響其藝術性的風評，因此，到九〇年代末期，雲南重彩也不敵時代演進，而在市場上逐漸沒落了。

中央美院任教　推廣版畫收藏概念

對於名家簽名限量版畫，我一直有深切的愛好與研究，其小兵立大功的特性與概念，

榮寶齋出版吳冠中《楊柳飄搖》木刻水印限量簽名版畫。

的標的。」對於這樣的反對意見，複製品的，版畫同樣不是我們投資「我們只看好藝術原作，是不會買

記得當時還有學生對我說，

重點。以這樣的思想，作為授課上的一項任中央美院客座教授時，我就不斷版畫市場尚未興起、二○○六年擔最好的收藏入門敲門磚。早在亞洲於一般藝術愛好者來說，版畫便是歐美藝術市場的觀察，我明白，對樣的訊息傳遞出去。因為先前對於術品仍顯封閉的年代，持續的將這為一個藝術傳教士，在收藏限量藝也一直在我心中蔓延，並將自己視

我當下並未多加辯解。但為了扭轉學生根深柢固的觀念，我建議對版畫有興趣的學生，可以到北京和平門外琉璃廠，具有三百餘年歷史的榮寶齋，購買其出版的藝術家吳冠中[40]名為「楊柳飄搖」，以中國特有的古老手工印刷技術——木刻水印所製成的版畫[41]。

藝術家的親簽、限量編號　版畫收藏最大關鍵

講到這裡，榮寶齋在齊白石版畫出版上，也有過一段遺憾，當年在同樣以木刻水印技術，出版齊白石的版畫時，因為出版商沒有歐洲限量版畫的知識與經驗，是故該批版畫上，並沒有齊白石的親筆簽名，與限量編號的概念。致使今天榮寶齋出品的齊白石版畫，也不過幾千塊人民幣的價格，雖說已比當年的二、三元人民幣發行價漲了近千倍，但與齊白石原作間，仍有著天差地別之遠，價格也不若其他地位不如齊白石的藝術家版畫。由此可見，

40　吳冠中（一九一九年～二〇一〇年），二十世紀現代中國繪畫的代表性畫家、現代美術教育家，以「油畫民族化」、「中國畫現代化」的創作理念，形成了鮮明的藝術特色。

41　為中國特有的印刷方法，用以複製水墨、彩墨和絹畫藝術品為主。其工藝手法為勾描→刻版→水印→裝裱，能保持原作的風格達到幾可亂真的效果，被譽為「再創造的藝術」。

藝術家的簽名與限量編號的有無，將成為版畫收藏中的一大關鍵。

今天榮寶齋為吳冠中出品的楊柳飄搖版畫作品上，不但透過木刻水印技術，使得原有畫作上的題字、簽名均如實在版上呈現外，榮寶齋這次沒忘了，也專程請到吳冠中先生本人，簽名，落款，並且寫著兩百分之幾的限量編號。同時，我也告訴學生，「當初發行的兩百張，現在榮寶齋僅剩下不多了，如果各位同學手邊有六千元人民幣，我可以打包票，兩年內即有很大的可能賺取兩倍的利潤。」話才說完，在場即有一位即知即行的學生動身去買了一張。

而為什麼當初我會知道這張版畫呢，消息是源自一位於微軟退休的台商朋友，他在逛到榮寶齋發現此版畫後，遂來詢問我的意見。在確認其上的確具有吳冠中先生的親自簽名與編號後，這當然是可以買的一件佳作。結果他不但決定要買，更將剩下的三十多張版畫全買了，並以三萬五千元新台幣的價格要我幫他在台販售，而託售的畫廊其後也以五萬台幣，在臺灣售出了二十多張，剩下的幾張，那位朋友便自己收藏。

一年後，其中有一個畫廊老闆將一張版畫丟上上海保利拍賣，竟然引起各方興趣，當場拍出了五萬五千元人民幣的高價。原先於二〇〇六年買的學生在市場上隨便賣也可以賣個三萬元人民幣以上，已不是我當初保證的兩年翻漲，而是透過一張限量版畫，硬生生於

一年內衝出了五倍以上的投資報酬率。自此，我的學生們，也就未再對版畫提出任何輕視的言論了，而這一切，還僅是吳冠中當年（二〇〇六～〇七）的價格，在藝術大師已然逝世六年後的今天，作品價值就更加不言可喻了。

畫廊老闆並不會推薦版畫，因為他們希望你能購買更昂貴的原作，好讓他賺更多的錢，當你在畫廊裡丟出「陸潔民說可以買版畫」，你往往會得到令人沮喪的答案，進而被引導到藝術原作市場裡。畫廊老闆深知，在收藏家買了張版畫，補了家中的那面牆後，也好一陣子不會再進畫廊買藝術品了；口袋夠深、具一定實力的收藏家，同樣也不覺得版畫是項好投資。但我認為，一個初入市場，口袋不夠深的年輕人，就應該從版畫入手，透過限量發行的名家版畫，累積自己藝術投資的自信，與對於市場的了解與認識，只要用心做好功課，與具信譽的畫廊進行往來，自然就免除投資失利，與買到假畫的潛在風險。

而今天名家版畫的價格，其位於三～五千美金的區間，也正好是上班族辛勤工作了一年，年薪的十分之一，從名家版畫入手時，也能夠受惠於限量藝術品的「保值性」而受到保護。同時透過大師的畫作補了牆、在美化家居、耳濡目染、引發社交話題的階段性多種效應後，最終透過限量藝術品達到了投資理財的效果，在獲利之後，身為新進場收藏家的您，才能感受到藝術市場難得的樂趣。

擺在眼前的事實也同時說明，小錢真的能創造數倍的大獲利。無論你是否在市場中，

要知道，任何一項投資（包括藝術品在內），並不是靠「聽」與「問」出來的，唯有了解

市場脈動、專心致志，方能獲得獲利甜美的果實。

雖然現行的所謂後製版畫，受到真正的版畫藝術家一致訕笑，但就如同先前講過的簽

名球概念，版畫價格，就隨著中國富起來的過程、藝術市場的蓬勃發展，不斷的水漲船高。

限量藝術品投資四大要點

投資大師巴菲特曾說過：「我不投資我不懂的事物。」這說明了，在投資任何標的之

前，必須先去了解它的眉角，當你夠清楚遊戲規則了，就有比別人多出幾分獲利的把握。

版畫也是如此，投資上必須注意下列幾點：

一、挑選對的藝術家，與經典的代表作品。

二、藝術家的知名度要高、原作價格要高（高出版畫十倍以上）。

三、出版商擁有好的工法，品牌具有誠信。

四、限量的數量與作品的訂價。

第一、二點相信大家都十分明白，現行市場上所風行的限量版畫，大多數為各國一線藝術家的作品，藝術家的原作價格，也超過版畫的價值不只十倍。第三點就要特別注意了，現行版畫有分成原創版畫與後製版畫，兩者的分別在於藝術家是否擁有版畫工坊，能否自行出版版畫。但我們說過限量版畫是種有如簽名球的概念，越稀有就越值錢，版畫原創與否，與作品所擁有的價格，並不是全然的正向關係。

如同臺灣擁有許多優秀的版畫藝術家：如被譽為臺灣現代版畫之父的廖修平[42]，或具全省美術永久免審核資格的潘仁松[43]，雖然作品十分傑出、潛力十足，但價格卻不若當代一線名家的後製版畫要來得昂貴，其擁有的藝術性要遠大於市場價值，現今並不受到市場青睞。但未來的事，又有誰說得準呢。

從古迄今，版畫的工法大致有木刻水印、木刻油印、銅版、石版、絲網印刷（絹印）、絕版木刻、綜合版，與近代因電腦技術發展而出的藝術微噴（數位版畫）。雖然印刷的種

42 廖修平（一九三六年～），臺灣版畫藝術家，以中華文化為底蘊創作出兼具時代性與獨特性的版畫創作，一生致力推動臺灣現代版畫，被譽為「臺灣現代版畫之父」。

43 潘仁松（一九六六年～），臺灣版畫藝術家，以完熟的技法成就和醒目的個人版畫風格著稱，擁有全省美展版畫永久免審核作家資格。

類與工法對價格並無太大差別，但對於版畫的價值也不是全然沒有決定因素（如吳冠中最好於榮寶齋出品的木刻水印版畫，現在就是最有價值的一版、藝術微噴也已經逐漸獲得藏家的認同接受）。而也有藝術家對版畫出版的要求十分嚴格，為此花盡心思。

如中國藝術家王懷慶二○○二年即是遠赴西班牙巴塞隆納，就是為了找到當初為畢卡索製作版畫的工坊，並在西班牙巴塞隆納版畫工坊中，製作了五幅的銅版畫，其價格今天也不可同日而語，同時為王懷慶版畫作品價值之最。先前提到為吳冠中製作版畫的榮寶齋，也是具有三百餘年歷史，擁有中國最好的水印木刻技術。其他如新梓堂、版庫、百雅軒、上海的方藝、韓國的琴山，都是全亞洲十分優秀的版畫工坊。

而遠比工法要注意的，就是版畫工廠的品牌與信譽，以及藝術家的操守。換言之，所有的限量商品，均要遵循其限量的規則而行，無論賣得多好，也不能同一主題，僅等比縮小幾公分，再度在市場上發行，上述情形也絕對不會出現在正

王懷慶

WANG, HUAI-QING
基本石版畫（限量 30 套）2002

1 自己和影子　90.0 x 75.5 cm
2 小凳子　88.5 x 76.0 cm
3 三壁半椅子　78.0 x 75.5 cm
4 例一空間　97.5 x 68.5 cm
5 六張桌子　73.5 x 88.5 cm

王懷慶的版畫，風格獨特，件數少，是行家的選擇。

派的版畫工廠與具良好操守的藝術家身上。

一個重量級的攝影師、雕塑家，理論上作品會分成三個版本。最大的為動輒五米的美術館級，限量三張，再來是一至二米的收藏家級，限量十張，最後才是小版數的一般大眾版，限量九十九張，雕塑家的八件、二、三十件也是同樣的道理，也有走裝飾性市場的藝術家，不走這種等比放大、縮小的路子，會做出相似，但細節上不盡相同的作品，只要討價偏低了點、市場能夠接受，都會是好的藝術品，上述都是藝術圈裡常見、且收藏家能夠接受的情形。所以，挑選優良信譽的版畫商，也是版畫投資前，必須了解的項目之一。

版數多寡　決定限量作品的現在與未來

最後，最重要、與藝術收藏息息相關的，就是限量的數量與產品初次發行的訂價。

先前舉過日本藝術家──奈良美智的例子，當限量的版數一多了，就會減損到作品的價值，與未來增值性。由於深入市場多年，我認為市場胃納量的判定，仍是版畫發行十分重要的一個關鍵。如西方在擁有國際版畫博覽會、專營版畫的畫廊與版畫專業雜誌的情況

下，版畫市場已然成熟，歐洲地區的限量版數就可提升到二五〇版（如丁雄泉的版畫[44]），美國最高有五〇〇版，但那會是居家裝飾的市場，較具參考價值的數字，會是八〇年代席捲全美的藝術家丁紹光三九五版。

日本方面則有村上隆與奈良美智失眠娃娃的三〇〇版，或此波 Doggy Radio × Rimowa 行李箱的二〇〇件，其他日本藝術家常用的數字還有一五〇、一二五件。值得一提的是，日本大企業的送禮文化，已不是尋常如茶葉、瓷器等禮品，他們通常會邀請藝術家量身訂作，做出專屬於該企業的限量版畫，數量約為九九件，作為一年中的企業禮品所需。

臺灣雖尚無企業直接找藝術家量身訂製，但就我所知，台積電就曾與陶藝家蔡曉芳[45]，訂過三〇〇套天藍釉青花仿古的整組茶具，作為企業贈禮之用，以一套七、八萬的價格看來，臺灣企業未來與藝術家直接合作版畫、雕塑……等限量藝術品，作為贈禮之用也是指日可待。而臺灣藝術品的數量方面，由於為淺碟市場的緣故，限量數字則最好不要

44 丁雄泉（一九二八年～二〇一〇年），知名華人藝術家，豐沛的情感隱含東方精神，作品常以墨線勾勒人物伴隨豔光四射的花草，素有「採花大盜」之稱。

45 蔡曉芳（一九三八年～）臺灣陶藝家，為「曉芳窯」的創辦人，作品應邀展覽於德、日等國；故宮、史博館委託製作典藏品，國際間評價極高。

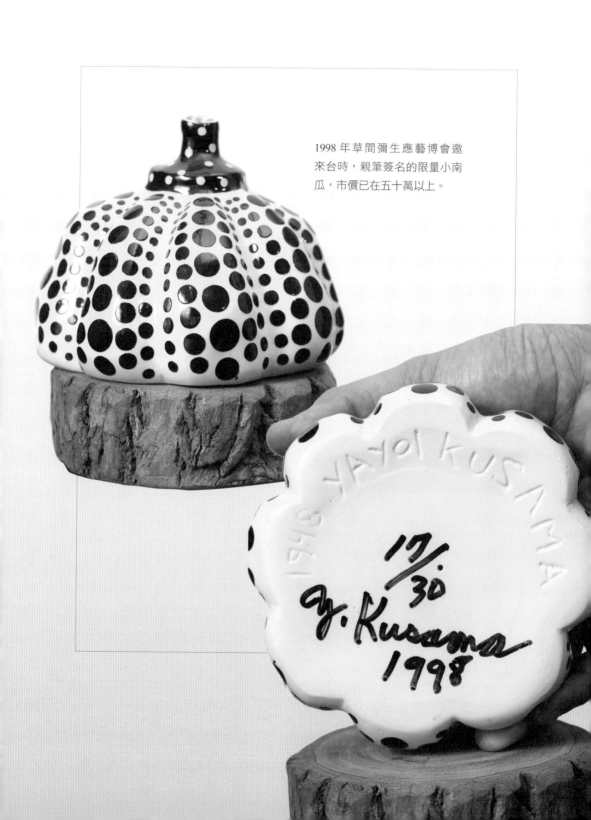

1998 年草間彌生應藝博會邀來台時，親筆簽名的限量小南瓜，市價已在五十萬以上。

超過九十九件。

發行價格　左右藏家收藏意願

版畫與原作不同，並不是藝術家創作後，即能在市場流通，在訂價前，也要先來聊聊版畫發行的成本，其中包括：藝術家授權金、簽名費、工法（材料加工資）、尺寸大小，與行銷費用。我〇六年始起的版畫投資理論，雖然初期不被看好，但由於市場日漸成熟，也慢慢的開始影響大陸一些出版商，同時對於版畫的出版意願與日俱增。

舉凡白雅軒董事長李大均出品的吳冠中版畫、雅昌藝術網負責人萬捷、今日美術館館長張子康，藝術北京的董夢陽，在出版版畫的過程中，均有與我針對版畫的出版與發行一事交換心得，有過幾次的交談。其中，我建議張子康館長，在北京奧運舉辦期間仿照過去韓國奧運時以版畫作為外賓贈送之禮，找十個中國當代的大藝術家，以符合主題的版畫藝術，作限量的藝術品發行。

雖然後來售價與我建議的一張兩千美金大相逕庭（該套北京奧運版畫以十張七十萬人民幣價格發行），但仍得到大陸各界熱烈迴響，也可說是個成功的版畫發行實例。這已

經不是一般藏家與我的學生們負擔得起的價格。現今因為大陸版畫發行動輒六、七萬人民幣，相較既往幾千美金的親民價格相左，在藏家的階層上也拉高許多，但只要有群眾支持，相信未來在中國富起來後，市場勢必再度寫下中國版畫發行史的新頁。

精品×藝術　跨界力量風靡全球

近年來，日本大腕藝術家在與LV的合作、將作品與精品結合的過程中，發行了一系列膾炙人口的精品包款，無論是村上隆，或是去年才剛合作的草間彌生，都為已受藝術史定位肯定的藝術家，透過大眾化的廣宣模式，使其本已享譽國際的藝術名聲再度攀上另一個高峰。

像是突然間與一般市場緊密連結了一樣，從大藏家到未曾接觸過藝術收藏的民眾，都開始瘋狂購藏草間彌生的原作、版畫，乃到周邊的精品、文創產品，進而帶動草間的作品在一年之內，作品上漲幅度超過百分之四十，在藝術圈中，這的確是一股驚人的力量。

正所謂春江水暖鴨先知，早在草間彌生與LV合作前，就有眼尖的代理商、畫廊老闆在確認消息來源無誤後，飛到日本「批」了草間彌生的版畫回來，先開二十萬元一張、

二十五萬，一直到三十、四十萬的價格，買氣才稍有停歇（同時間原作、雕塑價格也向上飛漲），全球草間熱現象，藉此一覽無遺。

而今年，臺灣現在也有一個藝術家，也走類似草間彌生的路子，那就是具臺灣本土文化力量的雕塑家——洪易，藉由多年來與禮坊合作的年度限量禮盒、今年燈會在花博公園流行館的「動物派對」個展、七月到年底的日本箱根「雕刻之森」美術館的邀請展（繼一九九五年雕刻大師朱銘受邀後，臺灣第一人），頓時間，一般民眾、藏家均急欲收藏作品，詢問者眾。

青花＋剪紙圖紋 洪易臺灣 Color 熱銷

46
洪易（一九七〇年～），臺灣當代藝術家，二〇〇四年開始從平面轉為雕塑創作，作品色彩強烈並搭配奇異線條和富趣味性的圖案，並融合臺灣在地本土風情，繼朱銘後，第一位被日本雕刻之森邀請的臺灣雕塑藝術家。

先前的限量九九九件的文創產品（如青花貓、狗、熊貓團團圓圓）在絕版後，雖然初次發行僅為數千元新台幣，但價格漲幅也十分可觀。過去我帶學生逛飯店藝博會時，也曾號召學生們不要錯過這個難得的機會，人手一隻限量五百版的紅色小福虎，入手價不到五千台幣。當時興起是為了讓學生們感受到收藏限量藝術的樂趣，也感謝洪易的支持，為我們所買的小福虎都再簽上了藝術家的大名。

雖然超出我所認為的觀點（臺灣區僅能容納限量九九件的上限），但為何我卻對於洪易限量五百件的福虎抱有十足的把握？在幾千元的文創產品上，就能對藝術家的魅力見微知著，同樣可作為投資限量藝術品的參考。

藝術家親簽的增值爆發力

一九九八年超現實主義大師馬塔、草間彌生因受博覽會之邀來台，我同樣在接待嘉賓的過程中，得到馬塔的畫給兒子祝早日康復的親簽手稿，與草間彌生的南瓜限量雕塑，現在兩者的價格應該都會在二十五萬台幣以上。這種例子俯拾皆是，于右任用毛筆題字美髯

洪易陶瓷文創福虎，限量 500 件，其上有洪易親筆簽名，更有價值。

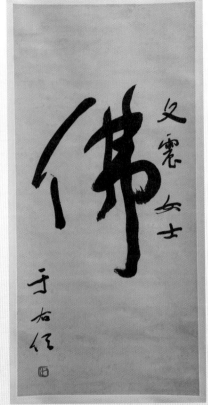

右　陸潔民收藏的于右任《佛》。于右任
　　（1879～1964），中國近代知名的書法家，
　　晚年自號太平老人，為陸潔民十分喜愛的
　　書法家之一。也因為喜愛佛像收藏，而成
　　為陸絕不出讓的傳家字畫。

上　書法大師于右任的親筆簽名照片，今日也
　　成為昂貴的收藏品。

否，也將決定作品今後

霉點，作品保存良好與

觸避免在上留下髒污、

免，藉由手套、口罩接

溫、濕度與光害的避

在紙本上，無酸裱褙、

　　由於多數版畫是印

是展露無遺。

親簽的魅力，至此可說

一百多萬台幣，藝術家

在拍場上更能夠拍出

大千隨手簽名的菜單，

價也超過二十萬元，張

照片，如在古董店的均

公，再蓋上鈐印的黑白

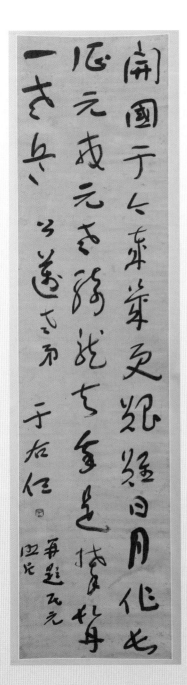

上 于右任：「丹青不知老將至，富貴於我為浮
　雲」，此杜甫「丹青引贈曹霸將軍」詩句陸潔
　民自詡為一生心境寫照，愛好藝術、致力收
　藏，是否因藝術增值的財富不甚在意，不為獲
　利而收藏，只為了沉浸在藝術中，而保有「隨
　喜收藏」的生活態度與襟懷。

左 于右任：「開國於今歲幾更，艱難日月作長征。
　元戎元老騎龍去，我是攀髯一老兵」。

的增值空間；附帶一提，中國人喜歡八、六……等編號，不愛「四」的特有文化，另外有

所謂「試版」的作品 A.P[47]、E.A[48]（作家保存版）、身為商業樣本、非賣品的 H.C[49]、版畫

工坊保存版的 P.P[50]，一般而言也比原有既定版數有較佳的流通性與價格。

47　為 Artist's Proof 之縮寫，原為藝術家的試版之作（作家保存版，有限定張數）。通常是作家自己保存或贈送用。當標示號數的作品賣完時，這些保存版作品也可賣出。

48　為法語 Epreuve d'Artiste 之縮寫，是作家自己保存的參考資料，但有限定張數。

49　為法語 Hors Commerce 之縮寫，為提供出版商、畫商兜售時用以展示給收藏家或美術館展覽用的樣本。

50　Present Proof，數量為二十張，藝術家贈送用。

第十一章

購買藝術品　是收藏還是投資？

能否改變一代人對於美學的看法、欣賞的觀念，是一個藝術家能否從眾多名家脫穎而出、永恆不朽的關鍵，而這個過程又細部區分為：一專家點頭，二同儕認可，三觀眾鼓掌，四市場接受四個階段。

在收藏版畫、任何藝術品前，我常教導學生、藏家們要好好想想，買這幅藝術品的本意，究竟是為了收藏，還是投資？

美國的居家市場之所以會那麼大，都僅是出自補牆面、美化家居的念頭。建議別碰自路邊攤購買所謂如刺繡、掛軸般的「行活」，會搞壞一家人的眼睛。

如果是以收藏為出發點，在買得沒有太大負擔的情況下，就把價格忘了吧！不要太惦記著裝飾品的價格，與將來是否能夠因此而賺錢。在這樣的市場氛圍下，印製精美的複製畫與 Poster（海報）就會躍上檯面，成為個人家居美感提升的「經濟」選項。

Poster 為四色印刷的精美海報，往往為歐美人士一般家庭居家布置的首選，在一刷五千張的印量下，海報的總量上並無受到限制。而歐洲各大百貨公司、火車站等人潮聚集地，我們都會看到一家家的 Poster Shop 以一張二十塊歐元的價格，販售因美術展覽、藝文活動需求所印製的宣傳海報。不但我在從事經紀人年代曾販賣過 Poster，也看見臺灣聰明的畫商，將這些精美的海報說明處與展示訊息切除，並加以裱框，變成複製畫加以販售，更有甚者，將海報繃緊了，在上製造出「筆觸感」，還能賣出更高的價格，就民眾「補牆」

ART Taipei 董小蕙畫作前。（攝影：王偉忠）

的需求，也就足夠了，這便是臺灣早期最大宗複製畫買賣的現象。

臺灣限量版畫發展史

談到臺灣的限量版畫發展，就不得不從四十年前的英文雜誌社開始談起，一九七〇年代初期，英文雜誌社業務範疇從雜誌發行擴展到圖書郵購及套書直銷，在一套外國套書動輒數萬至數十萬的價格下，購買客層其實與限量版畫市場有很大部分的重疊，也使得英文雜誌社負責人，動起進口版畫到台銷售的念頭。許多歐洲名家的限量版畫，如畢卡索、夏卡爾、達利、米羅，乃至巴黎畫派，均是英文雜誌社代理引進臺灣的。

那時候，就會看到英文雜誌社的業務員每天都拿著個大袋子，帶著限量版畫的樣品，衝進各大公司董事長、總經理的辦公室，這些受到業務員說服，買下歐洲名家版畫的高階主管們，也成為臺灣中小企業收藏藝術品的開端，很多都因此愛上藝術，而後成為藝術家原作的收藏家，臺灣藝術品收藏的中堅力量。

中華民國畫廊協會資深理事，同時為朝代藝術負責人的劉忠河，就是當年英文雜誌社裡的一員，當年的他一天衝十家公司，八家潑冷水、一家沒興趣，最後的一家，就是珍貴

的買家，少則數萬，有時多起來，還能創造十幾、二十萬的營收，這是過去劉忠河販售這些歐洲限量版畫的真實寫照。

而當年販賣的版畫中，除了巴黎畫派迄今仍維持八百至一千美金的不動價格外，其他的美術史一線名家如畢卡索、夏卡爾、達利、米羅，雖然多出巴黎畫派幾千美金的成本，但經過時間的淬鍊，現在的價格均動輒二到三萬美金，這也回頭印證了版畫挑選守則的第二點，藏家須盡可能的在可接受的成本範圍內，挑選具高知名度的藝術家，將會成為版畫漲價與否的關鍵。而現今巴黎畫派限量版畫雖然仍賣約一千美金的價格，但若計算入通膨的成本，藏家將吞下虧本的苦果。

四大準則 精選版畫藝術家

在分清楚收藏與投資的前提後，對於版畫藝術家的挑選，可分成以下四大類：一陽春白雪、二文武雙全、三登堂入室、四雅俗共賞。

我認為一個成熟的藝術市場，或是具國際性的博覽會，裡面的藝術品，大多不脫這四大類的範疇。而只要發現能將四項特質全具備了，就會成為個偉大的藝術家，如同村上隆

在 2012 年草間彌生版畫行情全面啟動後，除彩色版畫外，陸潔民也十分看好草間黑白版畫的前景，以不到 20 萬的價格，收藏了此張花 QE，果然，此張花版畫隨即於 2013 的春拍拍出超過含佣金超過 30 萬的價格，說明版畫的投資前景。

與草間彌生，既具有鮮明獨特的風格（陽春白雪），從藝術到精品，從富豪級大藏家到一般民眾，也都是他們的粉絲（雅俗共賞）。

能否改變一代人對於美學的看法、欣賞的觀念，是一個藝術家能否從眾多名家脫穎而出，永恆不朽的關鍵，而這個過程又細部區分為：一專家點頭、二同儕認可、三觀眾鼓掌、四市場接受四個階段。

而這四個過程，又能與上述挑選藝術家的四大類，相互呼應。也就是說，藝術家如不是「陽春白雪」，具備專屬於自我的風格，如同發明家源源不絕的創意以進行創作，就達不到專家點頭的境界；第二，「文武雙全」的藝術家除作品擁有完整的線條構圖與色彩外，其內涵更要具備時代性，成為一種藝術性的體現，方能夠被藝術圈裡的人（包括其他藝術家、藝評家、策展人、畫廊老闆等）認可，受到同儕所認可後，才稱得上是文武雙全。

至於登堂入室說的是，作品需有美化家居的元素，民眾與收藏家才願意讓藝術品進到家中，如果要用俗一點話來表達，就是作品必須具有「討喜」的元素。

例如洪易原先被認為創作太花、俗得不得了，豔麗的顏色幾近刺眼。但很奇妙的，藝術家卻在與富邦基金會、禮坊的合作之後，意外的打開了作品的知名度。當你走到遠雄集團的大廳、富邦的大樓外、路經印象畫廊，參觀奔牛節也有他的足跡（奔牛節中最討喜的

位於臺北晶華酒店前方廣場上，洪易的鋼雕大型裝置藝術《鴛鴦》以展現愛情、表達幸福為念，充分展現個人的創作特色。

兩件作品，創作者正是洪易，在奔牛節拍賣會尚未起拍前，就被指名收購了）。不可否認的，洪易的作品充斥了我們的生活，不但具有古時的青花瓷，傳統的剪紙、原住民圖騰，進一步成為了臺灣文化的代表，那種「俗擱有力」的臺灣水牛精神。

除了外界的助力，洪易自己也不斷精進，雖然他本身為一個雕塑創作者，但並不因此放掉紙上畫畫、創作的習慣。從年輕時不間斷的作畫，造成他的雕塑在圖案的安排上是多元，卻又不失和諧的。藝術家內化的創作力量，進

而衍生到了材質上的轉變，由原本的玻璃纖維，進化到需花更多成本的精緻不鏽鋼烤漆作品，並成功克服一開始轉換材質的不順，導致線條與圖騰不夠精細，為藏家所詬病的窘境，回頭與工作團隊苦心研究，逆勢奮起，方能越做越好，進而有今年日本雕刻之森的邀請大展。

我們現在所說的理論，正巧可以畫成一個金字塔的形狀，從最頂端的陽春白雪，將挑選藝術家的四大類別一路排下來，不但最頂端、具有原創性的大畫家數量少，能負擔得起其作品的收藏階層，在社會中也是屈指可數，一路到最底層最多人看得懂、易於接受的，屬於普羅大眾的雅俗共賞。因此，藝術家們若是能夠瞭解自己的定位，在面對藝術市場時，也會有更精準的經營策略。

應酬畫 藝術家最佳的公關宣傳

歷年能進入美術史定位的藝術家作品，在作品中也都有這麼四大類的區別。

張大千、齊白石等偉大畫家，也以這四大類，貫穿一生所有創作出的藝術作品。頂級的陽春白雪，指的是藝術家的特殊作品。如張大千筆下——《江山萬里圖》、《愛痕湖》一般，是專屬於大藝術家一生精品的潑彩山水，同時，不斷帶領著中國書畫市場，多次創下破歷史紀錄的天價。文武雙全，就指的是藝術家的代表性作品，如潑墨山水、荷花等精品，與他筆下「吸引林百里等收藏家眼睛」人物造形、線條優美的美女系列。

再者是登堂入室，一般家中最愛掛起的馳名中外的「大千荷」彩荷，此類具有裝飾性

的作品。最後，則是能夠雅俗共賞，藝術家請客，在宴席間的神來一筆，所謂的應酬畫，雖尺幅甚小，但也常有精品出現。

當京劇名伶郭小莊、主持人白嘉莉，所有與會的政商名流、文人雅士們，在吃過家中廚師做的四川好菜，看到張大千拿出筆墨的舉動後，就會知道今天他心情大好，而眾人也都能得到這麼一張斗方[51]大小的作品，當作與大師交往的一個紀念。現在這些應酬畫拿出來，也都有一兩百萬台幣的高價，如為上等的小品，更是這個數字的好幾倍。

為何大千要給這些應酬畫？難道他不知道自己作品的行情嗎？我想其中的微妙在於，任何一個收藏家要是沒有任何一張大千的畫在家裡，自然就不會說他的畫好。

一生奉獻給藝術的大藝術家當然深知此點，並毫不吝惜的，透過宴客的機會，將幾張隨筆作品送給來到他家的賓客，而能來到張大千家中作客的，當然也不會是等閒之輩。「張大千的筆觸之美的，改天你應該來看看我家那張小品，他所畫的那艘小船。」於是這些應酬畫，就像是為藝術家在外頭宣傳的公關人員，透過各界的意見領袖們，不斷的向外發聲，傳達藝術家的好，久而久之，透過這種事半功倍的宣傳方式，張大千的好，便深入了各領

51 斗方，書畫所用的冊頁，泛指面積二五~五〇厘米的大小，約為一張宣紙的一半。

域的精英中，只要他們哪天動了收藏藝術品的念頭，就幾乎一定要有張大千的作品不可，過去「送」的應酬畫，就達到它潛移默化的效果。齊白石、于右任當時也同樣有這種在社會中泛起無限漣漪的大智慧、送畫的胸襟與情懷。

取代過去文人畫　限量藝術品雅俗共賞

隨著時代的轉變，已經沒有這種送畫的文化，文人間的來往送禮的形態也有所改變。

變成什麼呢，變成了我桌上紅色的福虎。要是家中沒有這件作品，或許訪客會說洪易俗氣，但每天與福虎朝夕相處的情況下，無論是出自藝術品的影響也好、為了滿足炫耀的心態也好，洪易等於 Taiwan Color，稱讚與貶損，都在於我的一句話、一個念頭，與取決於家中有沒有收藏該藝術家的藝術作品，而哪天如果有收藏大型雕塑品的想法，洪易六版或九版的作品也一定是我的首選，這也是限量產品每日潛移默化所發揮的成效。

就我所能想到的，現在除超寫實主義的藝術家冷軍，在無法以油畫、寫生作品作為面見領導的贈禮的情況下，於是除油畫外，還練了一手能畫老虎、竹子的水墨工夫，佐以限量的藝術微噴，作為官場上的應酬禮品。在其他當代藝術家方面，多半已轉為這些具藝術

家親簽的限量藝術品，如版畫、件數多的雕塑、文創產品……等，版畫也就理所當然的、取代過去文人的應酬畫，成為雅俗共賞的文宣推廣重要項目之一。

在明白了藝術家挑選的四大類別後，相信你也會對藝術市場的潛規則，自己所處的收藏階層有所理解，選起版畫、限量藝術品時，就會有一定的規律。

禮坊的洪易，是一般大眾的雅俗共賞；為了登堂入室，美化家居，我自己也有一張自己最喜歡的藝術家——莫迪里安尼[52]的複製畫（採美國最高級的複製工法精製而成，一萬塊台幣一張，要是不了解的人，乍看下還以為是真跡呢）。掛在客廳及主臥房，滿足家中裝飾與自己對於該藝術家的喜愛；如果再講究投資性，便可買草間彌生、村上隆的版畫作品，只要是萬中選一的精品，價格稍貴一點無傷大雅，在收藏時間累積之後，好的藝術品，終將展露其價值。當然，若您口袋夠深，重要藝術家的原作一定是高於版畫的，在眼力到達一定程度的情況下，年輕藝術家的精品，也是一個不錯的選項。

每個人除購買自己所喜愛的作品外，還必須培養挑出精品的能力，所謂挑出精品，其實也有兩個方向可以去實行。第一，是徹底了解藝術家，挑出最具代表性年代、時期、風

———

52 亞美迪歐‧莫迪里安尼（Amedeo Modigliani，一八八四年～一九二〇年），義大利藝術家、畫家和雕塑家。表現主義畫派的代表藝術家之一。

格、題材的作品，像趙無極的版畫，帶有紅色色彩、五、六〇年代時期的作品就硬是比別的要貴。第二，則是加入主觀性的喜好，透過自身的人生經驗、審美觀點，挑出一幅耐看、不容易看膩且挑不出毛病的作品，這樣一來，方能符合藝術品平均五年開始起漲的收藏年限，藉由喜愛、不易看膩，越看越喜歡，在捨不得賣的心態下，來拉長收藏的時間，作品也才會因長期的收與藏，而顯得更加珍貴。

跟隨著大畫廊購買作品，有時也是一條投資上的路子，因為在大畫廊的加持過後，藝術家在藏家圈子的能見度就遠比小畫廊要來得高，如果藝術家夠努力，申請國外展覽、雙年展、知名廣場特展，也常是大畫廊推廣藝術家的策略之一。二〇〇二年王懷慶與西班牙巴塞隆納版畫工廠合作一事，就是國內頗具實力的——大未來畫廊促成，雖然當時推出版畫時價格並不便宜（三、四千美金／張），但現在的市場價都在一萬美金以上了。

貼近市場　探尋市場裡的意外發現

從二〇〇六年開始講版畫到現在，已經過了將近七年的時間，先不論全球藝術品因金融海嘯、歐債危機所受到的衝擊，因應市場環境所作出的板塊移動。我深覺，與當年相比，

草間彌生已經是國際級大師，作品價格逐年飛漲，其版畫也是入手的好標的。

在市場增值氣氛已營造出來下，版畫、限量藝術商品已不是藝術投資上的顯學，現在名家版畫動輒一萬美金的價格，也常令想藉版畫投資的藏家感到吃不消，在收藏上，也開始出現壓力。

現在隨便一問草間彌生的版畫價格，通常都將落在二、三十萬間，大一點的還要四十多萬，已經超出限量藝術品的上限，到達另外一個境界。

草間彌生的全球性其實其來有自，早年她離鄉背井，在紐約旅居過一段不短的時間，在長時間不斷創作的過程中，逐漸奠定她在海外市場的

知名度與藏家基礎。藝術家執著於藝術創作的威力更隨著時光，反映在市場上，在日本與香港拍賣行中，草間彌生就等同於日本當代藝術的代名詞，原作引起藏家競逐，並且屢創高價，而她的限量藝術品，也在十年內，飛漲至原先十倍的漲幅之譜。

由於作品具有某種時尚感，繼村上隆之後，LV再度的找上日本藝術家，也藉由LV的加持，二〇一二年草間彌生的知名度又到達另一個全球皆知的境界，從原先的亞洲、瞬間擴展全世界，對於「市場」而言，都是一個個的利多消息。

草間彌生的限量版畫市場的發展是連日本畫商都始料未及的，但回歸到現實面，當你花一萬美金購入草間彌生的版畫後，理想的賣價將會上看四到五十萬，雖然仍舊賣得掉，但藏家承擔的風險益趨增加。此時藏家唯有期待草間彌生過逝了！如同她在紀錄片裡自己說的：「我若是走了，作品價格將會更高的。」就像日前，一代華人抽象大師——趙無極的殞落，在原作漲上了天、版畫市場一畫難求的時候，現今趙無極早年一九五〇～六〇年代的版畫，均價都跳升到一萬美金以上了。翻開世界藝術史，也唯有世界級藝術大名家如畢卡索、法蘭西斯・培根、米羅等人的限量藝術品版畫，價格才得以突破一萬美金，到二、三萬美金的境界。

今天，草間彌生的市場版畫價格的飛漲，已超前一年二拍的拍賣價格了，換言之，多

村上隆，Newday 系列三張版畫。

數的草間彌生版畫，並沒有受到拍賣市場的認可。如果此時能透過全亞洲拍賣中心的香港，用一張具代表性的版畫作品，進一步地在拍賣上創造出一個真實的價格，相信草間彌生的限量藝術品藏家群們，就會對目前追價的狀態更加篤定，同時，收藏力量也將更上層樓。如當年的常玉一樣，從油畫、水彩到素描作品，均自臺灣為起點，風行至全亞洲的拍賣市場。當藝術家陽春白雪、文武雙全、登堂入室、雅俗共賞四類俱全後，還需要市場的支持力量因緣具足，方能真正成為影響一代人審美觀念的大藝術家。

就是因為能在市場上嶄露頭角的藝術家不少，而最終能真正在美術史上留名的藝術家是這麼的鳳毛麟角，所以藏家們更應泡在市場裡，除時刻鍛鍊挑選的能力、了解誰是名家、哪個年輕藝術家具有潛力外，方能比他人更知道藝術家買進與賣出的時機，藝術品並不像有價證券一樣，有公開的資訊、價格可以供投資人查詢，也常因為資訊的

不對稱而出現了獲利的機會（藏家急需用錢低價拋售，或藏家不了解價格買貴在藝術圈裡都很稀鬆平常）。因此，為更精確掌握低價買進、高價賣出的時機點，對於有意從事藝術投資的你，貼近市場是絕對必要的動作之一。

貼近市場，有時還會有意外的收穫，村上隆為了答謝臺灣民眾對日本三一一大地震災情的熱心投入，村上隆也以一個 Newday 系列，捐出三百套簽名版畫義賣，三張一套，每一張都有村上隆親筆簽名，破天荒合售四萬五千元新台幣的秒殺價格，相較於先前一張接近三千美金的價格，根本是跳樓大拍賣、二〇一一年限量藝術品的大事，好多藏家一買就是三、五套，由於那時候我人在北京，在慢一步得知消息下還差點沒買到，幸好憑藉著與 Kaikai Kiki 畫廊的交情，為我留了那麼一套。

不然老講版畫投資，卻在這兒漏了市場訊息，同時失去了參與公益義賣的機會，那不就太遜了。

版畫投資 不該只收一套

從事這種凡買對，就會有無限想像空間的投資，有件事情要切記，就是你不能只買一

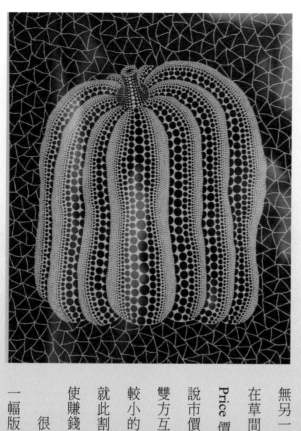

草間彌生南瓜版畫。由於與草間彌生相識甚早，除了建議周遭的朋友能以此作為投資標的外，陸潔民自身也以收藏草間版畫為樂。然而為向朋友及學生證明版畫投資也可以「小兵立大功」，他曾於先前以二倍的價格賣出黃色大南瓜版畫，在扼腕之餘，也在同一時間收藏此幅草間小黃南瓜，特此留念。

個投資標的。過去在大直買了房子、在二千美金的價格即擁有草間彌生版畫（因為韓國琴山畫廊給了一個

Jimmy's Price，所以僅限一張。）對此現實我多少有些無奈。多年來大直區房價漲翻了，雖然很高興，但

唯一擁有的資產是自己與家人們住慣的房子，自己並無另一標的可供獲利了結。所幸

在草間的版畫以十五萬的 Dealer Price 價格賣給畫廊後（也就是說市價為二十五萬），還以一個雙方互惠的優惠價，再撿了一張較小的黃南瓜掛在玄關，不然，就此割愛、揮別多年的收藏，即使賺錢，心裡也是很捨不得的。

很多算得很精的藏家，收同一幅版畫，一次沒有兩套三套他

是不收的，因為他們懂得，房地產、好酒好茶是會隨著歲月的增長而增值的，當最終存貨的獲利遠超過當時的進價後，他們就會廣邀好友，到家品嘗「免費」的老東西。也都是這個道理。

在看中哪個會漲後，一次收個二、三張，並在上漲的波段中，逐步獲利了結，賣掉賺錢的那幾套，留下的那一套，成本幾近於零，在沒有了成本之後，賣與不賣也就不是那麼重要了，遂將它「忘了」。正因為「漂亮的都嫁人了，忘記的才是你的！」拍場上往往創下波段天價的，就是這種能夠讓藏家忘了它的存在的作品。

觀察版畫市場十餘年來，「買得早」一直是我奉為版畫與限量藝術品投資的關鍵，尚若可以得到出版商和畫廊，該套版畫剛推出的結緣價，那麼這項藝術投資，就已經先成功了一半。在藝術市場上買藝術品，無論你是新舊藏家，一定會碰上所謂「價格三部曲」，這三部曲也依序分為結緣價、市場價和最後的割愛價。結緣價對於版畫而言，就是該套版畫剛推出時，出版商與畫廊欲與新入手版畫收藏家「結緣」的價格，原作亦同，在畫廊個展開幕前的「First Choice」，一定是個能讓他們VIP客戶們優先挑選的機會，且畫廊同時也會給予個感謝支持的結緣優惠價。

拿到畫廊結緣價　投資即成功一半

在結緣價市場的例子，我們可以從一樁「世紀最佳限量產品投資案」來看：二〇〇八年七月 MOTARTS 集結岳敏君（與 KAWS 跨界合作）、周春芽、周鐵海、劉野，金釹等中國五位當代藝術家，共同創作出 ART TOYS 概念，因為是僅約三十公分高的公仔形式，所以當時建議市場最好的結緣價是五萬一隻，而後 MOT/ARTS 以一萬美金即三十萬台幣的價格，限量一〇〇套推出，並給在藝術圈藏家及演藝圈具有影響力的意見領袖們，二十五萬一套的結緣價（感謝 MOT/ARTS 我也在此範圍內），此後價格一路上漲，不到一年內，即在金仕發拍賣以五十萬一套的價格拍出（當然現在就更高了），這個例子，充分的符合了我們所說的結緣價、市場價，以及割愛價的市場價格概念。

我常勸學生要常上畫廊串門子、多逛博覽會，當你跟畫廊夠熟了，自然也就不會漏掉這樣的機會。藝博會的重要性，往往是不言可喻的。在臺北藝博會一張二百五十元入場券

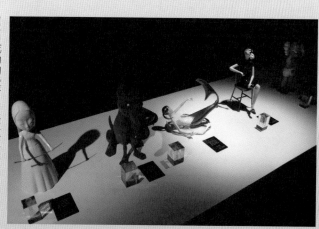

MOT 成功的發行了限量公仔（一套五件）。

的背後，耗資的金額往往高達四～五千萬元，每年一百五十家的畫廊，帶來將近三千件的藝術家作品，都是您鍛鍊眼力的最好機會。由於是第一市場，博覽會中更有許多的機會，不但首度推出的限量藝術品會在博覽會上亮相，好作品更是不會寂寞，很多現在一等一的大藏家的首件生涯收藏，都是在藝博會的初體驗裡發生的。

而當我二○○五年發現韓國 ARTSIDE、琴山畫廊，東山房集結中國 F 四＋一出版「當代藝術巨人」版畫時，就是在每年必去的韓國藝博會上，這套共十張，限量九九件，集合了岳敏君、方力鈞、王廣義、張曉剛，曾梵志五大天王，挑選中國當代大藝術家最經典的作品，一人各出兩張的形式，可說是空前絕後，時機點抓得絕妙恰當，現在這五人已經真正成為全球性的大藝術家，要再出這樣的版畫，一個是非常難以執行，而要是真的推出了，一定也會破版畫出版紀錄的天價。

在上海藝博會推出的前半年，韓國畫廊的 Dealer Price 報價是一萬美金，由於大家都是熟識很久的朋友，我便小聲的問畫廊老闆「What's Jimmy's Price？」韓國畫廊也知道，這是個回饋我每年帶團到博覽會捧場再好不過的時刻了，遂以九千美金的 Jimmy's Price，賣了兩套給我。在上海藝博會一萬兩千美金的價格，到了北京藝博會調成一萬五千，當回到了韓國藝博會時，已經到了兩萬兩千、近乎一倍的高價，當版畫越賣越少，價格就越漲越高。

張曉剛（1954～）大家庭版畫（陸潔民自藏翻拍）。張曉剛曾自述：「我的藝術感覺總是以某種『內心獨白』的方式流淌出來。『大家庭』系列的人物造像來自三個方向，一是自己家中的老照片，父母年輕時的形象跟自己與其他家族成員形象之間的某種相似關係，如一縷無形的絲線牽動了心底對於『血緣』這個意識的顫動；二是西方繪畫透視法的影響；三是老照片中每個人物的衣著服飾單調的雷同性，加強了一致化的視覺。」極其微妙地捕捉到中國文革時期帶來的家族創傷。

「很好玩，又看到這套了，又見面了。」我與這套「當代藝術巨人」的版畫間，也真是有緣，在二〇〇七年金仕發與中誠的拍賣會場上，我還以拍賣官的身分，親自拍賣過九九套版畫中的兩套。起拍價五十萬、五二、五五、五八、六十、六二、六五、六八、七十，七二、七五、八十……兩套都是以一百萬的價格落槌，加上手續費一一二萬台幣（相當於三萬七千美金）。

在拍賣會上，只要有兩個人同時想要，那作品就可能創下新高，這種藝術投資的最佳時刻，藏家又怎麼能夠錯過呢，一生中只要有一次遇上的機會，真的是會深覺藝術，是那麼美好的一件事。

十二年投資，價格尾數添個〇

二〇〇一年，草間彌生應皇冠出版社之邀，來台進行她一本較為煽情的小說《克里斯多夫男娼窟》的新書發表會行程，但一個當代藝術大師來台僅進行簽書會不免有些單調，於是，皇冠出版社負責人平鑫濤，遂假皇冠藝術中心，舉辦草間彌生版畫展暨中文版新書發表會。同時於現場展出她的二十四張版畫作品。

由於一九九八年臺北藝博會，與草間彌生有過一面之緣，為答謝藝術大師當年的支持，我也像個小粉絲一樣，到了現場排隊買書，等著藝術家幫他簽名。同時，我也在現場遇到了藝術家雜誌的特派攝影——陳明聰先生，該位攝影由於與我熟識，在拍照之餘，也動起收藏草間彌生版畫的念頭。

「行啊！明聰，挑一張你最喜歡的。」最後他以新台幣兩萬四千元（約半個月的薪水）挑了張草間彌生的版畫。

「這張名こんにちは（Hello）的版畫可說挑得真好，不但有南瓜、花草，南瓜中間還有個打開窗的小公主，可說是涵蓋了藝術家所有的繪畫語言。」在藝術圈工作的人，在藝術品每日的耳濡目染下，眼力就是要比尋常收藏家高出一截，選得可真是好。

在二〇〇一年後，由於版畫還未如今日般，躍升至市場投資主要項目，有很長一陣子，別說是草間彌生了，市場中版畫的價格都不見起色，陳明聰也有好幾次，僅想拿回本錢就好，將掛在攝影棚裡的作品變賣換現。但在很多朋友，或來到攝影棚的客人，第一眼都會

草間彌生的版畫 Hello。

看到他牆上的草間彌生，因為藝術品與他多聊兩句，因而引發過無數次的社交話題，所以也就慢慢的忘了版畫的價格，就一直掛在那了。

「你現在這張作品，應該可以加個○了。」去年，在ＬＶ的加持過後，草間彌生系列作品因而暴漲，有次我到他那裡喝茶，遂告知攝影家這個消息，在購藏十餘年後，陳明聰以二十四萬的價格賣掉草間彌生的版畫，現在已經漲到約三十多萬了。一位從未買過藝術品的人，就這樣因為名家的版畫，上了藝術投資中最美好的一課，除了賺到了十倍的金額，一張好的藝術品，也為他的社交、居家環境、老茶收藏、子女的教養上，帶來了無比關於「美」的影響。

上述例子，我們可以說都過去了，近一兩年，因為限量藝術品的確值得投資，有其市場價值存在，漸漸的引起藏家們的重視，而在知道的人一多、眾人皆有興趣的情況下，畫廊的發售訂價與結緣價都較過往高出許多。

隨著民眾富起來的過程，大陸藝術市場逐步蓬勃發展，因而與我交流過的，像是百雅軒李大均、今日美術館張子康、藝術北京董夢陽，這些版畫發行的後起之秀，一張版畫的起價都是七萬人民幣起跳，因為大陸藝術市場人口基數太大，授權費與簽名費都隨著藝術家的知名度水漲船高，相較起韓國的一萬二美金一套，可說是天差地別。就算有所謂

如何當個獨立畫商？

立畫商？

「22Ｋ怎麼了，藝術市場裡好幾個22Ｋ等著你賺！」

我也奉勸當下的年輕人，不要對社會的22Ｋ起薪感到無奈，由於版畫等限量藝術品的單價低，當門檻降低了，年輕人除進入藝術市場怡情

Jimmy's Price 五萬一張的結緣價，別說是一套了，就連收個一張都會感到吃力，更不用說介紹給同學們了。可見限量藝術品的「成本」，還是收藏上最重要的關鍵。

由於網際網路的發達，上網查價成為收藏家收藏藝術品前必作的功課之一，過去，畫廊可以說油畫（或其他媒材的架上藝術），頂多是同一個系列，但每件作品間一定會有所差異，也因此是每件都是「獨一無二的」。但版畫與限量藝術品的概念與油畫不同，由於每件都是相同的作品（唯編號不同），比價就變得十分重要了，就算目前草間彌生的南瓜市價都是二～四十萬，但只要你夠貼近市場，勤跑勤問，或許也能在某間投緣的畫廊、遇見一個急需周轉的收藏家，讓你以低於市價的價格買進，當然，也可以避免被開高價的畫廊當成即將入口的肥羊，買到一個高於均價「貴」的價格，你的努力，將能化為回報，在全由畫廊做莊的市場生態中，找回一點屬於自己的主控權，這也是投資限量藝術品的有趣之處。

養性、提升自己美的品味外，也能透過熟知網際網路的「優勢」，隨手賺一點零花錢。當你不辭辛勞的勤跑畫廊，在多看東西、建立人脈關係後，將有助於你看清市場上的明星，或是正在發展的年輕藝術家。

「當代」藝術的真義，是屬於活在當下的每一個人的，可能畫廊老闆有他過去的實戰經驗，但在藝術轉向動漫、插畫風格、攝影、錄像等新藝術崛起後，你將會比畫廊老闆們更瞭解這些與你一同成長的元素。

LV與草間彌生合作的前後，版畫在畫廊的訂價前後平均上漲四十％，如果你又是常買精品的人，或妳正是LV公司裡的成員、精品櫃上的櫃姐，在市場上確定消息前，到畫廊買上一張草間二十萬的版畫作品，一年不到的時間內，就算是賣回去給畫廊好了，一定也有超過三十％的淨利，六萬元的淨利，就是你22Ｋ三個月的薪水。倘若一年有三次這樣的機會，將能多領上大半年的薪水，日子就會比一般同儕、同年齡層的年輕人，要好過許多了。

飯店型的藝博會，是剛進入藝術圈，有心作藝術投資的新進藏家，很好的一個開端，由於反映熱烈，臺灣地區也從幾年前的僅臺北地區，

擴大到台中、台南都會定期舉辦飯店藝博會，今年也首度於高雄舉辦。又由於飯店博覽會多以 Young Art（年輕藝術家）、中小型、買得起的藝術品主題作為主要廣宣號召，在藝博會裡，新進藏家也能用幾萬塊，挑到自己心目中「好」的藝術品。

在飯店藝博會中，草間彌生、奈良美智的版畫當然是每年絕不可少的，也往往會有年輕藝術家精緻素描，或小型油畫作品，訂價都在二萬台幣左右，如果你有眼光挑到質優量精的好作品，過幾年要翻倍賣掉，都不會是件難事，如果有碰到關於名家的「特殊發現」，賺的還將不只這個數字。

同時，由於飯店藝博會同時將有超過數十家的畫廊參展，你也可以藉機觀察市場上的人氣指標、默默觀察市場上藝術家的動態、藏家的買氣，什麼作品賣得好、什麼作品乏人問津，這樣，才有複製過往成功的可能（如在 MOT/ARTS 買進他們的限量藝術作品，或關注各大頂尖名牌未來將與哪個藝術家合作），都將成為逛博覽會、買進藝術品外的觀察重點。

量力而為 享受限量藝術品當代樂趣

「學習去做一個成功的藝術品獨立畫商（Independent Art Dealer）的過程，會是非常好玩的一件事。」在一個買賣可能賺到你三個月薪水的情況下，年輕人將不會為22K與金錢所苦惱。況且，藝術市場沒有僥倖，如果今天隨便買一個藝術品，就三年五年的期待漲價，這與投資股票、不動產一樣，都是一種「賭」。但如果你能做到低買高賣，克服藝術市場的每一個不確定性因素，掙到的每一分錢將都會是實紮紮的，合法、且正正當當的。

在不投機取巧的情況下，向你買作品的那個藏家，也會因此而感激你。

就如同我在「當代藝術巨人」版畫拍上百萬之後，以八十五萬的價格向韓國畫廊「調」了兩套，不但滿足了來拜託我的收藏家，同時他們也會心存感激，感激什麼呢，就是你讓他低於市價，買到了一件好作品。雖然近年來當代藝術進入調整期，但五位當代天王級藝術家一人二張、十張一套的當代藝術巨人價格仍為一套一百萬台幣，就以單張十萬的均價來說，依然在合理的價格範圍之內。

任何喜愛藝術品的朋友，都不應該錯過這個老天賜予的紅包機會。在我的學生當中，也有幾位因長年的耳濡目染，正以獨立畫商名義在藝術市場上「學以致用」。很開心看到

他們能享受到我當年在美國的樂趣，同時感受藝術品帶來的喜悅與富足。

若真的要說投資，我會建議有意進入的藏家，若是口袋夠深，到市場上認真的挑選一張趙無極的早期原作油畫精品。

但對於限量藝術品，這種閒錢中的閒錢所帶來的樂趣，我則稱之為因喜好藝術品，無法抗拒，老天爺注定要你賺到的「零花錢」。小藏家們，也能在自己買與賣的過程中，提升市場常識、藝術知識，累積見識，在不斷複製成功經驗，累積第一桶金的過程裡，深知市場的「眉角」。但我也要奉勸各位有意從事個人畫商的同學們，在浩瀚的藝術市場裡，應該學的還有很多，跟征戰沙場多年的畫商相比，都仍只是小巫見大巫的階段，在這樣的前提下，都有可能因一時的走神、判斷錯誤，導致被市場所套住，因此，也不要輕易的因為一時的想法、意氣用事，做出過於超出自己能力範圍的決定，量力而為，步步為營，仍是新進藏家必須時刻注意的一個要項。

村上隆版畫。

投資路上，「不貪」才會成功

再者，由於獨立畫商不須負擔畫廊營運的沉重成本，所以「不貪」將成為一個獨立畫商是否成功的關鍵，如果賣得太狠，將不能為收藏家所諒解，失去累積大量人脈的機會。

就過往美國的獨立畫商經驗來看，要是畫廊的實售價為訂價的九折，那獨立畫商理想的成交價格，就會是訂價的七折（臺灣則為八折）。除非市場缺貨非常嚴重，不然在為了保護名聲的前提下，聰明的獨立畫商將「Never take the last dollar」永遠給人留一塊錢。在賣任何東西前，我也會在市場上詢價，以不貪的合理價格，作為銷售作品的最高指導原則。貪，不是不好，但在 Burn all the bridge 的情形下，路將會越走越窄，在每一次銷售的過程中，失去一個個朋友，這絕對是所有人不樂見的。

在知識、常識、見識平衡發展，在量力而為之下，配合一顆不貪的心，絕不賣假藥。才能在限量藝術品的世界，盡情享受當代藝術所帶來的樂趣。最後，我與任何想從事藝術投資、獨立畫商的莘莘後進們共勉，希望眾人皆能在藝術的路途上發掘這令人難以割捨、忘懷的限量藝術品投資樂趣。

第十二章

飛雲齋裡的大千世界——談古董收藏

僅是為了滿足自己，無論是撿拾沙灘上的貝殼，或是在舊光華商場的地攤上尋寶，收藏中國各地自四方匯聚而來的古代神像、文房四寶的器皿、人俑，我都是用同一種心態：即收集自身喜好的物品，來看待它們，並在非關投資、樂趣橫生的當下，享受其中的樂趣。

古董、古董，是後世流傳的通俗用法，但事實上，古董的古字應為「骨董」，而不是現行的「古董」。若我們將骨董二字剖析來看，「骨」，代表著人類的精華，當肉體爛了，骨頭尚仍留存著。此肉腐骨存的情況，也印證了時間的積累，因時間經過所產生的變化，因此古人以「骨」來形容自古流傳的智慧結晶。「董」便是人們接觸到這些與歷史文化具有關聯的結晶時，一個學習了解的過程，而就在這樣的過程中，收藏家們將會經歷並且衍生出各種如冒險、尋找、學習、研究、收藏、撿漏、獲利的心路歷程，並在與歷史文化高度連結的精神層面裡，進而享受到了解古董的樂趣。

非關投資　收藏古物樂趣橫生

雖然已經不復記憶，但母親在看到我這麼喜歡經年累月的老東西，也曾笑著回憶著說，小時候的我在河邊撿到一塊看似美麗的石頭，都能在手上把玩個兩三個月。而我這樣手上總想「抓件東西」、與生俱來的「把玩」需求，似乎也隨著童年仰望著老爺，他那不停扳著的翠玉戒指、核桃殼，源自滿族八旗的老習慣，一路蘊藏傳承在我的血脈裡。

終於，在一九九六～七年回台之際，受到邱秉恆老師的影響，我敲開了古董收藏的大門，在將近二十年收老神像、逛古董店的歲月裡，喚醒了深藏於自身內心深處的老靈魂。

由於自己不是什麼了不得的古董收藏家，只是想追求把玩的心態，我的身上總是配戴著一兩個掛件、小玩意兒，有人認為是美觀兼裝飾需求，但掛著這些玉石的原因其實是為了自己把玩方便，隨時

能「盤」上那麼一下，滿足自小喜好的把玩需求罷了。

「收藏」是非常快樂的，我的收藏品中不僅限於當代藝術與古董範圍，還有很多看似不值錢的小玩意。例如每一年與孩子出遊東南亞島國的一趟趟旅行、在沙灘上海邊戲水的旅途中，我們一起撿回的形狀特殊的貝殼，家中有精挑細選後留下的一大盒貝殼，被我視為無價之寶，因為每一顆都帶有我們溫馨的回憶。（但近幾年來寄居蟹的房子越來越少，為了保護我們的環境，也已經不再撿貝殼了。）

我還在澎湖吉貝沙尾撿到一個古碗碎片，因為沉入海底多年，上面還留存著珊瑚生長的痕跡，就這樣經年累月後，才被一波波的海浪帶上沙灘。由其上的畫風看來，像極了明代的青瓷，這個他人看似垃圾的破碗殘件，當被外島沙灘上的我們發現時，那種興奮感是無法形容的。

從這殘件上，可以想像可能是商船遭遇船難傾覆到海底的瓷器碎片，經過海浪磨平了稜角，已經毫無扎手的觸感，在撫摸著圓潤邊緣的同時，也帶著人們見證了過往的歷史。

而這樣與孩子共同發現、冒險、尋找、挑選、認識、學習、研究，培養審美觀的過程就是一種人生樂趣，而這樣的樂趣恰巧與古董收藏，有著異曲同工之妙。

僅是為了滿足自己，無論是撿拾沙灘上的貝殼，或是在舊光華商場的地攤上尋寶，收

上　在吉貝沙尾撿到的古碗破瓷片，引發了陸
　　潔民收藏殘片的靈感。

下　在歷次旅行中，帶著兒子怡強撿回的形狀
　　特殊貝殼，雖不貴重，卻也是陸潔民溫馨
　　的回憶。

藏中國各地自四方匯聚而來的古代神像、文房四寶的器皿、人俑，我都是用同一種心態：即收集自身喜好的物品，來看待它們，並在非關投資、樂趣橫生的當下，享受其中的樂趣。

在我的佛像收藏中，最遠可追溯到遼宋的佛像。現在看來完整、乾燥，且充滿老木頭的氣息，一開始在地攤上尋得的時候，多數神像均布滿灰土，既有的木頭光澤、原漆的優雅質感，更被後代一層層加上的俗色厚漆所掩蓋。每一尊佛像，都得經過我辛勤的整理，在水桶中多次的浸泡、刷洗、除蟲，有的甚至要用小刀刮掉多餘的漆、沾黏著歷經歲月風霜的土塊，才得以呈現它們原先優美的風貌。有的佛像購買時就帶著後人為求品項完整擅自加上的石膏、黏接上的木頭，再上個漆，看似完美，等整理完才發現它原來是斷手殘腳的，也是常事，算是繳學費學到的功課（但有時殘件也會展現其殘破之美）。陸陸續續，我家中也多了一百多尊的木雕神像。

遼代坐佛，陸潔民收藏。

專家帶路 倚重專業拍場是必要之務

俗話說得好：「不會看貨請人看，不會看人死一半」，這句話就是在講專家帶路的重要性，而古董，便是這麼一個需要專家帶路的特殊收藏領域。初期的我，也是因為有邱秉恆老師這麼樣出色的一位古董帶路人，使我得以在初期的收藏上安然無虞，可以專心致志的，收集自己所喜愛的老東西。

除了找帶路人，口袋有一定深度的收藏家，更可以透過拍賣公司的專家們，避開一些古董造假的陷阱。這也是大藏家們往往鎖定蘇富比、佳士得等大拍賣公司拍賣畫冊封面，或是專拍的推薦藏品的緣故，就此可盡量減少買到錯的東西的風險。這些大老闆們往往也善用自己閱人無數的才能，從拍賣公司的專家團隊中，挑選出一個態度最為誠懇的業務專員，作為古董投資上的顧問，雖然前期花費不少，但因為決定都是正確且不躁進的情況下，爾後也將帶來豐厚的報酬。

在歷經了漫長的歲月，臺灣在今年也增加了幾家屬於本土行號的古董拍賣公司，值得藏家們上門討教。但對於口袋不夠深，純粹想玩古董的新進藏家們，我也以自身的經驗，給大家一些建議。

「寧買錯，不買貴」的古董入門原則

一開始初入門學習時，藏家們應該抱持著「寧買錯，不買貴」的心態，來進行古董收藏的學習與研究。由於古董市場實在太大了，在集結了中國五千年的博大精深文化中，古物蘊含的學問又有如無疆的瀚海。因此對於剛入門、欲在古董市場學習的藏家們，我建議從易於辨別真假、新舊，價格卻又得宜的雜項等簡易藏品入手，如同收藏當代藝術作品由名家版畫開始般，由淺入深。在浸淫市場久了，鍛鍊出集十來件不買，僅投注於一件具未來性藏品的慧眼與功力後，才得以真正進入到「寧買貴，不買錯」的收藏境界。

當然，在面對大收藏家的精彩銅器、古玉、鎏金佛收藏時，我也總是以羨慕的心情，觀賞景仰著面前一擲千金得來的古物。但我認為，古董收藏不應該都是高高在上的，縱使他人擁有著媲美國寶的偉大收藏，也不能改變我愛好、把玩古物的精神狀態，就像帶著孩子在沙灘上撿貝殼一樣，雖然一路上沒有什麼了不得、動輒千金的大收藏品，但只要憑藉著一份對古董的喜好與熱忱，到達了研究古董、了解古董的精神層面，每個人都可以成為一個優秀的古董收藏家，享受著古玩的樂趣。

小收藏——

東西找人，
而不是人找
東西：我的
飛雲齋香爐

認識我的人都知道，我的「飛雲齋」堂號，是

源自於一個斷腿殘缺的明代香爐，我收到這個

香爐的過程也很奇妙，當初因為這個香爐身

上有傷，也許是因戰亂而出現的刀痕，又有

著銅箍圈著鋸平的香爐的腿，在每位收藏家

均想要個完整品項藏品心態下，這個「到代」

的明朝香爐，總是乏人問津。但這樣一個品相

端正，具有自然老態的香爐，在我幾個月出入

那家古董店的時光裡，卻總是會讓我為其停駐，且

不停的吸引著我的目光。

雖然當時的我對香爐不甚了解，但就對於古物粗淺的知識告訴我，可

從自香爐內側所產生的自然銅綠變化，來判斷香爐的年代。而此香爐

由於具備著難得的老舊熟韻，其年份應該是到達明代無誤了，將其上

手翻過來一看，香爐底部卻不是意料中的「明宣德款」，而是主人自

己訂製的私家款「飛雲齋」三字。再細細探究香爐上下方，為求比例

明代香爐，底部落款「飛雲齋」，
陸潔民堂號即因此香爐而取。

對稱、器型完整的而特別請工匠打造的銅箍，可得知原主人對它的愛惜，由銅箍的對稱設計，也能看出主人本身具有一定的美學修養，才能將此眾人看似殘件的香爐修正，以求趨近完美。

再用心一想，「飛雲齋」蘊藏的寓意，不正代表我個人的際遇？「飛」所意含的驛馬星動，一直以來未曾在我生命中抹去，從自小跟隨著老爺姥姥搬家、台美兩地奔波，電子工程師乃至半路出家進入藝術領域的歷程，現在依然是跟著各大畫廊、博覽會、藝術家的行程飛遍全球。「雲」的變化無窮，則代表我人生的變化莫測，雖然已長久浸淫於藝術市場中了，但角色與身分仍舊在拍賣官、客座教授、電台主持人，乃至藝術講師的領域中，因接受到的各個「任務」種類不同而轉換。「齋」雖然乍看下是個名詞，但卻具有人生修行的意思，也符合我於藝術上終生學習的信念。「飛雲齋」不但呼應了我的人生，更讓我衍生出想要擁有它的念頭。

很奇妙的，人會隨著一段段時間的收藏，自然建立起一套與他人不同

端正心態　收藏尤忌操之過急

在「寧買錯，不買貴」的前提下，古董市場的新進收藏家應先將「急欲收藏、買進件什麼來玩玩」的心情平靜下來。投資最忌急躁，在摒除了大型器物後，也應從簡單的東西開始，慢慢的去尋求古董箇中的樂趣，並從中學習。

雖然現在宋瓷、小茶杯、小碗與我收藏上最鍾愛的木頭神像，都因市場熱度增加，價格水漲船高，但在十幾年前我剛開始「玩」古董的時候，因為重量級藏家並不關注，這些

的收藏系統，像是時間與命運的巧妙安排，會碰到、買進這些什麼東西，都像是它在那邊等著你似的。所以我常說「古董市場是東西找人，不是人找東西」。而這件這麼符合我信念的香爐，就這樣落在了我的眼前，不但一眼就非常喜愛，更讓人深深覺得，這就是一個專屬於自己的香爐。雖然不是什麼高價的寶貝，但一個飽經滄桑、斷腿的明代香爐，卻就此奠定了我「飛雲齋」的堂號，與成為我一生鍾愛、絕不出讓的藝術收藏，這便是古董收藏的樂趣所在。

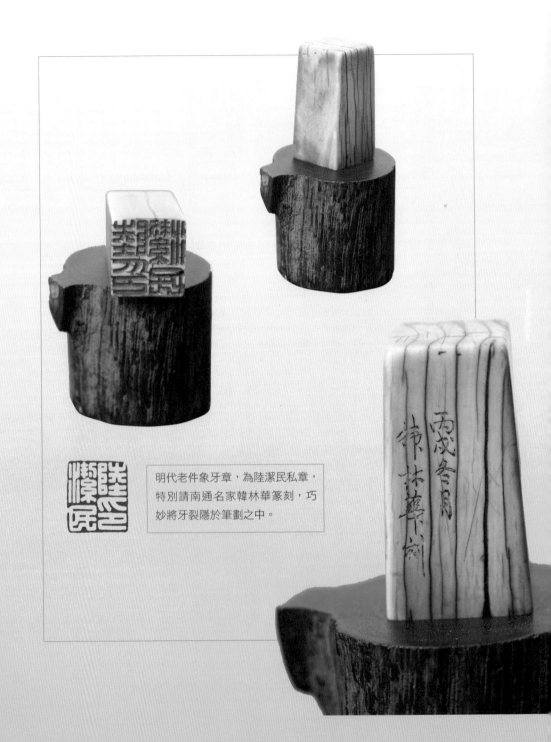

明代老件象牙章，為陸潔民私章，
特別請南通名家韓林華篆刻，巧
妙將牙裂隱於筆劃之中。

都是幾千塊一件便可入手，對個人經濟不會產生壓力的精緻小品。對於一個漂亮石頭都能在手上搓摸個把月的我來說，當手上的物品換成這些具歷史年代的古物時，那種感覺與其傳來的精神能量是截然不同的。

當平靜了心情後，入門藏家們應先從價格平實的「簡易藏品」入手，無論任何投資，經濟的承受力是很重要的，要是受到壓力的驅使，人就很有可能走上歪路。在漫漫的古董收藏路途中，你不可能期待自己總是走運，永遠買到對、且隨時間增值的東西，更不要因為貪小便宜，騙自己它們具有高額的投資價值，進而買入假東西，與高仿真的仿古劣品，當你因為貪念，而真的接觸了這些假的物品，也將就此失去了玩古董的意義與樂趣。

在此同時，永遠要記得「小兵也能立下戰功」，千萬不要認為越貴的東西，就越有投資的價值。對於收藏家而言，家中放著假古董被往來眼尖賓客識穿，也是件滿糗的事。買錯並不可恥，將錯的東西留存下來，是將其視為隨時能提醒自己的一個教訓，而不是用自我催眠的方式，認為它有一天還能再賣出一個更高的價錢。更不要因為有這樣的念頭，再將這件東西拿出去騙別人，這些都是新進藏家必須銘記於心的要項。

為求得一段讓藏家可以緩慢學習的機會，要提醒大家切勿操之過急，同時必須克服人類最大的敵人：貪念，才不至於在衝動之下掉入古董商人的算計，或是市場上的陷阱。

今天，無論你是個大收藏家或剛入門的藏家，都必須認清古董收藏是條漫長學習與研究的過程。在這段收藏歲月中，買貴或買到錯的東西是必然的，別因此打擊到收藏的信心，收藏家反倒要將犯下的錯誤引以為鑑。不但每次的購藏，都是經過深思熟慮、花在刀口上的消費，更要將買錯東西所引發的深刻的痛，轉化為深入研究與學習的動機。從被暱稱古玩的簡易藏品開始，就是我凝聚過往市場所學經驗，配合上民眾只要量力而為就能支持古董喜好的經濟能力考量下，所精心推薦的一條古董收藏之路。

定心研究 由「簡易藏品」入手

所謂的「簡易藏品」，就是指年代、老態比較容易辨認的古董。在古董的領域中，瓷器、銅器，玉器不但品項偏大、具有昂貴的價格，在入手之前，也需要進行深入的研究，新進藏家若一開始就朝這領域下手，很可能因為「一件」大銅器的判斷錯誤，一次閃失就讓你失去所有信心，就此斷送滿腔對於古董收藏的熱忱與興趣。

反之，木雕神像、竹雕筆筒，石雕硯台因投機客們不太碰，導致價格長期被低估的情況下，在經濟力有限的現實中，是較為容易入手的品項，而且其材質老態易於判斷與鑑定，

明至清的木竹雕、螺鈿筆筒老件，是較為
容易入手的品項。

也是我極力推薦的主因。

一件簡易藏品是新品作舊或是件歷經歲月風霜的老材料，是比較容易分辨的。就拿木頭神像來說，只要任何對於木頭有所認識的人，在拿起木雕的同時，在輕重上便能了解一二。老木頭因為受到幾百，甚至上千年的歲月，裡面的木質部都已呈現「鬆散」的蜂窩狀，質量不若新木頭的紮實，若是一件老東西，當你拿起來時也絕對不會出現一種重手之感。但也還是有例外，如「硬木」的材料就另別論。

除了重量，當你將老木頭拿近鼻子一聞，便會有如置身於京都清水寺之中，周遭充斥著老木頭建材，呈現一種「到代」的味道。

在細部觀察的面項上，更可看出老木頭的顏色變化、佛像身上顏料如漆的斑駁感覺，木頭刻工經過歲月土咬、白蟻蟲蛀、碰撞與風霜，都是新品難以仿造的自然老態。其細緻雕琢的法相手勢衣紋，到代的雕工風格也是觀察研究的重點。

筆筒

大約出現於宋朝,很快就普遍成為文房必備用具之一。筆筒多半為圓筒狀,除了看筆筒本身的材質之外,最重要的就是雕工,竹雕與漆器的價格甚至高於木雕筆筒。明清兩代筆筒盛行,材質多樣,竹器為多、瓷器次之。(編按)

上　清奇竹雕筆筒:其上刻
　　有桃花源記。
下　明紫檀香插。

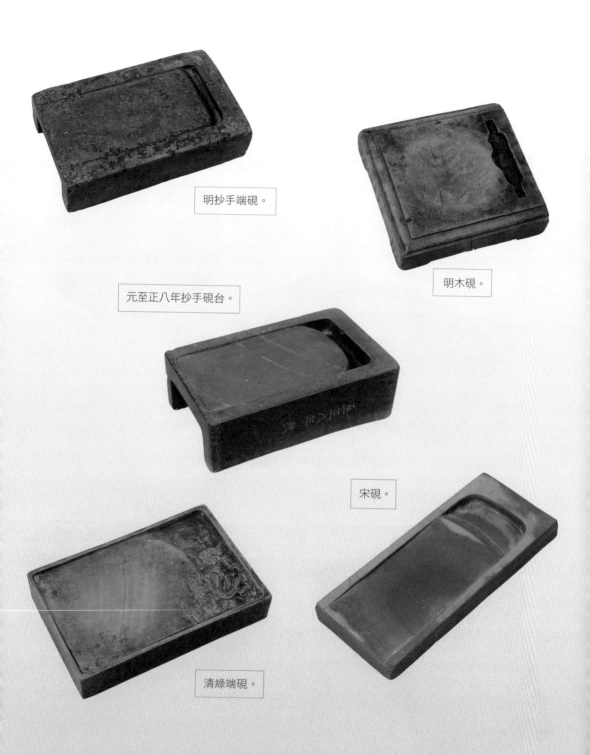

明抄手端硯。

明木硯。

元至正八年抄手硯台。

宋硯。

清綠端硯。

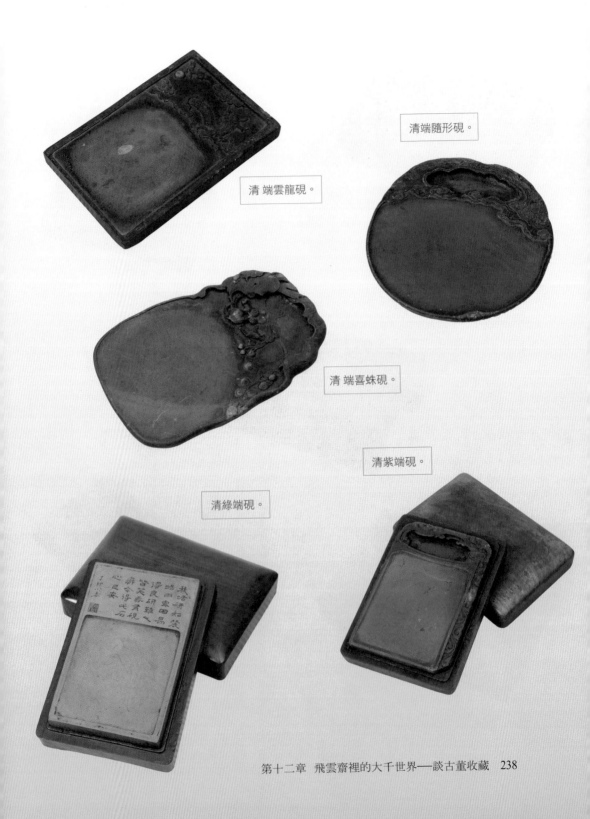

清 端雲龍硯。

清端隨形硯。

清 端喜蛛硯。

清紫端硯。

清綠端硯。

透過文房四寶 體現古代文人生活情趣

竹子就更不用說了，其越久顏色越深特性，包漿經由長時間文人的使用撫摸下就會越好，且外表更會泛起暗紅色的光澤，呈現種熟皮殼的姿態。當然泡了黃酒做舊就不會那麼自然。石頭、硯台的形制、雕工，也不難辨認。文房四寶，不但易於辨認年代，值得收藏家把玩，其中多數帶有吉祥意涵的隱喻，更可藉此體會當時文人生活的意境，這也不啻為古董獨有的收藏樂趣。

當你買了這些小東西後，也要循著從前古人的路子，把玩、研究，並且不時加以整理。

前面簡述過老神像買來時所呈現的囧態，也須經過收藏家們極其用心的整理，才能使其散發出過去原有的光采。

像是我最得意的一尊明代玄天上帝神像的收藏，剛從古董店裡買來時，身上是布滿一層層生漆的。以木頭神像而言，大約五到六十年便要重新漆上一層，以防止木頭的表面斑駁腐朽，也因為後人有供奉的需求，所以需要將外表翻修得更加新穎精神。所以你想想，一個存在歷史可追溯到明朝的木頭神像，他身上將會有多少層後人加上的漆啊。同時，因為後世的民間工匠功力不一，身上的新漆多半是不符合美學的，所以當收到這些木頭神像

時，身為收藏家的我們，都會在第一時間，試圖還原其最初的風華。

對於整理木頭神像的作法通常不外乎是放到水桶裡泡水，大量的清水能洗去木頭裡的雜質，也有助於表層新漆的剝落，但對於不易剝落的陳年頑漆，便要趁著水尚未乾透前，手持鋒利的雕刻刀，耐心且細心的整理。如一尊約三十公分高的玄天，也花去我一個月的整理時間。

在整理的過程中，收藏家除小心翼翼地雕去新漆，更要注意別去除了原有的底漆，雖然其因為年代久遠而斑駁的十分嚴重，甚至可看出過往保護神像不受蟲蛀的批麻（鋪上織品）掛灰（上石膏）的痕跡，但這也才符合原先整理的本意——使得這些神像回到該年份原有的雕工與漆藝，並在神像回到原本的模樣後，收藏家們得以從藝術欣賞的角度，感受木頭神像的精神力量，同時更能看到材料的老化與老態，以利進一步辨認出此古物的年代與歷史。

這個他人眼中的繁瑣過程，卻讓我與不少收藏家均沉醉其中，你說生活怎麼會無聊呢？只要一得空，我可以整晚耗在這些老神像身上，從中得到不少樂趣和見識。漸漸的，便可依當時佛像流行的面孔、

陸潔民的老佛像買來必定得先去掉後人代代加上的劣漆。還佛像莊嚴優雅的木質原貌。

明 玄天上帝。

陸潔民愛不釋手的老神像古董收藏之部份。

衣紋等雕刻手法，間接判斷神像製成的年份。當打開層層的新漆，發現神像的鼻子還是原本模樣，並未被墊高、因年代風化蟲咬而損壞時，是多麼令人喜不自勝！

邱秉恆老師家中也有一件木頭神像，在整理的過程中，發現神像的頭是後人用石膏加上去的，雖然是件殘件，但當它兀自放在室內的某一個角落時，發現即使是缺了頭的神像也能感染周遭氛圍，散發出一股寧靜的精神力量。觀賞者也能從這些神像身上歲月斑駁的

痕跡，感受到殘缺之美。

老舊熟韻　古董收藏的四大要件

古董收藏上，要在此傳達給大家的，還有「老」「舊」「熟」「韻」的四字箴言。四個字代表了四大類別，分別代表了老材料、老變化；舊的雕工、舊的時代風格；因時間產生了自然變化加諸其上為「熟」；當時的雕工加乘上自然老化的老態，是否能有精神能量進而打動人心，謂之「韻」。

就是因為老舊熟韻，具經驗的收藏家往往一眼，就能辨別唐、宋、元、明、清神像的各自風格。在按朝代、年份一字排開時，將更會清楚得多。

由於各朝年代流行風格的不同，像是唐代神像衣著袒露、帶有印度

大明天順年送子觀音。

風，宋代神像的特色是簡單樸質、雕工細緻優雅、神色安詳，遼金元代和宋代的最大差別，就是身上的配件多了，雕工粗獷一些，往下看到明朝，又恢復了原先的文人氣息，瓔珞繁複，若收藏家收到刻有年款字樣的佛像就更為難得，我就收到過一尊刻有「大明天順」年款的送子觀音。不但可以證明是標準的明朝年份，其稀有性將使得古物更具價值。

明朝神像的特色尚有立體的飄帶、觀音的臉部表情也漸從早期的男性、中性漸轉為女性化的嫵媚，頭上開始披有觀音兜；清朝由於工藝進步，神像的細節繁複，從冠冕、髮髻、手勢、雲座、甚至鞋子的細節，都交代得非常清楚。在大清乾隆年間，「滿工」、強調工藝，其雕工更可說是精雕細琢，絲毫不輸現代。

古董收藏就是這樣，當你收得多了，再回頭一看時，這些古物便會自己開始說話了。

「寧買貴，不買錯」在精不在多的進階投資境界

在經過寧買貴，不買錯，運用閒錢中的閒錢度過簡易藏品的收藏入門過程之後，倘若這些古玩興趣真的可以引領你細心研究，不辭辛勞的奔波在古董市場；在經過漫長的學習過程，具備古董的知識、常識、見識後，你也終將進入到另一種「寧買貴，不買錯」，由

漢 陶俑頭像。

宋 仕女木俑。

明 火神。

火神
民間傳說的火神或為祝融，或為糜竺，
每年農曆四月八日為火神誕辰。（編按）

明 木雕天、地、水三官大帝。

明 彌勒佛。

清 關公。

魁星

魁星（舊稱奎星）為北斗七星的第一到第四顆星，這四顆星排列成勺狀，傳統信仰將魁星
視為掌管功名科舉之神。多半右手執朱筆、左手持金元寶，作右腳踏鰲魚、左腳踢斗之狀。
民前的書院在開課前都要祭拜魁星。（編按）

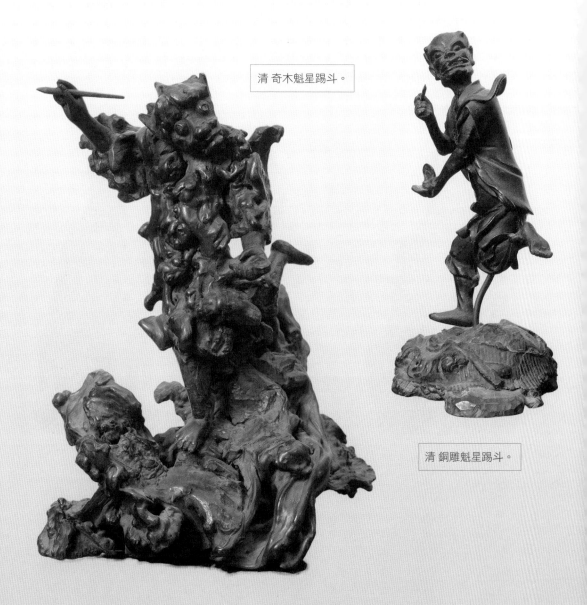

清 奇木魁星踢斗。

清 銅雕魁星踢斗。

觀音

觀音像始於魏晉南北朝，如山西的雲岡石窟中就有觀音像。早年的觀音即是菩薩，為男性
形象，頭上有髻，著緊身長袍，面容莊嚴慈悲，頭頂放圓光，頭上有天冠，手臂上有瓔珞，
手中有淨瓶，赤足立於蓮花座上。盛唐之後，越發服飾華美、顏色鮮豔、面容身形女性化，
更有千手千眼的姿態出現。

宋元之間，觀音像的風格趨向自由恬適，由立姿發展出坐姿，由結跏趺坐而屈腿半跏、甚
至半躺半臥。其形貌已經完全脫離西域印度的影響，呈現漢人衣冠。兩宋之後，流行送子
觀音，懷中有小兒，常以流水樹木為陪襯。或有配劍觀音、魚籃觀音等不同造型。（編按）

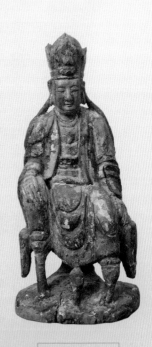

明 木雕觀音。　　　　　　　元 木雕觀音。　　　　　　　宋 木雕觀音。

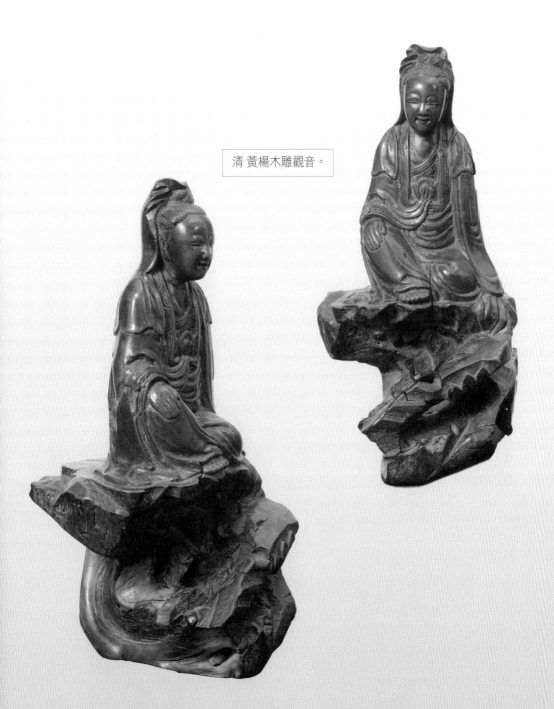

清 黃楊木雕觀音。

收藏轉為帶有投資性質的境界。

在此，我不得不承認，專家們都有同樣的看法，無論藝術或古董投資，都是「在精不在多」。古董投資上，絕對不是以量制勝的。有時集數十件雜品，都絕對比不上一件精品未來的增值空間，在買喜歡東西的收藏過後，轉為專注於一件投資性精品，對每個收藏家而言，是絕對必要的提升。

將時間點拉回現在，由於近年大陸新富崛起「一個富起來的國家必定買回他們的歷史與文化」，這是藝術投資的黃金定律，因此，富起來的中國給了藏家們一個很大的想像空間。古董雜項的價格也隨著拍賣的熱度漸增，而面臨全面性的提高。二〇一三年三月才發生一件新聞：紐約一戶人家在教會的義賣會中以三美元買到的一只宋代定窯瓷碗，竟然是真品。在預估價二〇～三〇萬美元的情況下，在紐約蘇比以超過低預估價十倍的二二二・五萬美元售出，可說是宋瓷收藏市場點火的一個訊號。這一類的新聞，在在都成為推升古董市場的價格的原動力，導致原先僅三、五千台幣的一個宋瓷小碗，現在要價都上看三、五萬人民幣一個，不但達五十倍的驚人漲幅，其市場也不是一般新進藏家能以「玩古董」心態就能輕鬆進場的價格了。

雖然價格漲升令人感到欣喜，但若要作為投資與收藏，聰明的收藏家仍要繼續尋找下

一個受到低估的古董領域。例如高古玉器，就是我所看好的下一個即將漲升的明日之星。

神秘的高古玉器 老舊熟韻更不可少

紅山玉豬龍。

高古玉器通常意指戰國、漢朝時期以前的古玉，舉凡夏商周、春秋百家爭鳴年代，或是距今多達四到八千，甚至上萬年歷史的紅山文化，都在高古玉的涵蓋範圍內。

由於高古玉可說是中國文化的精華，僅屬於古代社會上層統治階層，平民不可擁有，是當時權力的象徵。同時用於祭祀祖先和天地神靈的重要禮器，有神秘的宗教色彩，如紅山文化顯現當時北方人士對於「龍」的景仰崇拜，C型龍、鷹、豬龍，都是紅山文化的代表象徵，投射了當時人民對信仰的精神力量與內涵，因此頗多玉器都是狀似小龍的龍胎形狀，是判別的初步常識。

我們收藏古董，所欲追求的就是那股最接

紅山玉太陽神。

近本質的神韻，與文化古物所賦予的歷史價值。因為年代距離今天非常久遠，不但難以鑑定、價格混亂，不肖商人造假的利潤也更加豐厚，造假者眾、手法日新月異，相較先前所說的簡易性藏品，高古玉便可說是一個具有高難度的古董領域，藏家們一定要對古董老舊熟韻的特質有著一定的了解後，才得以進到高古玉的範疇中，進行下一步的研究收藏。

在高古玉的世界裡，每個高古玉的玉質、玉料都不盡相同，玉種也會依地區的分布而有所改變，如分布於東北、內蒙一代的河漢玉、岫岩玉，其玉質的形式、重量、密度上，藏家對此也要深入研究，同樣的，在此我們也可以經由「老舊熟韻」的步驟，來判斷眼前高古玉的真假。

我們可從顏色、玉質是否經歷使用痕跡和歲月風霜來看高古玉的「老」、「舊」。由於紅山文化是新石器時代北方史前文化的代表，古代琢磨玉的技術和工具尚未發展到如今天如此精密細膩的情況下，「以石攻玉」可說是當時唯一的辦法；特別由於和闐玉硬度高，是以鉈具加上解玉砂雕琢而成，所以我們可從高古玉上所遺留的刀法、陰陽線的刻痕，來判斷此高古玉是否具有古樸之感、是否為到代的古物；此外，也可由高古玉上的磕碰痕跡、

紅山玉梟。

紅山玉太陽神。

上頭沁色的土咬，來判斷它的「熟」。

由於高古玉年代久遠，能存留至今的，多半為埋藏地下多年的出土文物，和歷代收藏的傳世品。也因為如此，地下環境中，四周土壤內的礦物質和化學元素，像是鐵、銅、石英，或是陪葬最常見的水銀，都會慢慢滲進原本純淨的玉質。由大自然的力量得來的「沁色」，也是假貨商最難仿造的一環，整體形制也就會呈現一個「熟」的感覺。

整件高古玉的雕工，是否符合當時歷史、為該年代的美學象徵，後來老沁的土咬，整體的色彩變化，是否具高水平的美學韻味，能成為人皆稱美的藝術品，當「老舊熟韻」皆十分吻合；眼前的高古玉，便有極高的可能，就是中華民族幾千年的高古玉器了。

手電筒與放大鏡 隨身必備利器

前面提到，天然沁色，是不肖古董商最難仿造的一環，收藏家在找玉的時候，也不應該光是用眼睛看。除了選擇具信譽的拍賣行、有良心的古董商外，外表的老態，是辨別此等高古玉的最佳

方式。一支隨身的 LED 強光燈手電筒、十倍以上的放大鏡，也是協助辨別老態的主要工具。

以我一件年代可追溯至春秋的高古玉來說，由於其常年受乾燥的環境地底土咬，其上就能見到如同蜂窩狀的白沁，俗稱「雞骨白」。除雞骨白外，這塊石頭上的沁色正反兩面尚有石沁、紅、黃色，乃至開窗（玉質原本的顏色）色彩的變化，原先買來時上頭還有白皮，但在經過一陣子的盤玩後，白皮漸漸脫落，露出原本應有的色彩。此一高古玉的模樣為一個太陽神，其沁色分布得當，又有許多色彩變化，與另一件玉質特好，經由整理過後露出寶光的玉龜殼，都是我較得意的高古玉收藏。我自己整理的秘訣是拿另一塊玉的尖端來磨去表面土沁，因為玉的硬度相同，如此才不會刮傷玉的本質。

由於「酸」是古物商造成古物的腐蝕、作舊的一貫工具，因此若今天一塊玉，它的沁僅存於表面、並沒有深入玉質、成為高古玉的一部分，那麼多半「作舊」的成分居多，在強光照射下，也將一覽無遺。

隨身攜帶放大鏡與手電筒等辨別古物工具是很重要的。右圖即為非常擬真的偽戰國古玉。

我手上也有一塊在跟古董小販買玉時，老闆以極低價半買半相送，讓我可以當作教材的「戰國」古玉。雖然它也是以質地不錯的玉所打造，並且用盡心思以特殊銑具，刻出每一個小豆——打造出自那個時期特有的精雕穀紋。由於此古玉非常薄，上面雞骨白的白沁點綴得恰到好處，乍看下與拍賣目錄或是課本上所刊載的如出一轍，看似十分具有收藏的價值。但若你以放大鏡細看，一切都將是為了請君入甕的騙局，雖然此玉薄度僅止〇‧六公分，還是可以看出刻意作出的白沁僅止於表面，另外，如果是真的，這品相也太好了，也決不是一個小販可以輕易得到的貨源。但若你今天沒有隨身帶著辨別古物的工具，並受到貪念的驅使，覺得自己有天大的好運得以遇到這難得的寶貝，八萬元人民幣可能就輕

易的從你口袋中飛走了。

除了老沁，放大鏡也能讓我們更細部去看到玉質長年來的變化與磕碰的老態。人的肉眼能看到的事物實在是太少了，當你將高古玉轉到受光面，再以放大鏡加以觀看時，將會清楚的看到深處玉質的變化、些許小洞、蟲咬、土咬的痕跡，以及經年累月下，其上所呈現的坑坑窪窪的老態（紅山文化的高古玉多半為當時薩滿教的巫師配戴之物，多半會有所謂的「牛鼻穿」、「喇叭孔」，收藏家也千萬不要忽略了此孔穴中的老態變化）。

除了國寶級的高古玉，我們所能接觸到的，一定不會是全然光滑的，你家中一塊奶奶傳下來的玉鐲都會有所謂的「細微使用痕跡」，歷經幾千年，甚至上萬年的玉石怎會光滑如新，是「賊光」、「玻璃光」，還是「寶光」？收藏古董多年，我都會對過於「完美」的古物，抱持一種保留的態度。

而出了高古玉的領域，小手電筒和放大鏡這兩件工具也能照出瓷器後人修復再修復的痕跡，由於玩古董玩出了興趣，我都將此二物掛在鑰匙圈上隨身攜帶。

現階段，一個具老態、良好雕工的高古玉，在古董店裡多半都是幾萬至十幾萬人民幣的價格，若是再向上一階，某些流傳有序、來源清楚的紅山文化的古玉，拍賣會都已經拍出二、三百萬人民幣的價格，由於價格已如此的高昂，在收藏高古玉之前，要奉勸大家不可不慎。

在價格窪地裡　享受高古玉收藏與投資美夢

當你練就了一身好眼力後，由於中國幅員廣大、各地都有古玩商城，有時在地攤上也會有便宜可撿，以一個低於市場的價格，買到超值的高古玉。但由於地攤總是匆匆一瞥，有時你今天不買，隔天他也就不見的情況下，地攤上大多都是「一眼新」、「開門假的東西」，偶爾逛逛是等待極少的「寶光」出現，過於常人的眼力與瞬間決斷的能力，對於收藏家而言就非常的重要。

我過去曾在潘家園一個攤子上，碰到一個不像是長年經營古董的年輕人，帶著不情願的神情擺攤，而就在地攤上，我一眼便瞧見擺著幾塊質地不錯、老態縱橫的高古玉。一問

紅山玉蛙形珮。

之下，才得知是他在內蒙的長輩多年來存留的最後幾件，但由於一個開價均在五千元人民幣以上，我僅買了一件，準備與熟識的古董店老闆討論後，如果東西是對的，回頭我再把它買齊了。

給專家一看，那位內行的古董店老闆就大力讚揚我手中這件高古玉，但之後我在攤子上再也見不到這位年輕人了。而這段故事也就成為我市場尋寶的一段憾事，記憶中永遠都記得當時他攤子上的三塊高古玉中，有塊令人難忘的暗紅色朱龍。現在回頭想想就是銀子、膽子不夠，倘若我眼力能夠再好、銀子膽子兼具，再有自信一點，相信現在就不會徒留一件遺珠。每每盤著此物時，都會想到這件趣事。

因為高古玉具備很深的學問，所以整體市場都還像塊窪地，價格是被低估的，如同過去我收藏老佛像一樣，現在同樣的東西，已漲出十倍的價錢。我認為高古玉未來市場絕對是看好的，如同在上一章節講到的限量版畫市場般，趁現在大藏家還看不上眼時，中產階級收藏家不妨在這塊難得的淨土上，趁著到上海、北京出差時，逛逛潘家園、藏寶樓等古董勝地，隨著收藏成長學習，好好作他一個古董收藏的美夢。

終於走到良渚與紅山的古玉收藏路

目前清代的和闐籽玉，價格已比十年前翻漲百倍不止，當清代的玉貴了，進而也帶動新的和闐料所雕出之精品的價格。而藏家們把玩近代的和闐玉久了，耐心地累積一定經驗、見識後，眼光與美學素養也將向上提升，朝向古代的玉雕下手，最後也將走到良渚與紅山文化的境界，來到人類最早開始琢磨玉器的時代。

瓷器也是同樣的路子，一個具一定實力、且十分用功學習的藏家，他的收藏脈絡一定符合古董瓷器收藏的大方向，從近代的清三代官窯開始入門。

由於年代距今僅兩三百年，歷史尚沒那麼久遠，清三代的官窯來源，或專家的說法都還可以多方考據，在把該學的瓷器知識與研究都作齊後，必然會從清三代走向唐宋元明，這是一種由講求漂亮（清三代）入手，進而追求極致美學（宋）的過程，畢竟宋代仍是中國歷代王朝中，藝術美學一個高度開發的盛世。

在我的觀念裡，只要你真正看懂了一件古物，能將它的特徵清楚的印在腦海之中，雖然你並未實質擁有，但卻能獲得精

紅山玉爪形器。

紅山玉龜。

紅山玉龜。

紅山玉鷹。

紅山玉鷹。

紅山玉豬龍。

紅山玉豬龍。

神上的滿足。就像若能把故宮中的鎮館之寶——北宋汝窯所製青瓷：蓮花式溫碗，胎土、釉料、開片、加入瑪瑙而燒出的粉色光澤、老態的變化，器型的高貴優雅……等細節全部背將下來，閉起眼睛，蓮花式溫碗便在你眼前活靈活現，此時的你，不也與有再多錢也買不到此件國寶的大藏家平起平坐了嗎。

也開始在瓷器的殘片之中，尋找自己古瓷收藏與研究的樂趣。

回顧自己的一生，應該這輩子是收不起一件北宋汝窯的完整器物了，但在吉貝沙尾撿到的沉船青花瓷破片讓我思緒一轉，殘片不也是過去瓷器的某一部分嗎？於是幾年前，我

不論投資僅談樂趣的收藏領域：瓷器殘片

說真的，收集所謂的殘片，是沒有人看得懂的。因為這與藝術投資沒關係，純屬研究與把玩的樂趣，僅止於「古玩」領域。

當我花了四千元台幣，好不容易買到了一片號稱是北宋寶豐縣清涼寺老窯出土的「雨過天青」瓷片而沾沾自喜時，

就被我母親念道：「你好好的幾千塊不去請我們吃頓飯，買

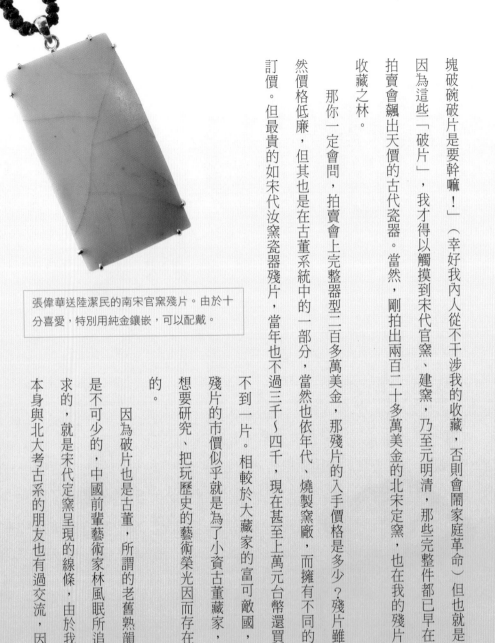

塊破碗破片是要幹嘛！」（幸好我內人從不干涉我的收藏，否則會鬧家庭革命）但也就是因為這些「破片」，我才得以觸摸到宋代官窯、建窯，乃至元明清，那些完整件都已早在拍賣會飆出天價的古代瓷器。當然，剛拍出兩百二十多萬美金的北宋定窯，也在我的殘片收藏之林。

那你一定會問，拍賣會上完整器型二百多萬美金，那殘片的入手價格是多少？殘片雖然價格低廉，但其也是在古董系統中的一部分，當然也依年代、燒製窯廠，而擁有不同的訂價。但最貴的如宋代汝窯瓷器殘片，當年也不過三千～四千，現在甚至上萬元台幣還買不到一片。相較於大藏家的富可敵國，殘片的市價似乎就是為了小資古董藏家，想要研究、把玩歷史的藝術榮光因而存在的。

因為破片也是古董，所謂的老舊熟韻是不可少的，中國前輩藝術家林風眠所追求的，就是宋代定窯呈現的線條，由於我本身與北大考古系的朋友也有過交流，因

張偉華送陸潔民的南宋官窯殘片。由於十分喜愛，特別用純金鑲嵌，可以配戴。

此，除了從藝術的角度去領略一二，來自考古隊的研究，也充實了我的殘片收藏。在一大盒殘片的收藏中，有一件我摯愛的南宋粉青官窯殘片，有值得一提的小故事。

由於過去與孝公——秦孝儀先生有過交情，常作為他與吳化鵬先生吃飯的陪客，當年的我一直對他的皮帶扣念念不忘，那是一塊開片更碎、更加精緻典雅的粉青官窯。在一次與雲中居古玩負責人張偉華先生聊天的時候，我無意間提到了這塊宋瓷，才碰巧得知，那就是張偉華送給孝公的。他也十分大方，見我如此喜愛，念念不忘的神情，同樣送了我一塊皮帶扣大小的粉青官窯，一解我的古董南宋官窯相思之癮。酷愛此件宋瓷的我，不但終日把玩，還特地請金匠以純金鑲嵌，做成一個墜子，讓我在出席藏家、古董商們的聚會時，能與大家說嘴一番。我就此擁有一件千萬港幣南宋官窯的一小部分，這就是旁人不覺得有什麼，因人而異的玩古董的殘片樂趣。

收藏古董，是一種專屬於個人的痴迷狀態，如我一百多尊的小型木頭神像、百來個老硯台，一整盒古代瓷器的殘片，乃至於尚未完全研究透徹的高古玉，你可能覺得我收得多了，但當你看到邱秉恆老師畫室中堆得跟山一樣近千件的老佛像及古器物，或是仁愛醫院前牙科主任楊恭熙先生家中的兩千多件木頭神像，那才真算得上是視覺上極大的震撼！在與他們這樣的同好相識相知後，才明白自己在古董收藏路上，是不曾寂寞的。而當你收到

上　主持 IC 之音（FM97.5）廣播電台。「藝術 ABC」
　　節目（ www.IC975.com）訪問邱秉恆老師。
左　邱秉恆 《瓶花古豔》，2000 年。
右　邱秉恆 《山風》，2000 年。

幾千件的數量時，也就全然不會浮現想要賺錢的念頭了，單純的興趣使然罷了！

回想起多年前曾看到許多外國人，也在光華商場攤子上買這些斷手斷腳的老佛像，當時不明就裡，到現在才知道他們是在買我們過去的文化榮光。而日後在光華攤子上挑著這些古文物的自己與古董同好，便像是一個個古董文物的保護者般，盡力想將這些文物留在境內。

「寧買對，不問貴賤」的最高境界

收藏是修養，投資卻是需要。古董世界博大精深，有太多的眉眉角角需要我們用心學習，在多年收藏古董後，人們也將從先前兩種狀態進化到「寧買對，不問貴賤」的超然境界。倘若我一個工程師改行，都能在古董世界裡盡情暢遊，那我想，應該人人，都能輕鬆享受古董收藏的樂趣。

當你達到「寧買對，不問貴賤」後，哪怕是一個殘件破碗，都可以研究著迷，視為珍寶、愛不釋手，這不也就是一生當中，我們一直殛欲追求的最佳人生狀態？

謹此以文，拋磚引玉，與古董同好者分享收藏之樂。

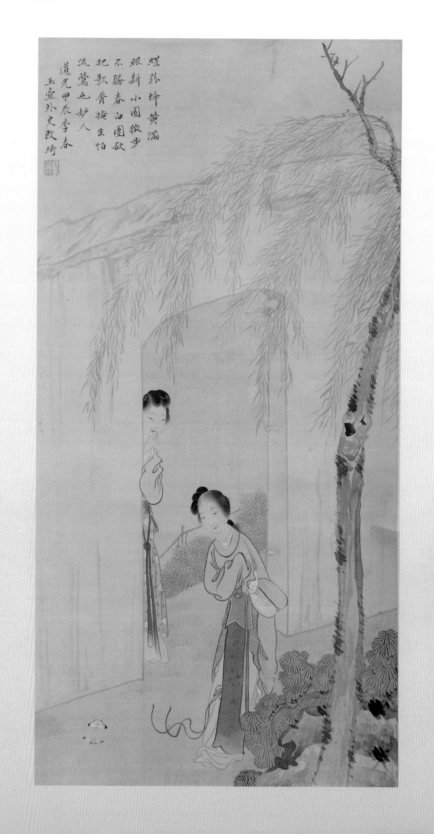

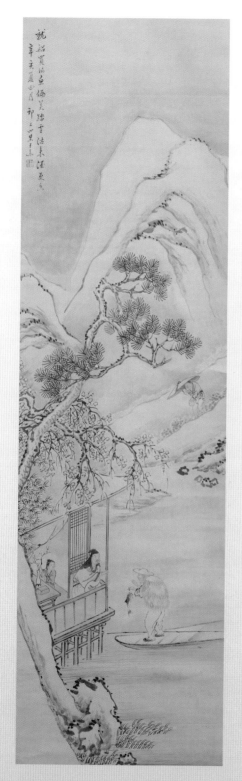

上　前故宮博物院院長秦孝儀「花長好、月長圓、人長壽」金文墨寶，1996年。

右　改琦《仕女圖》。改琦（1773～1828），清代畫家，善用蘭葉描，仕女造型纖細、清雅，創立了仕女畫的新風格，被譽為「改派」。（陸潔民藏）

左　王素《買魚圖》。王素（1794～1877），清代畫家，善畫人物、花鳥、走獸、蟲魚，畫中呈現清代文人的日常生活。（陸潔民藏）

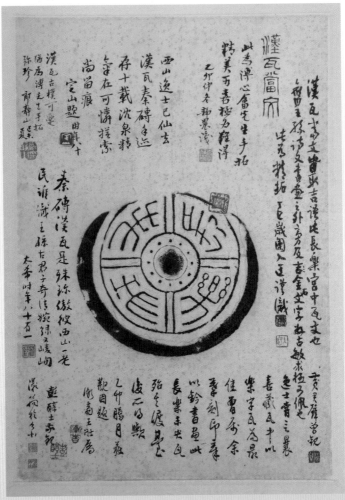

溥心畬（1896～1963）：「手拓漢瓦當」。陸潔民收到此作品後，喜出望外，原賣家頗為不捨，願以高價買回，但陸已經不願割愛。其中有許多近代大師題字，除溥心畬外尚有臺靜農、黃君璧、彭醇士、王壯為、郎靜山等人，殊為珍貴。

于右任贈送親友的對聯（陸潔民收藏），也是藏家的熱門標的。上聯（圖右）：「復家仇雪國恥」，下聯（圖左）：「親君子遠小人」。

Jimmy Lu 優游藝術路：陸潔民的鑑賞心，
收藏情 / 陸潔民作 .
-- 初版 . -- 臺北市：臺灣商務，2013.11
　面；　公分 . -- (熟年館；6)
ISBN 978-957-05-2894-7(平裝)
1. 陸潔民 2. 藝術家 3. 臺灣傳記

909.933　　　　　　　　　102021681

熟年館 06

Jimmy Lu 優游藝術路

陸潔民的鑑賞心，收藏情

作者：陸潔民
採訪撰文：周士涵
主編：何珮琪
美術設計：黃馨慧
攝影：游家桓
老照片提供：陸潔民

發行人：施嘉明
總編輯：方鵬程
編輯部經理：李俊男
出版發行：臺灣商務印書館股份有限公司
編輯部：臺北市中正區重慶南路一段三十七號
　　　　電話：(02) 2371-3712 傳真：(02) 2375-2201
營業部：臺北市大安區新生南路三段十九巷三號
　　　　電話：(02) 2368-3616 傳真：(02) 2368-3626
讀者服務專線：0800-056196
郵撥：0000165-1
E-mail：ecptw@cptw.com.tw
網址：www.cptw.com.tw
局版北市業字第 993 號
初版一刷：2013 年 11 月
初版二刷：2013 年 12 月
定價：新臺幣 420 元

ISBN 978-957-05-2894-7

10660
台北市大安區新生南路3段19巷3號1樓

臺灣商務印書館股份有限公司　收

找回存有的價值，找回生活的樂趣
找回親子的溝通，找回自己的天空

熟年館 讀者回函卡

感謝您對本館的支持，為加強對您的服務，請填妥此卡，免付郵資寄回，可隨時收到本館最新出版訊息，及享受各種優惠。

■ 姓名：＿＿＿＿＿＿＿＿＿＿＿＿＿　　　性別：□ 男　□ 女

■ 出生日期：＿＿＿＿＿年＿＿＿＿月＿＿＿＿日

■ 職業：□學生　□公務(含軍警)□家管　□服務　□金融　□製造
　　　　□資訊　□大眾傳播　□自由業　□農漁牧　□退休　□其他

■ 學歷：□高中以下(含高中)□大專　□研究所(含以上)

■ 地址：＿＿＿＿＿＿＿＿＿＿＿＿＿＿＿＿＿＿＿＿＿＿＿＿＿
　＿＿＿＿＿＿＿＿＿＿＿＿＿＿＿＿＿＿＿＿＿＿＿＿＿＿＿＿

■ 電話：(H)＿＿＿＿＿＿＿＿＿＿　(O)＿＿＿＿＿＿＿＿＿＿

■ E-mail：＿＿＿＿＿＿＿＿＿＿＿＿＿＿＿＿＿＿＿＿＿＿＿

■ 購買書名：＿＿＿＿＿＿＿＿＿＿＿＿＿＿＿＿＿＿＿＿＿＿

■ 您從何處得知本書？
　　　□網路　□DM廣告　□報紙廣告　□報紙專欄　□傳單
　　　□書店　□親友介紹　□電視廣播　□雜誌廣告　□其他

■ 您喜歡閱讀哪一類別的書籍？
　　　□哲學‧宗教　□藝術‧心靈　□人文‧科普　□商業‧投資
　　　□社會‧文化　□親子‧學習　□生活‧休閒　□醫學‧養生
　　　□文學‧小說　□歷史‧傳記

■ 您對本書的意見？（A/滿意　B/尚可　C/須改進）
　　　內容＿＿＿＿＿＿編輯＿＿＿＿＿校對＿＿＿＿＿翻譯＿＿＿＿＿
　　　封面設計＿＿＿＿價格＿＿＿＿＿其他＿＿＿＿＿＿＿＿＿＿＿

■ 您的建議：＿＿＿＿＿＿＿＿＿＿＿＿＿＿＿＿＿＿＿＿＿＿
　＿＿＿＿＿＿＿＿＿＿＿＿＿＿＿＿＿＿＿＿＿＿＿＿＿＿＿＿

※ 歡迎您隨時至本館網路書店發表書評及留下任何意見。

臺灣商務印書館　The Commercial Press, Ltd.

台北市10660大安區新生南路3段19巷3號1樓　電話：(02)23683616
讀者服務專線：0800-056196　傳真：(02)23683626
郵撥：0000165-1號　E-mail：ecptw@cptw.com.tw
網路書店網址：www.cptw.com.tw　網路書店臉書：facebook.com.tw/ecptwdoing
臉書：facebook.com.tw/ecptw　部落格：blog.yam.com/ecptw